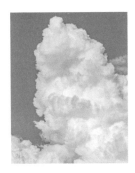

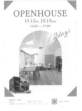
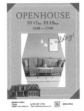
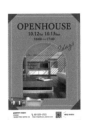

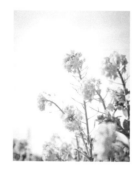

색___잘 쓰는 디자이너

배색, 타이포, 디자인을
잘하고 싶은 사람을 위한 책

색 잘 쓰는 디자이너

초판 발행 • 2024년 8월 5일
초판 2쇄 • 2024년 9월 30일

지은이 • 고바야시 레나
감수 • 강아윤
펴낸이 • 이지연
펴낸곳 • 이지스퍼블리싱(주)
출판사 등록번호 • 제313-2010-123호
주소 • 서울특별시 마포구 잔다리로 109 이지스빌딩 3층(우편번호 04003)
대표전화 • 02-325-1722 | **팩스** • 02-326-1723
홈페이지 • www.easyspub.co.kr | **페이스북** • www.facebook.com/easyspub
Do it! 스터디룸 카페 • cafe.naver.com/doitstudyroom | **인스타그램** • instagram.com/easyspub_it

총괄 및 기획 • 최윤미 | **책임편집** • 지수민 | **기획편집 1팀** • 임승빈, 이수경, 지수민
교정교열 • 박명희 | **표지 디자인** • 김근혜 | **본문 디자인** • 트인글터 | **인쇄** • 명지북프린팅
베타테스터 • 양준영, 염인아, 설시내 | **마케팅** • 권정하 | **독자지원** • 박애림, 김수경
영업 및 교재 문의 • 이주동, 김요한(support@easyspub.co.kr)

ISBN 979-11-6303-619-7 03600
가격 18,000원

디자인의 가장 큰 고민, 색 조합!
이 책의 800가지 아이디어와 함께라면
어렵지 않아요!

자연의 경치나 일상의 풍경은 정말 아름다워서 항상 마음에 편안함을 줍니다. 그런 아름다운 풍경을 담은 사진 역시 배색의 조합이 아름다울 뿐만 아니라 우리에게 많은 영감을 주죠.

디자인은 자연을 바탕으로 할 수 있지만 결국 사람이 만든 것이기에 자연과 정반대인 인공물입니다. 하지만 아름다운 풍경을 이용해 조합하고 디자인에서도 그대로 느낄 수 있도록 하고 싶어서 **사진에서 추출한 색을 이용해 조합하고 디자인하는 방법을 소개**하는 책을 준비했습니다.

디자인에 관심이 있는 분에게는 좋은 참고 자료가 되고, 그렇지 않은 분도 이 책을 보는 것만으로 즐거울 것입니다.

저는 아름다운 경치를 보고 있으면 어딘가 그립고, 치유되는 느낌이 들기도 하면서 가슴 한켠이 시원해집니다.

독자 여러분에게도 그런 마음이 전해지면 좋겠습니다.

'보는 것만으로도 디자인이 되는 교과서' 대표

고바야시 레나(小林礼奈)

색 조합도, 글꼴 선택도, 디자인도 다 되는 책!
한글로 디자인하는 방법, 함께 배워 보세요!

우리는 일상 속에서 디자인을 하며 살아갑니다. 인스타그램 스토리에 쓸 이미지를 꾸미기도 하고, 홍보 이미지나 프레젠테이션 자료를 만들기도 하죠. 하지만 사용할 색을 조합하고, 글꼴을 선택하고, 배치하는 것까지 어느 하나 쉬운 게 없습니다.

이 책에서는 아름다운 자연, 일상의 풍경, 사계절의 사진에서 색을 추출해 조합하고, 어울리는 글꼴을 고르고, 여러 가지 방법으로 배치해 **어울리는 디자인**을 만들어 냅니다. 이렇게 자연에서 추출한 색을 활용하면 디자인이 어색하지 않고 자연스러워진다는 것을 경험할 수 있죠.

또한 색과 글꼴의 기초 지식까지 다뤄서 디자인을 처음 시작하는 분도 어렵지 않게 따라갈 수 있습니다. 더 나아가 색 조합과 글꼴 선택에 좋은 습관을 기를 수 있도록 안내합니다.

영문을 사용해야 디자인이 더 고급스러워 보인다고 생각하는 분도 많습니다. 그러나 이번에 우리나라 글자로 디자인해 보면서 문득 '한글이 이렇게 예뻤나?'라며 감탄했습니다. 아름다운 한글 글꼴이 많아졌기에 매력적인 디자인으로 다듬어졌다는 생각이 듭니다.

디자인에 관심 있는 분이라면 누구나 도움받을 수 있는 내용으로 가득한 책입니다. 여러분도 이 책에서 마음에 와닿는 색이 있다면 다양하게 활용해 보기 바랍니다.

'아윤디자인' 대표
강아윤

디자인의 세계로 첫발을 내딛는 분들에게 영감을 주는 책!

컬러의 조화로움을 익힐 수 있을 뿐 아니라 틈틈이 색 조합을 설명해서 빠르고 쉽게 나만의 컬러 포인트를 찾을 수 있습니다. 또한 그라데이션 등 **색을 다양하게 활용할 수 있도록 부연 설명**을 해서 유용한 색 조합을 이끌어 내는 실력을 기를 수 있습니다.

UX/UI 디자이너 양준영(양지머리)

다양한 색감 조합을 볼 수 있어서 좋아요!

색 기초 이론은 이 책 한 권으로 충분합니다. 실무에서 **배색이** 너무 어려울 때, **디자인 구성 아이디어**가 샘솟지 않을 때 읽으면 아이디어가 떠오를 것입니다. 컬러 지식과 정보를 얻고 싶어서 읽었는데 사진, 그림, 일러스트 등 **실무에 참고할 내용이 풍부합** 니다. 폰트도 너무 고민 말고 이 책을 참고하면서 디자인에 직접 적용해 보세요.

디지털 드로잉&사진작가 염인아(이나다움)

컬러 기초 이론은 이 책 한 권이면 충분해요!

색 감각을 키우고 배색 디자인의 즐거움을 느낄 수 있는 책입니다. 이 책 한 권으로 **창의적인 디자인 작업의 전 과정**을 배워서 자신의 디자인 능력을 한층 더 발전시킬 수 있습니다. 디자인 지식이 전혀 없어도 쉽게 읽을 수 있도록 **어려운 개념을 쉽게 풀어** **낸 점**이 인상적입니다. 다양한 색과 디자인이 조화를 이루는 방법을 제시해 독자들이 자신의 감각을 발전시킬 수 있도록 도와줍니다. 이 책은 디자인의 세계로 첫발을 내딛는 분들에게 꼭 필요한 안내서가 될 것입니다.

디지털 배움터 강사 설시내(시내닷)

어려운 개념도 쉽게 설명해서 초보자에게 추천해요!

◎ 사진 페이지 ◎

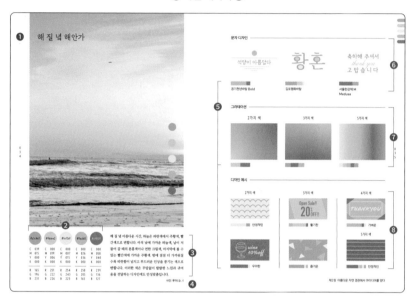

❶ 제목과 사진

이 페이지에서 중심 역할을 하는 사진과 제목입니다. 오른쪽 아래에는 사진에서 추출한 색 5개를 보여 줍니다.

❷ 색상 코드와 숫자

사진에서 추출한 색 5개의 색상 코드, CMYK, RGB의 값을 보여 줍니다.

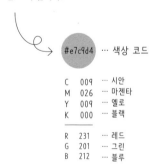

#e7c9d4	…	색상 코드
C	009	… 시안
M	026	… 마젠타
Y	009	… 옐로
K	000	… 블랙
R	231	… 레드
G	201	… 그린
B	212	… 블루

❸ 설명

사진을 간단히 설명하고, 사진에서 추출한 색 정보를 참고해서 어떤 이미지를 전달하는지 소개합니다.

❹ 사진 제공

사진을 제공한 작가의 이름입니다. 작가 정보는 이 책 끝에 정리해 두었습니다.

❺ 배색 바

사진에서 추출한 색 5개로 만들었으며, [디자인 예시]에서 사용한 색상과 배색의 비율을 표시합니다.

❻ 문자 디자인

문자를 사용해서 만든 디자인 예시입니다. 사용한 글꼴은 배색 바 아래에 있습니다.

❼ 그라데이션

사진에서 추출한 색 5개로 만든 그라데이션 예시입니다. 왼쪽부터 2색, 3색, 5색을 사용했습니다.

❽ 디자인 예시

사진에서 추출한 색 5개로 만든 디자인 예시를 색상 수별로 제시했습니다. 배색 바의 오른쪽에는 디자인 예시에서 느낄 수 있는 인상을 표현했습니다.

◎ 디자인 활용 아이디어 페이지 ◎

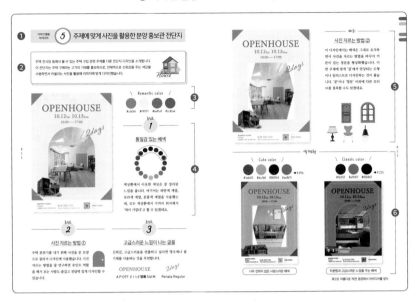

❶ 테마
이 페이지에서 소개하는 디자인의 주제입니다.

❷ 설명
메인 디자인의 주제나 색에서 느껴지는 이미지와 관련된 내용을 설명합니다.

❸ 배색이 주는 이미지
디자인에서 사용한 배색의 색상 코드와 그 배색에서 느껴지는 이미지를 키워드로 나타냅니다.

❹ 포인트
디자인에서 특별히 고안한 점이나 특징을 나타냅니다. 배색과 레이아웃, 사진 사용 방법, 글꼴 등 다양한 내용을 다룹니다. 아래에는 사용한 글꼴 이름도 함께 소개합니다.

❺ 배치
메인 디자인에서 레이아웃이나 색상 수 등을 바꿔 만든 디자인입니다. 어떻게 고안했는지, 특징은 무엇인지 설명합니다. 바로 앞 페이지의 사진에서 추출한 색을 이용합니다.

❻ 색 변형
디자인 테마에 맞춰 다른 사진에서 색을 추출해서 제작한 작품 예시입니다. 어떤 사진에서 추출한 색인지 알 수 있도록 바로 아래에 참고 페이지를 표시했습니다. 사용하는 색에 맞게 디자인했을 때에는 어떻게 고안했는지 설명합니다.

아무리 좋은 디자인을 구상해도
글꼴, 색 조합, 이미지가 서로 어울리지 않으면
사람들의 마음을 감동시킬 수 없습니다.
하지만 걱정하지 마세요! 이 책에서는
이미지를 바탕으로 디자인을 구상하고,
이미지에서 색을 추출하는 방법을 알려 드립니다.
뿐만 아니라 사용한 글꼴과 색 조합,
색상 코드까지 모두 가져갈 수 있습니다!

제1장
색과 디자인의
기초 지식

비비드
(vivid)

라이트
(light)

딥
(deep)

제2장
아름다운 자연 경관에서
아이디어를 얻다

제3장
아름다운 일상에서
아이디어를 얻다

제4장
아름다운 꽃에서
아이디어를 얻다

제5장
아름다운 사계절에서
아이디어를 얻다

제1장

색과 디자인의 기초 지식

색의 기초 지식

디자인의 기초 지식

좋은 디자인을 만드는 6단계

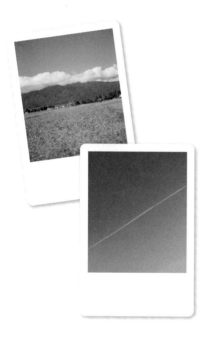

아름다운 **일상**에서
아이디어를 얻다

제4장

아름다운 꽃에서
아이디어를 얻다

프레젠테이션 템플릿&이미지 색 추출법 자료 제공!

이 책에서 제공하는 프레젠테이션 자료 예시를 템플릿으로
만들어 제공합니다. 이미지에서 색을 추출하는 방법까지 자세히
정리했으니 꼭 내려받아 활용하세요!

▶ 이지스퍼블리싱 홈페이지(www.easyspub.co.kr) →
　[자료실] → 책 이름으로 검색

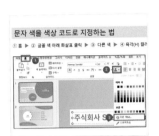

'Do it! 스터디룸' 카페에서
함께 공부하고 책도 받아 가세요!

도무지 공부할 의욕이 생기지 않아 고민인가요? 'Do it! 스터디룸'
카페에서 함께 성장하는 멋진 사람들과 함께해 보세요. 'Do it! 공
부단'에 참여하면 책 한 권을 무료로 받아갈 수 있어요!

▶ Do it! 스터디룸 cafe.naver.com/doitstudyroom

나의 능력과 가치를 높이는
이지스퍼블리싱 인스타그램에 방문해 보세요!

출간 정보와 책 관련 이벤트 소식을 빠르게 확인하고 싶다면 지금
이지스퍼블리싱 인스타그램에 방문하세요!

▶ 이지스퍼블리싱 인스타그램 instagram.com/easyspub_it

독자 설문 참여하면
6가지 혜택!

의견도 보내고
선물도 받고!

❶ 추첨을 통해 소정의 선물 증정

❷ 이 책의 업데이트 정보 및 개정 안내

❸ 저자가 보내는 새로운 소식

❹ 출간될 도서의 베타테스트 참여 기회

❺ 출판사 이벤트 소식

❻ 이지스 소식지 구독 기회

일러두기

- 이 책의 디자인 예시에서 사용·소개한 글꼴은 Adobe Fonts, RixFont, 산돌구름, 눈누, MORISAWA PASSPORT 에서 찾아볼 수 있습니다. 자세한 정보는 각 웹 사이트를 확인해 주세요.
- 이 책의 디자인 예시에서 사용한 사진/일러스트는 일부를 제외하고 모두 Adobe Stock에서 제공받았습니다.
- 이 책의 디자인 예시에서 사용한 이벤트명/상품명/이름/주소/전화번호/URL 등은 모두 가상의 것입니다.
- 이 책에서 소개한 컬러 코드와 CMYK/RGB의 값은 사용 환경이나 인쇄 방법 등에 따라 다르게 보일 수 있습니다.
- 이 책에서 사용한 색상환은 PCCS나 먼셀 표색계 등을 참고해 직접 제작한 것입니다.

색과 디자인의
기초 지식

멋진 배색을 완성하고 싶다면
기본적으로 '색'을 이해해야 합니다.
또한 어떤 작업을 하든
디자인의 기초 지식은 필수이지요.
디자이너라면 꼭 알아야 할
기초 지식을 간단히 정리했으니
정독하고 2장으로 넘어가세요!

색의 기초 지식

평소 무심코 보는 색에도 사실 종류와 분류가 있습니다.
그 종류와 분류, 구조 등을 배워 둡시다.
색의 기초 지식을 알면 자신이 생각한 대로 색을 배치할 수 있는 지름길이 됩니다.

색의 3가지 속성

색의 3가지 속성이란, 색을 구성하는 '색상', '명도', '채도'를 말합니다.

색상

빨강, 파랑, 노랑과 같은 색채를 나타내는 성질
입니다. 색상의 배열은 빛의 파장이 긴 쪽에서
빨강 → 주황 → 노랑 → 초록 → 파랑 → 보라
순으로 이어집니다. 색상을 원 모양으로 표현한
것을 '색상환'이라고 합니다.

색상환

명도

색의 밝기 정도를 나타내는 성질입니다.
흰색에 가까운 밝은색은 '고명도', 검은색에 가
까운 어두운색은 '저명도', 중간 밝기의 색은 '중
명도'라고 합니다.

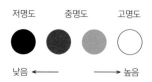

저명도 중명도 고명도

낮음 ← → 높음

채도

색의 선명도를 나타내는 성질입니다.
선명한 색은 '고채도', 칙칙한 색은 '저채도', 그리고
그 사이를 '중채도'라고 합니다.

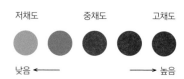

저채도 중채도 고채도

낮음 ← → 높음

삼원색

삼원색은 '빛의 삼원색'과 '색의 삼원색'이 있습니다.
빛의 삼원색은 태양이나 전등과 같은 광원에서 나오는 색이고,
색의 삼원색은 물감이나 인쇄물 등에서 색의 바탕이 되는 색입니다.

빛의 삼원색

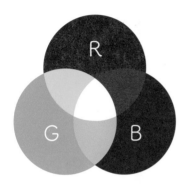

색의 삼원색

빨강(Red, R), 초록(Green, G), 파랑(Blue, B)의 3색을 말하며 TV, 컴퓨터, 스마트폰 등은 이 3가지 색을 조합해 표현됩니다. 빛의 삼원색은 3가지 색이 섞이면 섞일수록 흰색에 가까워진다는 특징이 있습니다.

물감이나 인쇄할 때 사용하는 시안(Cyan, C, 청록색), 마젠타(Magenta, M, 자홍색), 옐로(Yellow, Y, 노란색)를 말합니다. 기본적으로 이 3가지 색을 섞어서 모든 색을 만들어 내는데, 색을 섞을수록 검은색에 가까워진다는 특징이 있습니다. 책과 같은 인쇄물은 여기에 블랙(blacK, K, 검은색)을 더한 4색 혼합 잉크를 사용합니다.

색상 코드란?

색을 영문자나 숫자 등으로 표현한 것을 말합니다. 일반적으로 '#' 뒤의 영어와 숫자를 합친 6자리를 가리키며 RGB와 연동됩니다. 이 코드를 이용하면 정해진 색상을 설정할 수 있습니다.

#fad15d

#ff6e42

#741c11

색의 종류

색은 색감과 따뜻함, 색의 혼합 정도 등에 따라 분류합니다.

유채색과 무채색

색감이 느껴지는 색을 '유채색'이라고 합니다. 흰색, 검은색, 회색을 제외한 모든 색상이 여기에 속합니다. 한편 색감이 전혀 느껴지지 않는 색을 '무채색'이라고 하며 흰색, 검은색, 회색이 있습니다.

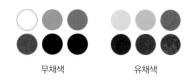

무채색 유채색

난색, 한색, 중성색

빨강이나 주황 등 따뜻한 느낌을 주는 색을 '난색' 또는 '온색'이라고 합니다. 반대로 파란색이나 하늘색 등 차가운 느낌을 주는 색을 '한색'이라고 하죠. 녹색이나 보라색 등 특별히 온도가 느껴지지 않는 색은 '중성색'이라고 합니다.

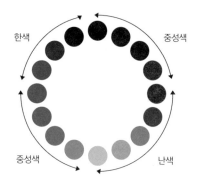

한색 중성색

중성색 난색

순색, 청색, 탁색

가장 채도가 높은 색을 '순색'이라고 합니다. 순색에 흰색이나 검은색을 섞으면 '청색'이 되는데, 흰색을 섞으면 '명청색', 검은색을 섞으면 '암청색'이라고 합니다. 끝으로 순색에 회색을 섞으면 '탁색'이라고 합니다.

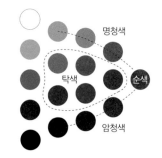

명청색

탁색 순색

암청색

배색

'배색'이란 색을 배치하는 방법을 말합니다.
색의 관계성을 이해해 두면 이미지에서 사용한 그대로 배색을 만들 수 있습니다.

유사색

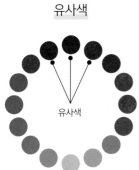

색상환에서 옆에 위치한 색, 즉 서로 비슷한 색을 '유사색'이라고 합니다. 색상환은 성질이 비슷한 색끼리 묶이므로 유사색을 사용해 배색하면 통일감 있어 보입니다.

보색

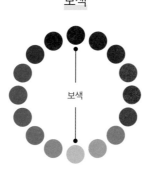

색상환에서 정반대에 위치한 색의 조합을 '보색'이라고 합니다. 보색은 서로 돋보이게 하는 효과가 있어 강한 인상을 주지만, 배색이 어울리지 않을 위험성도 있습니다.

대조색

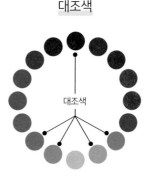

색상환에서 보색 좌우에 있는 넓은 범위의 색 조합을 '대조색'이라고 하며, '반대색'이라고도 합니다. 보색을 사용할 때처럼 강한 인상과 역동적인 느낌을 주면서 자연스러움도 챙길 수 있습니다.

그라데이션 만드는 법

보색을 양쪽 끝에 배치하고 나서 가운데를 보색 사이에 있는 색으로 채워 나가면
자연스러운 그라데이션을 만들 수 있습니다.

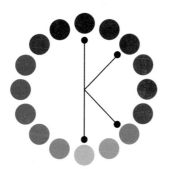

톤

'톤'은 색의 명도와 채도의 비율이 비슷한 색을 그룹으로 묶은 것입니다.

톤 차트

톤을 명도와 채도의 높고 낮음에 따라 구별해 나열한 것입니다.

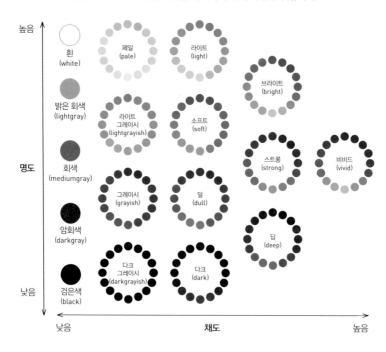

같은 톤으로 디자인해서 통일된 색감 만들기

같은 톤으로 디자인하면 명도와 채도 비율이 가까운 색으로 조합되어 디자인에 통일감이 생깁니다.

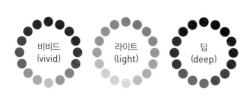

컬러 피커로 톤 확인하기

톤을 전부 외우지 않더라도, 컬러 피커(그라데이션으로 표시되는 색상 선택 기능)에서 흰색과 검은색을 같은 비율로 지정하면 비슷한 톤을 선택할 수 있습니다.

색의 인상 ①

사람들은 색을 보고 여러 가지 이미지를 떠올립니다.
색이 주는 심리적 효과를 알면 색으로 사람들을 유도할 수 있습니다.

따뜻한 색과 차가운 색

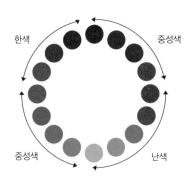

20쪽 '색의 종류'에서도 소개했듯이, 색에는 따뜻한 느낌을 주는 난색(온색)과 차가운 느낌을 주는 한색이 있습니다.
이 색은 온도로서의 '따뜻함', '차가움'뿐만 아니라 심리적인 '따뜻함', '차가움'의 인상을 줄 수도 있습니다.

가벼운색과 무거운색

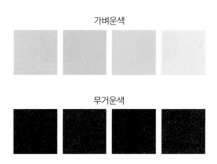

밝은색일수록 '가벼움'을 느끼고, 어두운색일수록 '무거움'을 느낀다는 특징이 있습니다. 가벼운 인상을 남기고 싶을 때는 '명도가 높은 밝은색'을, 중후함이나 고급스러움을 표현하고 싶을 때는 '명도가 낮은 어두운색'을 사용하면 좋습니다.

화려한 색과 수수한 색

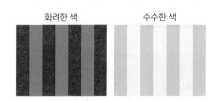

색이 화려한지 수수한지는 채도에 따라 달라질 수 있습니다. '채도가 높은 색'은 화려하게 느껴지는 반면, '채도가 낮은 색'은 수수하다는 인상을 줍니다. 즉, 빨간색·노란색·주황색은 화려한 인상을, 파란색·하늘색·녹색은 빨간색 등에 비해 수수한 인상을 줍니다.

흥분시키는 색과 진정시키는 색

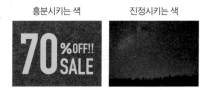

흥분시키는 색은 '난색으로 채도가 높은 색'을, 진정시키는 색은 '한색으로 채도가 낮은 색'을 말합니다. 흥분시키는 색은 '구매 욕구를 촉진하는 색'으로 흔히 할인 판매 전단지나 특가품 가격표에 사용합니다. 진정시키는 색은 '마음을 안정시키는 색'으로 집중력을 높일 때 사용합니다.

색의 인상 ②

색 자체가 지닌 특징도 있지만,
사람들이 경험한 일반적인 이미지에서 연상되는 색도 있습니다.

팽창색(진출색)과 수축색(후퇴색)

팽창색(진출색) 수축색(후퇴색)

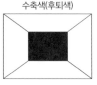

'팽창색(진출색)'은 난색을 말하며, 명도와 채도
가 높을수록 더 크고 가깝게 느껴집니다. 수축색
(후퇴색)은 한색을 말하며, 명도와 채도가 낮을
수록 작고 멀게 느껴집니다.

미각에서 연상되는 색

달콤한 쿠키 이미지

새콤한 레몬 이미지

연분홍색은 달콤한 과자 이미지, 노란색은 새콤
한 레몬 이미지처럼 사람은 무의식적으로 색의
이미지와 식재료를 연결합니다. 단맛, 신맛, 쓴
맛, 짠맛 등 미각도 색으로 표현할 수 있습니다.

후각에서 연상되는 색

달콤한 꽃향기가 나는 이미지

여름 바다의 향이 나는 이미지

연분홍색은 달콤한 꽃향기, 흰색은 바닐라 향기,
하늘색은 바다 향기처럼 사람은 무의식적으로
색의 이미지와 향기도 연결합니다. 향기까지도
색으로 표현할 수 있죠.

기억에서 연상되는 색

할로윈

크리스마스

주황색과 검은색을 조합하면 할로윈이 생각나고,
빨간색과 녹색을 조합하면 크리스마스가 떠오릅
니다. 이처럼 색은 조합하는 방법에 따라 이미지
를 연상합니다.

추천! 12가지 배색 아이디어

바로 따라 할 수 있는 멋진 배색 패턴 12가지를 추천합니다.
지금까지 배운 색의 기초 지식을 바탕으로 어떤 이미지를 떠올릴지 생각하면서 사용해 보세요.

상아색 × 녹색

#fff7e9 #196200

하늘색 × 빨간색

#b3e0e2 #ff2530

보라색 × 노란색

#d1b6dd #fff332

하늘색 × 황토색

#b1dfee #a88c00

상아색 × 빨간색

#fff7e9 #ff2929

녹색 × 노란색

#00a7a0 #fff332

분홍색 × 파란색

#f7dfec #0000a4

파란색 × 노란색

#0000a4 #fff21d

청록색 × 주황색

#00a4a2 #ffb921

갈색 × 분홍색

#7a4108 #ffd2ff

분홍색 × 녹색

#fcd7df #0d502d

벚꽃색 × 녹색

#fbcfc3 #576730

알아보기 쉬운 배색이 필요한 이유

색각 이상이란

유전 요인 등으로 눈의 시세포에 이상이 있어 특정 색을 전혀 인지하지 못하거나 다른 색과 구별하지 못하는 상태를 말합니다. 색맹과 색약을 포함하며, 우리나라 인구의 3.3%(남성 인구의 5.9%, 여성 인구의 0.5%)를 차지합니다.

색각 이상의 종류

색각 이상은 4가지 유형으로 나뉘는데 대부분 P형(1형) 또는 D형(2형)입니다.

· **완전 색맹**: 원뿔세포 3가지 가운데 한 종류만 있거나 전혀 없는 상태이며, 색은 명암으로만 느낄 수 있음
· **P형(1형)**: 빨간색을 느끼는 'L 원뿔세포'가 정상으로 기능하지 않음
· **D형(2형)**: 녹색을 느끼는 'M 원뿔세포'가 정상으로 기능하지 않음
· **T형(3형)**: 파란색을 느끼는 'S 원뿔세포'가 정상으로 기능하지 않음

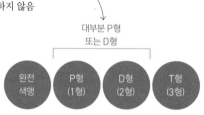

대부분 P형
또는 D형

완전 색맹 · P형(1형) · D형(2형) · T형(3형)

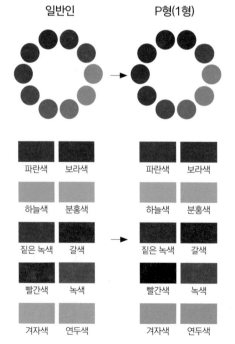

일반인 · P형(1형)

파란색 · 보라색 · 하늘색 · 분홍색 · 짙은 녹색 · 갈색 · 빨간색 · 녹색 · 겨자색 · 연두색

어떻게 보일까?

일반인과 P형(1형) 색각 이상자는 색을 어떻게 인식하는지 비교해 봅시다.

구분하기 어려운 색상 조합

· 빨간색 × 녹색
· 겨자색 × 연두색
· 파란색 × 보라색
· 하늘색 × 분홍색
· 짙은 녹색 × 갈색

컬러 유니버설 디자인이란?

색각 이상자가 교통수단이나 공공 시설물, 제품, 환경, 서비스 등을 인지할 수 있도록
정보를 제공하는 것을 '컬러 유니버설 디자인(color universal design, CUD)'이라고 합니다.
색각 이상자를 배려한 디자인 포인트 3가지를 소개합니다.

컬러 유니버설 디자인 '안전 배색 가이드' 활용하기

색각 특성이 다양한 사람들이 알아보기 쉽게 작성한 배색 예시입니다. 이 예시를 참고해 색각 이상자를 배려한 색감을 선택하세요.

컬러 유니버설 디자인을 적용한
〈공동주택 지하주차장 안전 배색 가이드〉
출처: KCC 컬러디자인센터

콘트라스트(밝기 차이) 의식하기

빨간색과 녹색처럼 완전히 다른 색도 명도가 같으면 구분하기 어렵습니다. 그러므로 명도에 차이를 두면 누구나 알아보기 쉬운 디자인이 됩니다.

비추천　　　　　추천

콘트라스트(색감 차이) 의식하기

서로 다른 색으로 표현하는 것보다 같은 계열의 색을 사용하되 명암으로 차이를 표현하면, 통일감이 있으면서 누구나 알아보기 쉬운 디자인이 됩니다.

비추천

추천

디자인의 기초 지식

디자인은 여러 가지 시각 요소를 이용하여 특정한 목적에 맞게 구성하는 창조 활동입니다.
그러므로 디자인에서는 적절한 규칙과 원칙을 지키며 정보를 잘 전달하는 것이 무엇보다 중요합니다.

디자인의 4대 원칙

1. 근접성의 원리(Proximity)

관련 정보를 그룹화하는 방법입니다. ❶과 ❷의
차이점은 정보를 잘 그룹화하고 있는지에 달렸
습니다. 그룹화하지 않으면 읽는 사람이 정보를
정리하고 이해하는 데 시간이 걸립니다. 근접성
의 원리를 사용하면 정보를 정리할 필요가 없으
므로 단번에 이해할 수 있습니다.

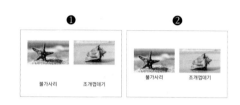

❶은 불가사리와 조개껍데기라는 '사진'과 '문
자' 4가지 요소가 뿔뿔이 흩어져 '문자'로 '사진'
을 설명한다는 것을 빠르게 파악하기 힘듭니다.
반면에 ❷는 '사진'과 '문자'를 가까이 배치해서
보는 순간 바로 인식할 수 있습니다.

2. 정렬의 원리(Alignment)

모든 요소가 연결될 수 있도록 위치를 정하는 방법입니다.
기준선을 따라 정보를 배치하면 통일성을 부여해서 보자마자 쉽게 이해할 수 있습니다.

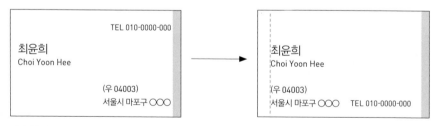

레이아웃이 어수선하고 이름, 주소, 전화번호 정보
가 따로 떨어져 있어서 관련성이 낮아 보입니다.

눈에 보이지 않는 왼쪽의 투명한 기준선(점선)을
따라 이름, 주소, 전화번호를 배치해 정보를 한눈
에 알아볼 수 있습니다.

3. 반복의 원리(Repetition)

디자인의 특징을 반복해서 사용하는 방법입니다. 색·텍스처·모양·글꼴 등을 통일하고 반복함으로써 디자인의 일관성을 확보할 수 있습니다.

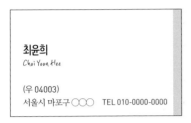

글꼴이 제각각이어서 일관성이 없어 보입니다. 이처럼 명함 디자인에서는 글꼴이나 색을 너무 많이 사용하지 않는 것이 좋습니다.

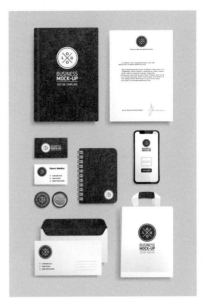

모든 제품에서 사용한 로고, 글꼴, 색상이 통일되어 있습니다. 반복의 원리로 통일성을 높이고, 조직의 브랜드성을 강화하는 것을 목표로 한 판촉물 디자인입니다.

4. 대비의 원리(Contrast)

디자인할 때 정보의 우선순위를 정해서 강약으로 조절하는 방법입니다.
중요한 정보를 강조하면 시선을 사로잡아 빠르고 확실하게 전달할 수 있습니다.

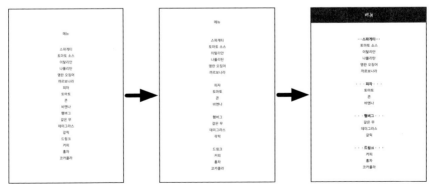

글꼴, 크기, 색을 모두 동일하게 구성하여 정보가 눈에 들어오지 않습니다.

'근접성의 원리'를 이용하면 정보를 쉽게 인식할 수 있습니다.

'대비의 원리'를 추가하면 정보를 좀 더 알아보기 쉽습니다.

좋은 디자인을 만드는 6단계

앞서 디자인에는 목적이 있다고 설명했죠?
디자인의 목적을 달성하기 위해 필자가 실천하는 6단계를 차근차근 설명하겠습니다.

1단계: 정보 수집하기

먼저 의뢰인에게 디자인을 제작하는 목적, 디자인 이미지, 제품 정보 등을 충분히 듣습니다.
그리고 나서 의뢰인이나 경쟁사 홈페이지 등을 참고해 관련 정보를 조사합니다.

의뢰인에게 문의할 목록

- 목적(가장 중요)
- 대상 고객
- 디자인 이미지
 (참고할 만한
 디자인 요청하기)
- 제품에 대한
 자부심
- 회사 소개
- 제품의 특징
- 알려 주고 싶은
 포인트
- 제품을 만든 이유

스스로 알아볼 목록

- 상품 정보
- 경쟁사
- 경쟁사의 디자인
- 의뢰인이 제시한 이미지에 가까운
 디자인 찾기

2단계: 페르소나 설정하기

디자인에 정답은 없지만, 정답에 좀 더 가까이 다가갈 수 있도록 '페르소나'를 설정해야 합니다.
디자인을 전달할 대상이 좀 더 명확해지도록 가상 인물을 설정합니다.

페르소나 설정 시 요건(예시)

- 이름
- 나이
- 성별
- 거주지
- 가족 구성
- 직업
- 수입
- 성격
- 습관
- 가치관
- 취미

페르소나를 설정하면 좋은 점

- 사용자 관점에서 디자인을 생각할 수 있음
- 디자인 방향이 정해지므로 시간을 절약
 할 수 있음
- 여러 사람이 함께 디자인을 생각할 때 편
 차가 줄어듦

3단계: 어디에 사용할 디자인인지 상상하기

같은 내용을 디자인하더라도 역에 붙이는 포스터와 학교에서 나눠 주는 전단지는 달라야 합니다.

역에 붙이는 포스터라면 지나가는 사람들의 눈에 띄어야 하고,

궁금증을 유발해 내용을 잘 살펴보도록 디자인해야 합니다.

글자나 시선을 사로잡는 요소를 크고 눈에 띄게 해서 흥미를 유발하는 디자인이 효과적일 것입니다.

반면, 학교에서 나눠 주는 자료나 전단지는 글자가 비교적 작아도 쉽게 읽을 수 있습니다.

이처럼 디자인은 제공하는 장소에 따라 다르게 해야 합니다.

4단계: 정보 정리하고 우선순위 결정하기

정보를 수집했다면 이제 정리할 차례입니다.

많은 정보를 모두 담으면 정작 하고 싶은 말이 잘 전달되지 않을 수 있습니다.

그러므로 우선순위가 낮은 정보는 과감히 버려야 합니다.

예를 들어 핸드메이드 작가가 자신이 만든 제품을 판매하는 웹 사이트를 디자인한다고 생각해 봅시다.

제품 정보

- **제품명**: 끈이 있는 자수 파우치
- **목적**: 많은 사람이 나의 작품을 봐줬으면 함
- **제품에 대한 고집**: 하나하나 정성을 다해 만들었음
- **포인트 ①**: 세상에 단 하나뿐인 디자인
- **포인트 ②**: 제작자의 생각과 에피소드가 담겨 있음
- **제작 과정**: 디자인 → 초안 → 바느질
- **가격**: 8만 원
- **제작 기간**: 10일
- 개인이 소량 생산 하여 SNS에서만 판매함

페르소나의 상

- 최윤희
- 38세, 여성
- 남편, 고등학생 딸과 함께 살고 있음
- 평일 낮에는 빵집에서 일함
- 차분한 성격
- 마음에 드는 것, 감동적인 것을 한 주에 하나씩 SNS에 올려 팔로워 수천 명과 감상을 교환하고 있음
- 양보다 질을 중시함
- 꽃을 좋아함
- 취미는 과자 만들기

페르소나의 상과 제품 정보를 종합해 보면, 최윤희라는 사람은 양보다 질을 중시하고 가격보다 '세상에 단 하나뿐인 디자인', '제작자의 생각과 에피소드'를 중요하게 여긴다는 우선순위가 정해집니다.

5단계: 마인드맵 만들기

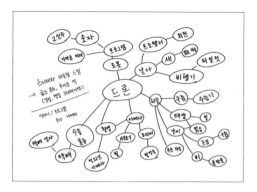

마인드맵은 필자가 디자인을 구상할 때 자주 사용하는 방법입니다.

예를 들어 드론 교실의 학생 모집 포스터를 제작한다고 가정해 봅시다. 드론에서 연상되는 것을 종이에 모두 적습니다. 왼쪽 그림은 필자가 디자인을 구상할 때 작성한 마인드맵입니다. 디자인에 도움이 되지 않을 것 같은 단어도 상관없습니다. 생각나는 대로 최대한 많은 단어를 연상하는 것이 중요합니다.

6단계: 디자인 제작하기

다음으로 디자인을 제작할 차례입니다. 먼저 빈 노트와 펜을 준비해 1~5단계를 바탕으로 구성을 러프하게 그립니다. 페르소나와 어디에 사용할 디자인인지를 생각한 다음, 정보의 우선순위를 매겨 둡니다. 마인드맵을 잘 만들었다면 디자인 제작 단계에서 헤매는 일은 적을 것입니다.

레이아웃

3단계에서 설명했듯이 어디에 사용할지를 상상하며 디자인을 제작합니다. 지나가는 순간에 시선을 사로잡아야 하는 디자인이라면 문자를 크게 넣고, 이미지가 핵심이 되도록 배치하여 인상이 강한 레이아웃으로 만듭니다.

반대로 차분히 읽어야 하는 디자인이라면 '디자인의 4대 원칙'을 최대한 활용하여 전하고 싶은 정보와 읽는 사람이 알고 싶어 하는 정보를 보기 쉽게 구성하는 것이 좋습니다.

글꼴

글꼴마다 풍기는 이미지가 있습니다. 아이가 말하는 듯한 이미지로 "안녕하세요."라는 문자를 넣는다면 아래쪽 글꼴이 더 자연스러워 보입니다. 이미지에 어울리는 글꼴을 선택하세요.

Adobe 명조 std M

안녕하세요.

SUIT Thin

안녕하세요.

색

페르소나에 맞추면 생각하기 쉽습니다. 만약 전단지의 주제가 '유치원 원아 모집'이었다면 페르소나는 자녀를 둔 엄마, 아빠라고 가정합니다. 디자인에서는 다정하고 부드러운 느낌을 주는 파스텔 색을 선택할 수 있습니다.

장식

장식을 결정할 때도 마인드맵을 참고하면 도움이 됩니다. 머릿속으로 페르소나를 상상하면서 이미지에 맞는 일러스트나 사진을 골라 적당한 위치에 배치합니다.

아름다운 자연 경관에서
아이디어를 얻다

자연의 경치에서 색을 추출하여
배색과 디자인 아이디어를 정리했습니다.
하늘 하나를 촬영해도 정말 다양한 모습을 보여 주고,
바라보기만 해도 감탄이 절로 나오는
아름다운 사진을 모았습니다.

해 질 녘 해안가

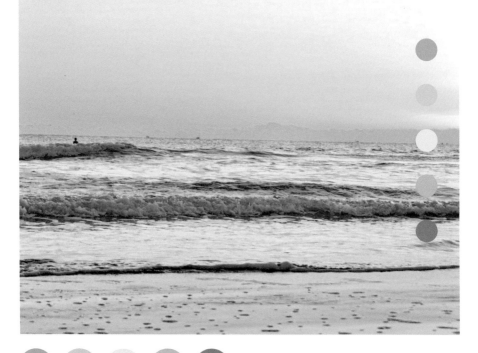

#a5c4e7	#fbdee2	#fef3df	#facda5	#ef887f
C 039	C 000	C 000	C 000	C 000
M 015	M 019	M 007	M 026	M 058
Y 000	Y 006	Y 015	Y 036	Y 040
K 000	K 000	K 000	K 000	K 000
R 165	R 251	R 254	R 250	R 239
G 196	G 222	G 243	G 205	G 136
B 231	B 226	B 223	B 165	B 127

해 질 녘 아름다운 시간, 하늘은 파란색에서 주황색, 빨간색으로 변합니다. 아직 낮에 가까운 하늘색, 날이 저물어 갈 때의 분홍색이나 연한 크림색, 마지막에 볼 수 있는 빨간색에 가까운 주황색. 밤에 점점 더 가까워질수록 따뜻함이 넘치고 부드러운 인상을 풍기는 색으로 변합니다. 이러한 색은 꾸밈없이 발랄한 느낌과 귀여움을 전달하는 디자인에도 안성맞춤입니다.

사진: 루이(るい)

문자 디자인

석양이 아름답다

경기천년바탕 Bold

황혼

김포평화바탕

축하해 주셔서
thank you
고 맙 습 니 다

서울한강체 M
Medusa

그라데이션

2가지 색

3가지 색

5가지 색

디자인 예시

2가지 색

안정적인

우아한

3가지 색

활기찬

즐거운

4가지 색

가벼운

5가지 색

안정적인

귀여운 아이스크림 가게 전단지

분홍색 계열, 하늘색 계열, 크림색 계열의 조합은 사랑스러운 디자인을 연출하고 싶을 때 딱 맞는 배색입니다. 귀여운 디자인의 예시로, 아이스크림 가게의 전단지 디자인을 소개합니다.

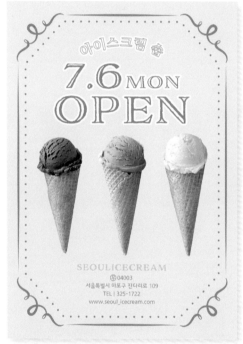

Sandoll 향기, Adorn Engraved Regular, Rix밝은굴림

\ Cute color /

#ef887f #a5c4e7 #fef3df

포인트

1

중앙 정렬로 정리하기

전단지 제목, 아이스크림 사진, 가게 이름 등 모든 요소를 중앙에 배치하면 디자인이 간단하게 완성됩니다.

포인트

2

테두리 장식 추가하기

배색과 중앙에 맞춰 정렬하는 것만으로는 아직 조금 부족해 보여서 한 단계 사랑스러움을 더하려고 합니다. 메인인 아이스크림 사진을 방해하지 않을 정도로 테두리 장식을 더하면 좋습니다.

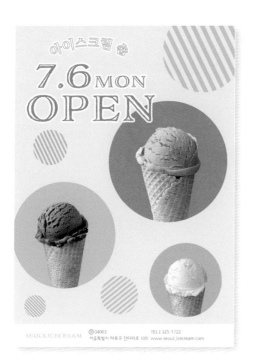

도형으로 발랄하게!

각양각색의 도형 안에 아이스크림 사진
을 균형 있게 배치하면 톡톡 튀는 인상을
줄 수 있습니다. 사진 크기를 조금씩 바
꿔서 강약을 조절하는 것이 요령입니다.

\ Cute color /

#ef887f #a5c4e7 #fef3df #facda5

배치 & 색 변형
배치와 배색은 임팩트 있게!

강한 인상을 주는 전단지를 만들려면 아이스
크림 사진을 크게 배치해야 합니다. 또한 아
이스크림과 배경색의 조합을 명도 차이가 가
장 큰 '분홍색 × 바닐라색'을 선택합니다.

\ Cute color /

#a5c4e7 #fbdee2 #fef3df #facda5 #ef887f

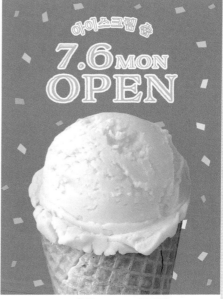

제2장 아름다운 자연 경관에서 아이디어를 얻다

파란 하늘과 논두렁

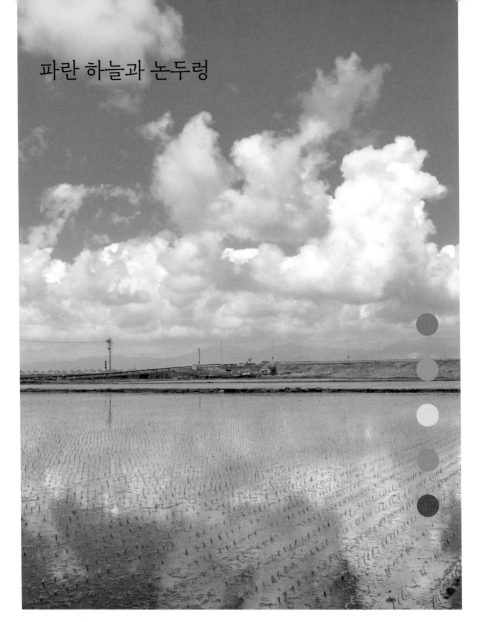

#1493c2	#93b3ca	#e9e8ef	#68ac2f	#27668b
C 077	C 047	C 010	C 063	C 085
M 027	M 022	M 009	M 010	M 056
Y 013	Y 014	Y 004	Y 100	Y 033
K 000	K 000	K 000	K 000	K 000
R 020	R 147	R 233	R 104	R 039
G 147	G 179	G 232	G 172	G 102
B 194	B 202	B 239	B 047	B 139

파란 하늘이 논두렁의 수면에 반사되어 마치 하늘이 온통 펼쳐진 듯한 풍경 사진입니다.

어딘지 모르게 향수를 불러일으키는 시골 풍경의 파란색과 녹색은 바다나 물, 식물 등을 연상시킵니다. 선명한 파란색과 녹색은 스타일리시한 디자인이나 쿨한 인상을 주고 싶을 때 사용합니다.

사진: 아키네 코코(Akine Coco)

문자 디자인

시 골
풍 경

Nature

나눔명조OTF 옛한글

Sandoll 광야

Chelsea Market Script

그라데이션

2가지 색

3가지 색

5가지 색

디자인 예시

2가지 색

활기찬

가벼운

3가지 색

멋진

안정적인

4가지 색

시원한

5가지 색

깔끔한

군청색, 네이비 등의 파란색 계열이나 녹색 계열의 색 조합에 회색을 더하면 쿨한 이미지의 배색으로 완성됩니다. 쿨한 디자인의 예시로, 아버지의 날 선물 특집에 사용할 전단지 디자인을 소개합니다.

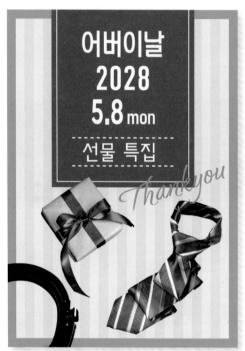

Sandoll 다솔 Light, 수성돋움체,
MBC 1961 OTF Medium, KBIZ한마음고딕 R

\ **Cool color** /

#27668b #93b3ca #e9e8ef #68ac2f

포인트

1

전하고 싶은
문자 정보 정리하기 ①

문자 수가 적은 디자인에서는 문자 정보를 중앙보다 위쪽에, 사진 요소는 아래쪽에 나눠서 배치하면 쉽게 정리할 수 있습니다. 즉, '문자 → 사진' 순서로 디자인합니다. 중앙보다 위에 사각형을 배치하고 그 안에 제목을 넣은 다음, 빈 공간에 사진을 배치해 봅시다.

Father's Day
2028
6.18 sun DIN Condensed

포인트

2

배경에 줄무늬 패턴 넣기

배경을 모두 칠하지 않고, 옅은 파란색과 옅은 회색으로 줄무늬 패턴을 구성합니다. 요령은 색 차이가 적은 두 가지 색을 배색하는 것입니다. 디자인이 단번에 깔끔해지고 사진 소재와도 잘 어울립니다.

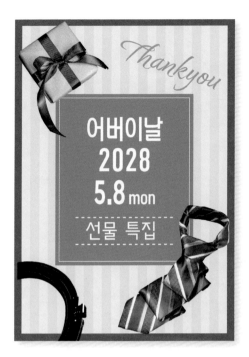

배치

전하고 싶은 문자 정보 정리하기 ②

사각형을 중앙에 배치하고 그 안에 제목을 넣습니다. 그리고 사각형 주위의 빈 공간에 사진을 배치해 봅니다. 여기서도 '문자 → 사진' 순으로 디자인합니다. 제목을 넣는 사각형의 위치와 색을 바꾸는 것만으로도 인상이 크게 달라집니다.

\ Cool color /

#27668b #1493c2 #e9e8ef #68ac2f

배치 & 색 변형

임팩트 있는 2분할 배색

위와 아래의 색을 명확하게 구분하면 강한 인상을 줄 수 있습니다. 위아래에 서로 다른 색을 칠하고 나서 두 색이 연결된 부분에 필기체 글자를 배치하면 좀 더 세련되어 보입니다. 이처럼 위아래 색감에 변화를 주면 신선한 느낌을 줍니다.

\ Cool color /

#68ac2f #27668b #e9e8ef

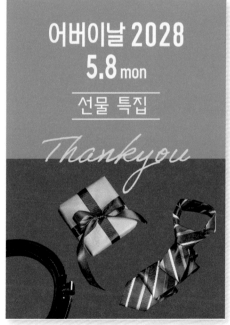

제2장 아름다운 자연 경관에서 아이디어를 얻다

저녁노을과 두 사람

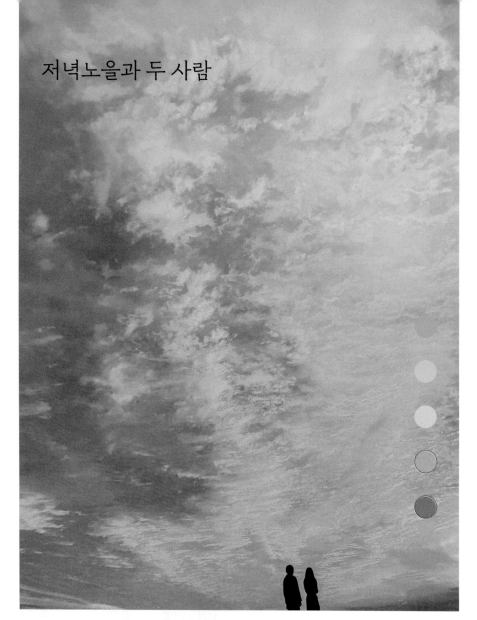

#d3bac2	#f9d2ca	#f9dabf	#f5b041	#d2863b
C 019	C 000	C 001	C 001	C 019
M 030	M 024	M 019	M 038	M 055
Y 016	Y 016	Y 025	Y 078	Y 082
K 000	K 000	K 000	K 000	K 000
R 211	R 249	R 249	R 245	R 210
G 186	G 210	G 218	G 176	G 134
B 194	B 202	B 191	B 065	B 059

푸르던 하늘이 점차 보라색, 분홍색, 주황색, 크림색으로 변해 가는 모습이 정말 아름답습니다. 해 질 녘 하늘빛은 금방 변해 버려서 덧없음이 느껴지기도 합니다.
보라색, 분홍색, 주황색은 사랑스러운 디자인을 연출할 때에도 유용한 배색입니다.

사진: 루이(るい)

문자 디자인

분홍빛으로
물든 하늘

나눔바른펜

주황빛으로
물든 하늘

나눔바른펜

6:00 p.m.

BC Alphapipe

그라데이션

2가지 색

3가지 색

5가지 색

디자인 예시

2가지 색

성숙한

우아한

3가지 색

자연스러운

자연스러운

4가지 색

발랄한

5가지 색

즐거운

\ Bread color /

Bread

식빵을 떠올리면 가장자리의 구운 갈색, 폭신폭신한 부분의 흰색과 크림색 등이 연상되죠. 사용하는 모티브에서 연상되는 색감을 디자인에 반영하면 이질감이 줄어드는 효과가 있습니다.

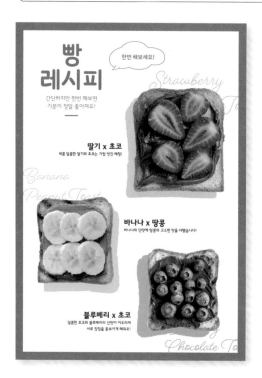

빵 레시피

한번 해보세요!

간단하지만 한번 해보면
기분이 정말 좋아져요!

Strawberry

딸기 x 초코
새콤 달콤한 딸기와 초코는 가장 맛진 매칭!

Banana Peanut Toast

바나나 x 땅콩
바나나에 땅콩의 고소한 맛을 더했습니다!

블루베리 x 초코
달콤한 초코와 블루베리의 산미가 어우러져
서로 장점을 돋보이게 해요!

Chocolate To

\ Cute color /

#d2863b #f9d2ca #f9dabf #d3bac2

포인트
1

사진에 어울리는 배색

식빵 테두리의 갈색을 메인으로 하고,
딸기의 연분홍색과 바나나의 노란색,
블루베리의 연보라색을 사용했습니다.

빵 레시피

간단하지만 한번 해보면
기분이 정말 좋아져요! Sandoll 티비스켓

포인트
2

배경에 영어 필기체 더하기

배경이 왠지 심심하게 느껴질 때 영어 필기체를 더하면 세련된 느낌으로
바뀝니다. 어디까지나 '장식'이므로 너무 과하지 않게, 식빵의 그림자 색
을 이용합니다. 영어는 철자를 잘못 쓰지 않도록 최종 확인하는 것도 잊지
마세요.

Strawberry
Chocolate Toast

Beloved Script

어른스러운 배색

짙은 녹색이나 카키색 등 차분한 색을 메인으로 하면 단번에 스타일리시한 디자인으로 바뀝니다. 반면에 디자인이 단조로워 보일 수 있으므로 그림자에 서브 컬러로 포인트가 되는 밝은색을 사용하면 됩니다. 스타일리시함을 연출하려고 장식으로 넣은 영문 필기체 디자인은 세 곳 모두 같은 색을 사용합니다.

\ Stylish color /

#2b5558 #949a72 #789fa1

➡ P.074

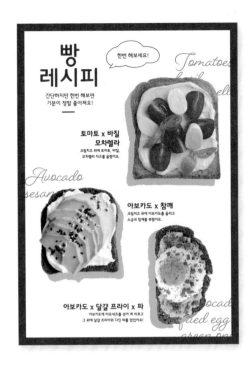

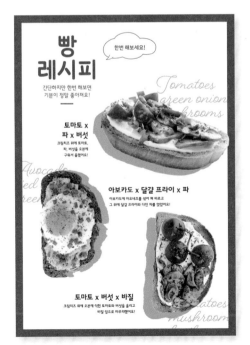

식욕을 돋우는 난색

식욕 증진을 목적으로 한다면 난색을 사용해 보세요. 진한 빨강, 연한 빨강과 회색은 '동색 계열 × 무채색'의 조합입니다. 무채색인 회색은 어떤 색과도 잘 어울려 이질감이 적고, 동색 계열은 여러 가지 색을 사용해도 정리하기 쉽습니다.

\ Classic color /

#c55a45 #e6c8a9 #b8c0ba

➡ P.156

제2장 아름다운 자연 경관에서 아이디어를 얻다

대자연을 느끼다

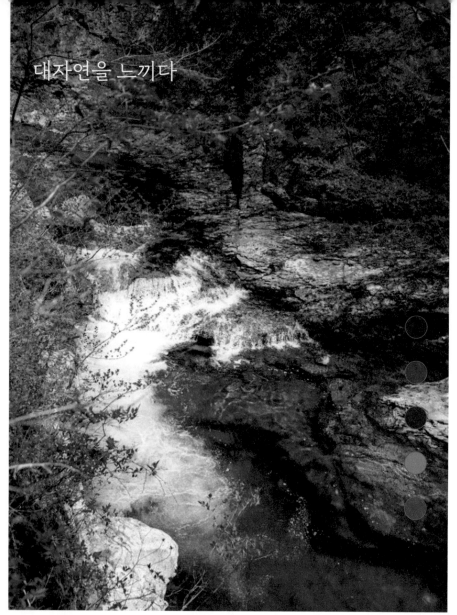

#25302c	#1a592f	#4d411d	#719a53	#266869
C 083	C 087	C 068	C 062	C 085
M 072	M 053	M 067	M 027	M 052
Y 076	Y 100	Y 100	Y 080	Y 058
K 050	K 023	K 039	K 000	K 006
R 037	R 026	R 077	R 113	R 038
G 048	G 089	G 065	G 154	G 104
B 044	B 047	B 029	B 083	B 105

짙푸른 나무와 세차게 흐르는 물줄기에서 자연의 힘을 느낄 수 있습니다.

진녹색, 녹색, 연두색, 청록색, 갈색처럼 자연에서 추출한 강렬한 색으로 배색하면 디자인에 힘을 실어 줍니다. 세련된 느낌을 주고 싶다면 이렇게 배색해 보세요.

사진: 오야마다 미호(小山田美稲)

문자 디자인

세계유산 대자연 Village

Sandoll 격동고딕 Regular 동그라미재단M Regular Marshmallow

그라데이션

2가지 색 3가지 색 5가지 색

디자인 예시

2가지 색 3가지 색 4가지 색

안정적인 강렬한 안정적인

5가지 색

자연스러운 안정적인 즐거운

식물은 자연의 색감을 살리는 데 가장 적합한 모티브입니다. 실제 사진을 넣지 않아도 잎사귀의 녹색, 하늘의 파란색, 대지의 갈색 등을 사용하여 식물이 주는 느낌을 확실히 전달할 수 있습니다.

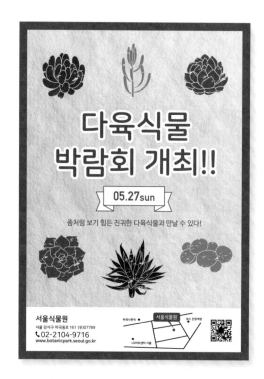

\ Natural color /

#266869 #1a592f #719a53 #4d411d #25302c

포인트
1

모티브에 질감 추가하기

다육식물은 실제 사진이 아니라 일러스트를 사용했습니다. 이 모티브에 질감을 더함으로써 밋밋한 느낌에서 벗어날 수 있도록 디자인했습니다. 여기서는 어딘가에 긁힌 느낌이 나는 패턴을 일러스트에 더했습니다.

포인트
2

문자는 보기 쉽게, 배경에 질감을 더하다

전체적으로 깔끔해 보이도록 배경에도 질감을 더했습니다. 여기서는 종이 느낌을 선택했는데 일러스트레이션 모티브에 더해진 질감과도 잘 어울리는 조합입니다. 문자는 가독성을 중시한 진한 색과 글꼴을 선택합니다. QR코드는 잘 읽힐 수 있도록 흰색 배경에 배치하고, 나머지 여백은 지도, 주소 등의 정보를 보기 좋게 정리합니다.

다육식물
박람회 개최!!

05.27sun

나눔스퀘어라운드 Bold
DIN Alternate Bold

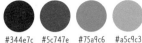

Cool color

#344e7c #5c747e #75a9c6 #a5c9c3

➡ P.073

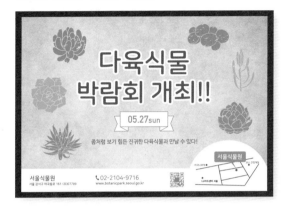

색 변경
신선한 인상을 주는 다양한 배색

이웃

식물 하면 녹색의 이미지가 떠오르지만 여기에서는 신선한 인상을 주기 위해 파란색 계열의 배색을 사용했습니다. 이렇게 굳이 사물의 본래 색감에서 조금 벗어난 디자인을 만들 때는 색상환에서 이웃한 색 계통을 사용하면 너무 튀지 않게 정리할 수 있습니다.

포인트
1

배경은 난색 계열의 크라프트지로!

전체 색을 파란색 계열로 하면 차가운 인상을 주기 쉽습니다. 그래서 배경을 약간 노란빛을 띤 크라프트지로 변경했습니다. 배경의 재질을 바꾸는 것만으로도 디자인 전체가 크게 달라집니다.

포인트
2

보는 사람이 편한 배치

매장 소개, 약도 등을 넣을 수 있는 공간이 부족하다면, 과감하게 한 가지만 사용할 수도 있습니다. 보는 사람의 입장에서 레이아웃을 구성하면 어떤 요소를 더 크게 하는 것이 좋을지 명확해져서 디자인을 쉽게 완성할 수 있습니다.

소나기구름

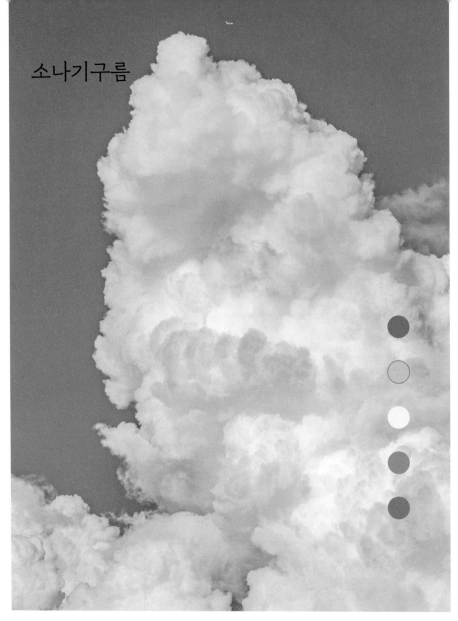

#2c82a6	#dad0d5	#f9f7f7	#a3a5b1	#6e91a9
C 078	C 017	C 003	C 042	C 062
M 038	M 019	M 004	M 033	M 036
Y 024	Y 012	Y 003	Y 023	Y 025
K 000	K 000	K 000	K 000	K 000
R 044	R 218	R 249	R 163	R 110
G 130	G 208	G 247	G 165	G 145
B 166	B 213	B 247	B 177	B 169

파란 하늘과 뭉게뭉게 피어오르는 구름의 멋진 대비를 순간 포착한 아름다운 사진입니다. 하늘은 변화무쌍해서 같은 모습을 다시는 볼 수 없습니다. 소나기구름의 밝은 흰색에 구름의 그림자처럼 보이는 약간 보랏빛이 도는 회색, 하늘의 파란색은 내추럴한 디자인을 연출하고 싶을 때 매우 유용합니다.

사진: 아키네 코코(Akine Coco)

문자 디자인

Sandoll 푸른밤 Bold

Sandoll 들풀 Beat

AB-tombo_bold Regular

그라데이션

2가지 색

3가지 색

5가지 색

디자인 예시

2가지 색

차분한

편안한

3가지 색

우아한

안정적인

4가지 색

안정적인

5가지 색

깔끔한

주택 전시장 등에서 볼 수 있는 주택 구입 관련 주제를 다룬 전단지 디자인을 소개합니다.
이 전단지는 주택 구매라는 고가의 거래를 홍보하므로, 전체적으로 신뢰감을 주는 색감을
사용하면서 어울리는 사진을 활용해 이미지에 맞게 디자인했습니다.

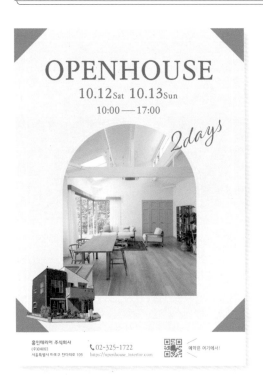

\ Romantic color /

#a3a5b1 #f9f7f7 #6e91a9 #2c82a6

포인트
1

통일감 있는 배색

색상환에서 이웃한 색상은 잘 정리된
느낌을 줍니다. 여기서는 파란색 계열,
보라색 계열, 분홍색 계열을 사용했는
데, 모두 색상환에서 가까이 위치해서
'색이 가깝다'고 할 수 있겠네요.

포인트
2

사진 자르는 방법 ①

주택 분위기를 내기 위해 사진을 문 모양
으로 잘라서 디자인에 사용했습니다. 사진
자르는 방법을 잘 연구하면 포인트 역할
을 해서 보는 사람도 즐겁고 전달력 있게 디자인할 수
있습니다.

포인트
3

고급스러운 느낌이 나는 글꼴

신뢰감, 고급스러움을 연출하고 싶다면 명조체나 필
기체를 사용하는 것을 추천합니다.

OPENHOUSE *2days*

A P-OTF さくらぎ蛍雪 Std M Renata Regular

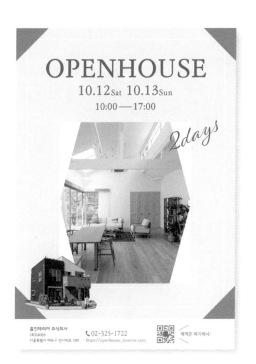

배치
사진 자르는 방법 ②

이 디자인에서는 배색은 그대로 유지하면서 사진을 자르는 방법을 바꾸어 커튼이 있는 창문을 형상화했습니다. 이번 주제에 맞게 '집'에서 연상되는 도형이나 일러스트로 디자인하는 것이 좋습니다. '문'이나 '창문' 이외에 다른 모티브를 접목할 수도 있겠네요.



색 변형

Cute color

#3a6d72　#dcc1b0　#003f54　#ae8b75　➡ P.096

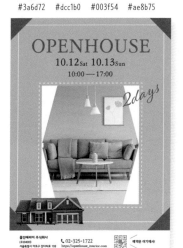

너무 진하지 않은 사랑스러운 배색

Classic color

#1b3f57　#a19471　#050407　➡ P.225

차분함과 고급스러운 느낌을 주는 배색

제2장 아름다운 자연 경관에서 아이디어를 얻다

그리운 고향 풍경

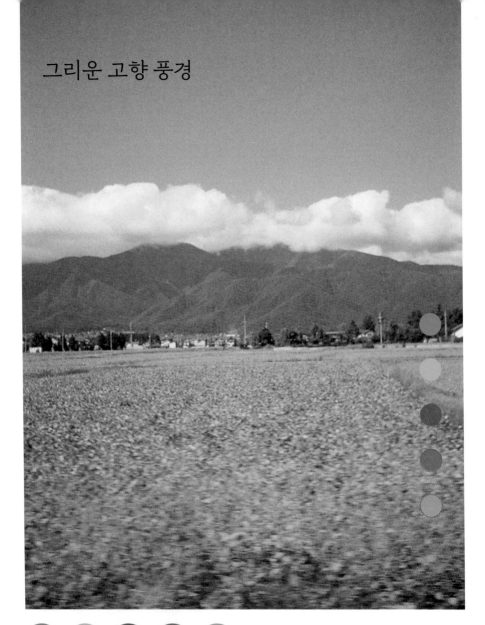

#3f9bbf	#a3cdda	#327485	#708a64	#bcba7f
C 071	C 040	C 081	C 063	C 032
M 024	M 008	M 047	M 038	M 022
Y 017	Y 013	Y 042	Y 067	Y 056
K 000	K 000	K 000	K 000	K 000
R 063	R 163	R 050	R 112	R 188
G 155	G 205	G 116	G 138	G 186
B 191	B 218	B 133	B 100	B 127

고향이 아니더라도 시골 풍경은 어딘지 모르게 그리움을 느끼게 합니다. 기차를 타고 가다 창밖을 내다보면 파란 하늘, 흰 구름, 청록색 산, 연두색 논밭이 한눈에 펼쳐집니다. 색감이 약간 수수해 보일 수도 있지만, 이러한 색감은 선명한 사진을 소재로 한 디자인에 차분한 인상을 줍니다.

사진: 아야페(ayappe)

문자 디자인

MBC 1961굴림 Medium Sandoll 둥굴림2 Light Arbotek

그라데이션

| 2가지 색 | 3가지 색 | 5가지 색 |

디자인 예시

2가지 색

경쾌한

강렬한

3가지 색

자연스러운

안정적인

4가지 색

즐거운

5가지 색

세련된

아웃도어의 즐거움을 전하는 캠핑장 전단지

자연을 연상시키는 녹색은 캠핑이나 아웃도어 디자인에 적합합니다. 색감이 차분해서 야외의 즐거운 분위기를 전달할 때 배색 이외의 부분에서 유쾌함을 느낄 수 있도록 디자인을 정리했습니다.

\ **Classic color** /

#bcba7f #327485 #708a64

포인트
1

흰색 배경 활용

흰색 바탕에 부분적으로 색을 조합함으로써 디자인에 여백이 생기게 했습니다. 문자가 눈에 띄지 않을 때 흰색 사각형 안에 배치하면 명확해집니다. 사용하고 싶은 색이 사진이나 배경색과 비슷할 때 이 방법을 사용하면 제목을 돋보이게 할 수 있습니다.

Sandoll 인디언소녀 Basic

포인트
2

재미를 연출하는 소재와 글꼴

사진과 배경만으로 디자인해서 조금 아쉽다면 주제와 연관된 소재를 추가해서 단번에 즐거운 분위기를 연출할 수 있습니다. 이때 제목의 글꼴은 분위기에 맞게 톡톡 튀는 것을 사용합니다.

2028.10.24
Looking Flowers

\ Natural color /

#708a64 #bcba7f

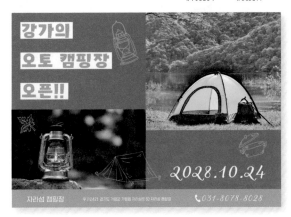

배칭
그리드 레이아웃 & 일러스트

이 디자인은 그리드 레이아웃을 변형해
서 만들었습니다. '그리드 레이아웃'이
란 디자인 전체를 사각형 격자 모양으로
분해하고 요소를 따라 격자를 배치하는
디자인 기법입니다. 사진과 제목은 보기
편하지만, 자칫 지루해 보일 수도 있으
므로 색이 튀지 않는 일러스트를 배치해
생동감 있게 표현했습니다.

배칭 & 색 변형
모서리에 원 배치

배색은 파란색 계열만 사용하여 '강'을
쉽게 연상할 수 있도록 했습니다. 여기
에 재미를 더하기 위해 사진을 둥글게
잘라 오른쪽 하단 모서리를 제외하고
나머지 세 곳에 배치했습니다.
오른쪽 하단에는 진한 녹색 배경의 원
을 만들어서 배치하고 관련 정보를 담
았습니다. 이렇게 디자인하면 전체 레
이아웃이 정리되어 보이는 동시에 정보
를 명확히 전달할 수 있습니다.

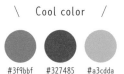

\ Cool color /

#3f9bbf #327485 #a3cdda

말싸미815

하늘에 가득한 별

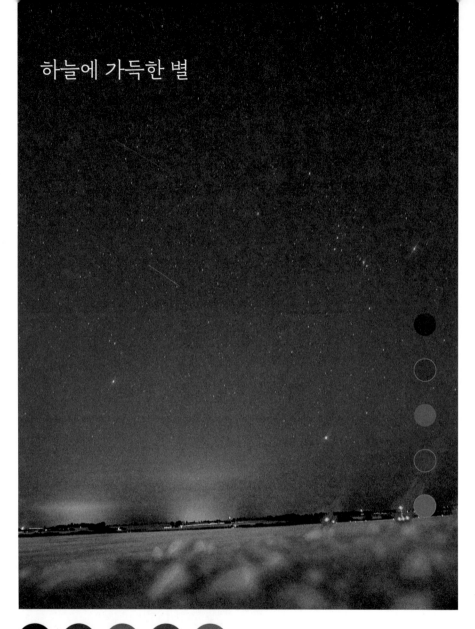

#111c3e	#033b7b	#5c6fa1	#5e4d7d	#ba7481
C 100	C 100	C 071	C 074	C 031
M 099	M 086	M 055	M 076	M 062
Y 058	Y 027	Y 017	Y 031	Y 036
K 036	K 000	K 000	K 000	K 000
R 017	R 003	R 092	R 094	R 186
G 028	G 059	G 111	G 077	G 116
B 062	B 123	B 161	B 125	B 129

밤하늘 가득히 별이 쏟아질 듯한 광경이 펼쳐집니다.
붉은 별, 푸른 별, 하얀 별….
별빛을 자세히 보면 모양이나 색이 각각 다릅니다.
밤하늘의 짙은 푸른색과 별의 반짝임이 지상에서 비치
는 보라색, 분홍색 불빛과 조화를 이루어 우아한 디자
인을 연출합니다.

사진: 니시나 카츠스케(仁科勝介)

문자 디자인

하늘에 가득한
별
전 시
astronomical observation

Sandoll 고고Round Lt

천 체 관 측
astronomical observation

나눔명조OTF 옛한글

1st
Anniversary

BC Alphapipe

그라데이션

2가지 색

3가지 색

5가지 색

디자인 예시

2가지 색

안정적인

우아한

3가지 색

멋진

즐거운

4가지 색

세련된

5가지 색

경쾌한

밤하늘 사진이 돋보이는 전시회 포스터

소재의 색감을 디자인에도 사용하면 전체적으로 정리되어 보입니다.
이번에는 메인 사진의 색감인 짙은 파란색, 보라색, 자줏빛이 감도는 파란색을 선택하고 이를 바탕으로
레이아웃을 변형한 전시회 포스터 디자인을 소개합니다.

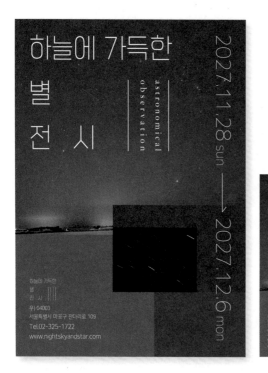

\ Elegant color /

#033b7b #5c6fa1 #5e4d7d

포인트 **1**

사진에 어울리는 색감

포인트 **2**

인상적인 분위기를 연출하는 배치

서브 사진을 메인 사진에 살짝 비껴 넣은 다음, 가로로 쓴 날짜를
세로 방향으로 크게 늘려 배치하고, 제목을 사진에 크게 올려서 조
금 복잡하면서도 인상적인 분위기를 연출했습니다. 제목이나 날
짜를 크게 배치하는 만큼 사진에 방해되지 않는 얇은 글꼴을 선택
했습니다.

하늘에 가득한
별
전 시
astronomical observation

2027.11.28

Sandoll 고고Round Lt
Shippori Mincho

M+ 2p

\ Cool color /

#033b7b #111c3e #5c6fa1

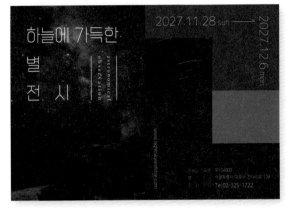

배싯

제목을 보기 쉽게

이번처럼 세밀하고 복잡한 사진을 배경으로 사용한다면 제목이 자칫 눈에 띄지 않을 수도 있습니다.

이럴 때는 제목에 드롭 섀도(drop shadow) 효과를 주면 자연스럽게 가독성을 높일 수 있습니다.

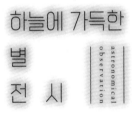

배싯

전시회 제목을 연상시키는 도형 이용하기

메인 사진을 중앙에 두고 둥글게 잘라 냈습니다. 제목에서 연상되는 키워드로 마인드맵을 만들고, 이 키워드를 디자인에 반영했습니다.

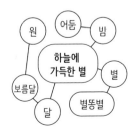

\ Elegant color /

#111c3e #ba7481 #5e4d7d

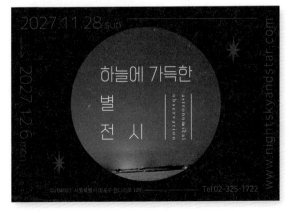

제2장 아름다운 자연 경관에서 아이디어를 얻다

색감이 선명한 하늘과 바다

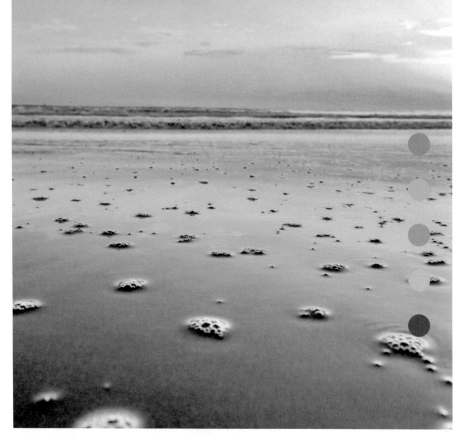

#2ba2dd	#8bc5ec	#f0aa8f	#fccc4a	#066285
C 071	C 047	C 003	C 000	C 089
M 018	M 009	M 042	M 024	M 058
Y 000	Y 000	Y 039	Y 076	Y 036
K 000	K 000	K 000	K 000	K 000
R 043	R 139	R 240	R 252	R 006
G 162	G 197	G 170	G 204	G 098
B 221	B 236	B 143	B 074	B 133

선명한 하늘색과 주황색, 분홍색이 바다에 반사되어 반짝반짝 빛납니다.

하늘과 바다는 옅은 색으로 보일 때도 있지만, 때로는 이렇게 선명한 색감을 연출할 때도 있습니다.

하늘색, 분홍색, 주황색 등 선명한 색을 조합하면 인상 깊은 디자인을 만들 수 있습니다.

사진: 루이(るい)

문자 디자인

50%
Off

Adobe Caslon Pro

음악제

동그라미재단M

천년의
이야기

MICE명조 OTF

그라데이션

| 2가지 색 | 3가지 색 | 5가지 색 |

디자인 예시

| 2가지 색 | 3가지 색 | 4가지 색 |

경쾌한

발랄한

경쾌한

| | | 5가지 색 |

깔끔한

시원한

즐거운

0
6
3

제2장 아름다운 자연 경관에서 아이디어를 얻다

즐거움을 표현한 음악제 포스터

'음악제'의 관객 모집을 목적으로 한 포스터 디자인입니다. 즐거운 행사라는 것을 알리기 위해 전체적으로 톡톡 튀는 색상은 물론, '숲의 음악대'에 맞춘 일러스트와 독창적인 '음악제' 로고도 고안해 냈습니다.

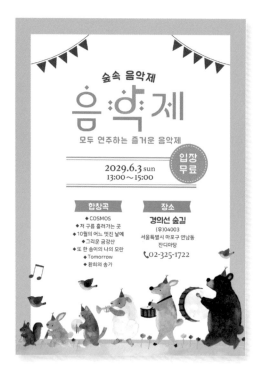

Pop color

#fccc4a #2ba2dd #f0aa8f #066285

포인트 1

즐거운 분위기를 연출하는 배색

뚜렷한 노란색을 메인으로 사용하여 활기차고 에너지 넘치는 인상을 연출했습니다. 디자인에서 사용한 4가지 색상 이외에도 다채로운 일러스트를 배치하여 전체 색을 늘림으로써 활기찬 느낌을 표현했습니다. '음악제'의 '악' 자와 '입장 무료' 글자만 다른 색으로 표현하면 돋보이게 하고 싶은 부분이 확실히 눈에 띕니다.

포인트 2

제목 로고 디자인으로 재미를 더하다

'음악제'라는 문자에서 '악' 자를 음표로 만들어 재미를 더했습니다. 다른 문자에도 즐거운 분위기를 해치지 않는 글꼴을 선택해서 사용하세요.

동그라미재단M

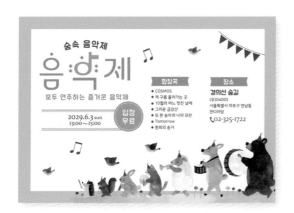

가로형 레이아웃

세로형과 가로형 디자인 모두 배색이나 요소, 여백은 가급적이면 동일하게 하고 요소의 크기나 배치로 조절합니다. 가로형 레이아웃에서 가장 눈에 띄어야 하는 요소는 왼쪽 상단에 오도록 배치해야 합니다. 사람들은 왼쪽 상단을 가장 먼저 보기 때문이죠. 평소 포스터를 볼 때 어떤 순서로 읽는지 생각해 보면서 디자인해 봅시다.

부드러운 느낌이 나는 배색

연한 하늘색, 연한 분홍색 등 파스텔 톤은 전체적으로 부드러운 인상을 줍니다. 문자에 사용한 금색은 어떤 색과도 잘 어울리는 만능 컬러입니다.

\ Cute color /

#c0e5f8 #d6a89e #89c0cb #907b28 → P.226

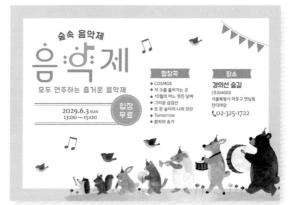

무지개다리

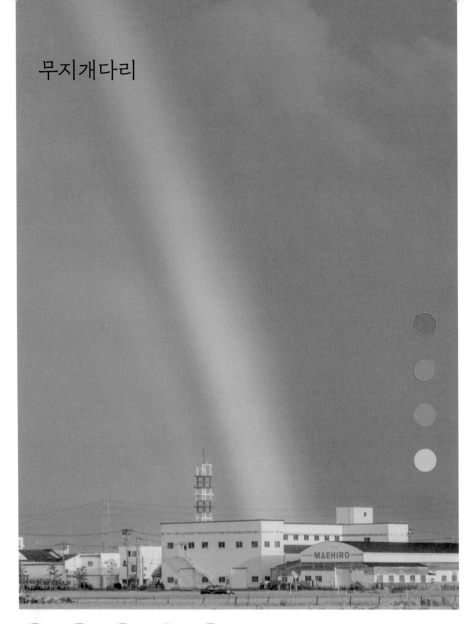

#948aa9	#c5a2b0	#e19b9e	#d3d8c4	#7892a6
C 048	C 025	C 010	C 021	C 058
M 046	M 041	M 048	M 011	M 036
Y 019	Y 020	Y 027	Y 025	Y 027
K 000	K 000	K 000	K 000	K 000
R 148	R 197	R 225	R 211	R 120
G 138	G 162	G 155	G 216	G 146
B 169	B 176	B 158	B 196	B 166

무지개를 보면 왠지 좋은 일이 있을 것 같은 기분이 듭니다. 보랏빛 하늘과 일곱 빛깔 무지개의 알록달록한 색은 우리를 즐겁게 해주고, 저절로 미소 짓게 해줍니다. 보라색, 분홍색, 연두색, 파란색을 조합하면 귀엽고 로맨틱한 느낌이 나는 디자인을 만들 수 있습니다.

사진: 아키네 코코(Akine Coco)

문자 디자인

동그라미재단M Embryo Silicone

그라데이션

2가지 색	3가지 색	5가지 색

디자인 예시

2가지 색 3가지 색 4가지 색

발랄한 로맨틱한 강렬한

5가지 색

안정적인 안정적인 즐거운

9 아련한 분위기의 영화 포스터

색을 많이 사용해도 전체 톤을 비슷하게 만들면 아련한 분위기를 연출할 수 있습니다. 먼저 디자인을 정리해서 전체적으로 단순한 느낌이 나도록 하는 것이 중요합니다.

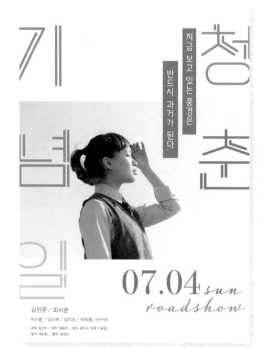

김민준 / 최서윤
박시후 / 이지후 / 김지호 / 박채원 / 서수아
감독 김선우 / 각본 최애은 / 원작 장지아 '청춘 기념일」
음악 배승환 / 촬영 정유진

\ Romantic color /

#948aa9　#c5a2b0　#e19b9e　#d3d8c4　#7892a6

포인트 1

여백으로 만드는 단순함

여백을 의도적으로 많이 사용해서 단순한 느낌이 나도록 했습니다. 제목 '청춘 기념일'은 세로쓰기로 문자끼리 거리를 두고, 날짜와 출연진 정보는 제목과 달리 작게 표현해서 강약을 주었습니다. 사진을 전면에 배치하지 않고 흰 면을 늘리는 것도 여백을 만드는 방법입니다.

포인트 2

글꼴과 전체 배치

'청춘'의 아련한 느낌을 표현하려고 선이 가느다란 글꼴을 선택했습니다. 제목이 눈에 잘 띄도록 사진을 가운데에 크게 배치했습니다.

Bodoni 72、Luxus Brut Regular

Sandoll
고고Round Th

색 변형
사진에 어울리는 배색 ①

해변가 사진에 맞추어 전체 배색을 파란
색 계열로 해서 통일감을 주었습니다.
푸른 계열의 색은 상쾌한 느낌을 주어
'아련한 분위기'를 테마로 한 디자인에
도 잘 어울립니다.

\ Cool color /

#1493c2 #93b3ca #27668b #e9e8ef

➜ P.038

색 변형
사진에 어울리는 배색 ②

사진에서 넓은 면적을 차지하는 갈색과
잘 어울리는 진한 노란색을 선택했습니
다. 갈색은 따뜻한 색이므로 전체적으
로 조화를 이루도록 주황색과 노란색
등 난색 계열에 가까운 색감을 선택합
니다.

\ Natural color /

#d5af7a #dad980 #836a55

➜ P.076

제2장 아름다운 자연 경관에서 아이디어를 얻다

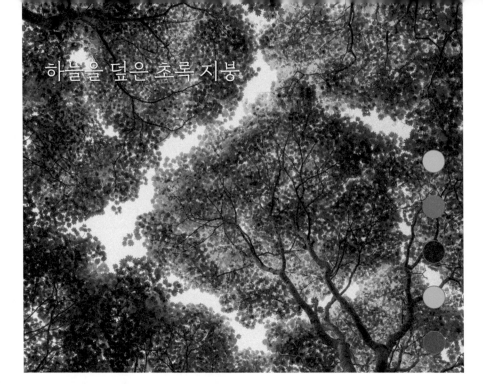

하늘을 덮은 초록 지붕

#c9d57e	#338e39	#1b432f	#c1d21f	#586f5d
C 027	C 078	C 087	C 031	C 072
M 007	M 026	M 062	M 004	M 051
Y 060	Y 100	Y 087	Y 093	Y 066
K 000	K 000	K 039	K 000	K 006
R 201	R 051	R 027	R 193	R 088
G 213	G 142	G 067	G 210	G 111
B 126	B 057	B 047	B 031	B 093

머리 위의 나뭇잎이 바람에 흔들리고 햇살이 반짝반짝 비치는 모습을 보고 있으면 마치 지붕 아래에 있는 느낌이 듭니다.

빛이 비치는 정도에 따라 나뭇잎이 연두색, 짙은 녹색 등으로 시시각각 변하는 모습은 보는 것만으로도 즐겁습니다. 잎에서 추출한 녹색은 자연을 연상케 해 사람들의 마음을 안정시켜 줍니다.

사진: 니시나 카츠스케(仁科勝介)

문자 디자인	그라데이션	디자인 예시

삼림 공원

Sandoll 광야

안정적인

新緑
신록

砧 丸明Yoshino StdN
Sandoll 광야

Vintage
Shop
New Open

우아한

수면에 비친 세계

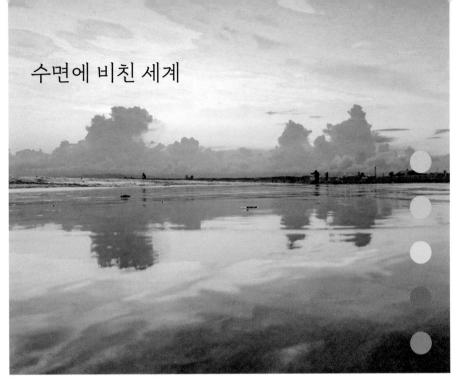

#fbdacb	#f8e098	#d5e9f7	#dc829d	#e8988f
C 000	C 004	C 019	C 011	C 006
M 020	M 013	M 003	M 060	M 050
Y 018	Y 047	Y 002	Y 018	Y 035
K 000	K 000	K 000	K 000	K 000
R 251	R 248	R 213	R 220	R 232
G 218	G 224	G 233	G 130	G 152
B 203	B 152	B 247	B 157	B 143

하늘 풍경이 비친 수면은 마치 거울 같아 보입니다.
분홍색, 노란색, 하늘색, 주황색으로 점점 변해가는 하늘이 수면에 반사되어 매우 아름답고 환상적인 풍경을 자아냅니다.
파스텔 톤처럼 연하면서 다채로운 색의 조합은 귀여운 인상을 남기고 싶을 때 사용하면 좋습니다.

사진: 루이(るい)

문자 디자인	그라데이션	디자인 예시

광채

나눔스퀘어라운드
Regular

발랄한

저녁 노을과
sunset morning glow
아침 노을

Sandoll 라바
Regular

Thankyou

귀여운

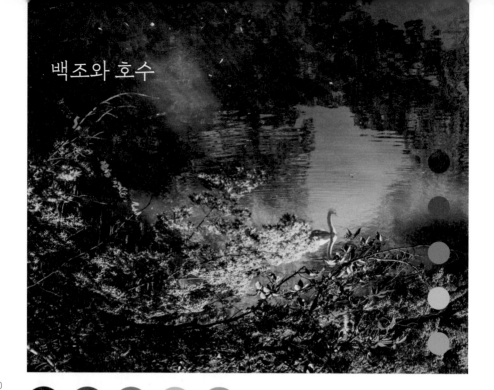

백조와 호수

#0a3119	#005c74	#719560	#e7d678	#70b72c
C 090	C 091	C 062	C 012	C 060
M 066	M 062	M 031	M 014	M 003
Y 099	Y 046	Y 072	Y 060	Y 100
K 054	K 004	K 000	K 000	K 000
R 010	R 000	R 113	R 231	R 112
G 049	G 092	G 149	G 214	G 183
B 025	B 116	B 096	B 120	B 044

나무의 녹색과 하늘의 파란색, 수면에 비친 백조의 모습이 호수에 반사되어 환상적인 세계가 펼쳐집니다. 위아래 어느 쪽이 현실인지 알 수 없을 정도입니다.
짙은 녹색, 진한 청록색 등 채도를 낮춘 색을 조합해 함께 배치하면 전통적이고 깊이 있는 인상을 줍니다. 또한 짙은 녹색, 청록색, 연두색, 노란색은 '이웃한 색' 이므로 디자인을 정리하기 쉽습니다.

사진: 니시나 카츠스케(仁科勝介)

문자 디자인	그라데이션	디자인 예시

백조

Sandoll 숲 Light

안정적인

Swan

Beloved Script

Thankyou

우아한

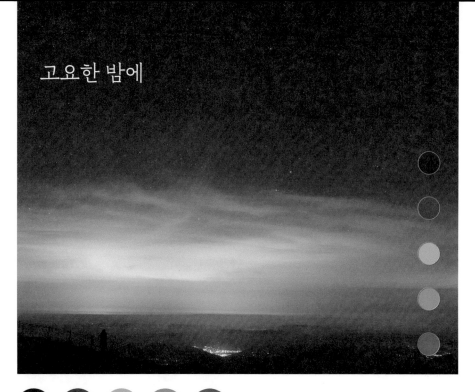

고요한 밤에

#0c1836	#344e7c	#a5c9c3	#75a9c6	#5c747e
C 100	C 085	C 040	C 057	C 070
M 098	M 070	M 010	M 022	M 050
Y 060	Y 030	Y 025	Y 015	Y 045
K 045	K 010	K 000	K 000	K 003
R 012	R 052	R 165	R 117	R 092
G 024	G 078	G 201	G 169	G 116
B 054	B 124	B 195	B 198	B 126

구름을 경계로 밤과 낮이 모두 존재하는 듯합니다. 지상에서 별이 빛나는 하늘로 올라갈수록 파란색이 깊이를 더해 갑니다.

짙은 파란색 그라데이션은 밤의 고요함을 연상시킵니다. 파란색은 차갑고 차분한 느낌을 주는 색으로 여겨져 깔끔한 인상을 주고 싶을 때 알맞습니다.

사진: 이와쿠라 시오리(岩倉しおり)

문자 디자인	그라데이션	디자인 예시

하늘에 빛나는 별

Sandoll 광야

Meteor shower

신비한

Good night

Grafolita Script

Open Sale

깔끔한

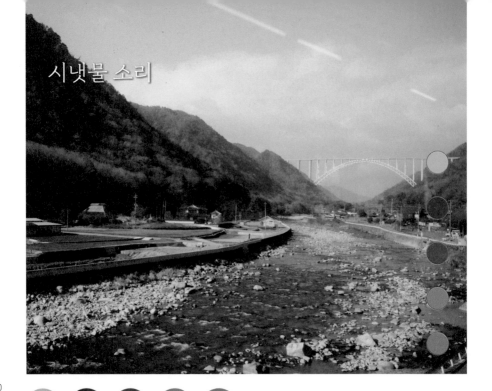

시냇물 소리

#aacfe0	#2b5558	#6f6a54	#789fa1	#949a72
C 037	C 085	C 063	C 058	C 049
M 009	M 061	M 056	M 027	M 034
Y 009	Y 062	Y 069	Y 035	Y 060
K 000	K 016	K 008	K 000	K 000
R 170	R 043	R 111	R 120	R 148
G 207	G 085	G 106	G 159	G 154
B 224	B 088	B 084	B 161	B 114

귀를 기울이면 강물이 흐르는 소리가 들리는 듯합니다. 하늘의 연한 파란색, 산의 짙은 녹색, 강가 자갈의 갈색과 황토색, 강물의 짙푸른색 등 자연을 느낄 수 있는 '어스 컬러(earth color)'는 디자인에 안정감을 줍니다. 내추럴한 인상, 자연과 연관된 느낌을 주고 싶을 때는 자연에서 추출한 색을 테마로 하는 것도 좋은 방법입니다.

사진: 니시나 카츠스케(仁科勝介)

문자 디자인	그라데이션	디자인 예시

Bungee

안정적인

MICE명조 OTF

자연스러운

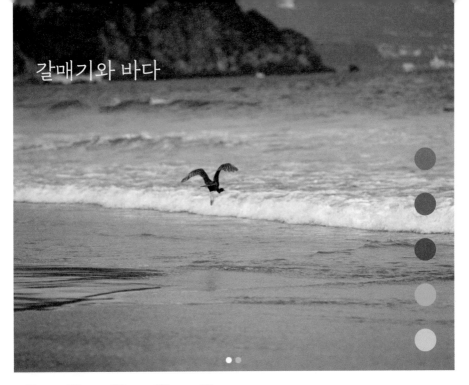

갈매기와 바다

#ac897c	#5478a1	#516b88	#81c7e8	#dddde2
C 038	C 072	C 075	C 050	C 016
M 049	M 048	M 056	M 005	M 012
Y 048	Y 022	Y 035	Y 005	Y 008
K 000	K 000	K 000	K 000	K 000
R 172	R 084	R 081	R 129	R 221
G 137	G 120	G 107	G 199	G 221
B 124	B 161	B 136	B 232	B 226

갈매기가 날아다니는, 오염되지 않은 아름다운 바다의 코발트블루 그라데이션이 인상적인 풍경입니다.
깊은 바다의 푸른색에 파도가 부서질 때의 흰색, 갈매기 깃털의 진한 회색, 바위의 갈색은 채도가 낮아 수수한 느낌을 줍니다. 얕은 바다에 비친 선명한 하늘색은 디자인을 한결 밝게 만들어 줍니다.

사진: 오야마다 미호(小山田美稲)

문자 디자인	그라데이션	디자인 예시

Rix이누아리두리
Regular

시원한

나눔명조OTF 에코
Bold

안정적인

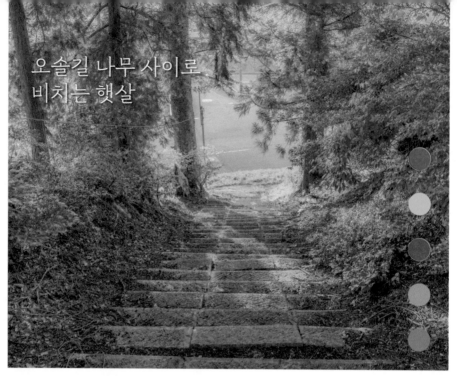

오솔길 나무 사이로
비치는 햇살

#5c7654	#dad980	#836a55	#d5af7a	#7c9880
C 070	C 019	C 055	C 019	C 057
M 047	M 009	M 060	M 034	M 032
Y 075	Y 058	Y 068	Y 055	Y 053
K 004	K 000	K 006	K 000	K 000
R 092	R 218	R 131	R 213	R 124
G 118	G 217	G 106	G 175	G 152
B 084	B 128	B 085	B 122	B 128

어린 시절 집 근처의 뒷산 풍경입니다. 나무 사이로 비치는 햇살은 우리를 따뜻하게 감싸 주곤 했습니다. 나뭇잎과 흙은 햇빛을 받은 쪽은 연두색과 주황색으로, 그림자가 진 쪽은 짙은 녹색과 갈색으로, 위치에 따라 달라집니다. 녹색이나 노란색, 갈색 등을 이용한 배색은 자연스러움을 살려서 디자인할 때 씁니다.

사진: 아키네 코코(Akine Coco)

문자 디자인	그라데이션	디자인 예시

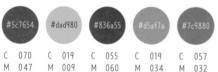

Sandoll 별표고무
Basic

안정적인

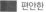

Droog Heavy

편안한

비행기구름

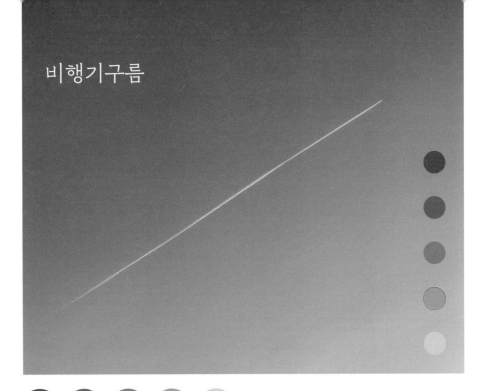

#076498	#4879a9	#8c94bc	#d0b0bf	#f9d9d1
C 088	C 075	C 051	C 020	C 001
M 057	M 047	M 039	M 035	M 020
Y 022	Y 017	Y 010	Y 014	Y 015
K 000	K 000	K 000	K 000	K 000
R 007	R 072	R 140	R 208	R 249
G 100	G 121	G 148	G 176	G 217
B 152	B 169	B 188	B 191	B 209

파란색, 분홍색 그라데이션과 비행기구름이 비스듬하게 일직선으로 뻗어 나가는 아름다운 사진입니다.
디자인할 때 하늘에서 볼 수 있는 그라데이션을 참고하면 부자연스러움을 줄일 수 있습니다. 파란색, 보라색, 분홍색의 배색은 우아한 인상을 주고 싶을 때 딱 맞습니다.

사진: 아키네 코코(Akine Coco)

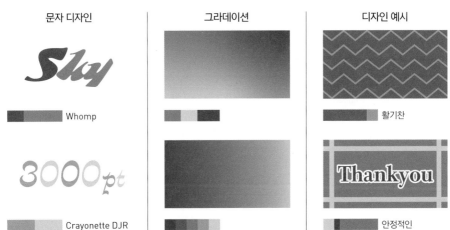

문자 디자인	그라데이션	디자인 예시
Slay — Whomp		활기찬
3000pt — Crayonette DJR		Thankyou — 안정적인

문자 디자인의 포인트와 아이디어

문자를 활용하여 제작한 '문자 디자인'은 제목이나 로고를 만들 때 빛을 발합니다. 여기서는 '멜론빵'을 예로 들어 완성에 이르기까지 작업 포인트와 다양한 문자 디자인 아이디어를 정리했습니다. 디자인에 사용한 글꼴은 각 페이지의 컬러 차트 옆에 나와 있으니 참고하세요. 글꼴은 만들고자 하는 이미지에 맞게 두 가지 이상 조합해서 사용해도 좋습니다!

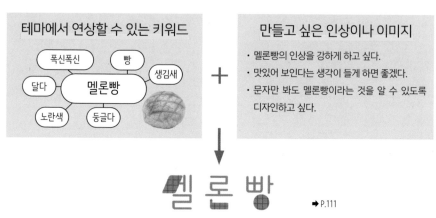

→ P.111

멜론빵에서 연상되는 무늬를 디자인에 접목했습니다.
또한 멜론빵의 사진이나 일러스트를 함께 나란히 놓았을 때
멜론빵의 '둥근 느낌'이 돋보일 수 있도록 모서리가 있는 글꼴을 사용했습니다.
문자 위에 무늬를 배치하고 조합하는 디자인에서는
글꼴을 굵게 해야 효과가 있습니다.

문자 디자인 아이디어

모티브 도입하기 → P.103
틈을 색깔로 채우기 → P.063
문자끼리 연결하기 → P.129
문자 겹치기 → P.051
선으로 연결하기 → P.085

부분 늘이기 → P.129
기호 사용하기 → P.157
한 문자씩 색 바꾸기 → P.093
분해해서 색 입히기 → P.182

글꼴과 아이디어를
여러 개 조합하면
바리에이션은
무한히 넓어집니다.

제 3 장

아름다운 일상에서
아이디어를 얻다

평범해 보이는 우리의 일상에도
풍부한 배색과 디자인 아이디어가 숨어 있습니다.
3장에서는 일상을 순간 포착한 사진에서
추출한 색과 활용 방법을 소개합니다.

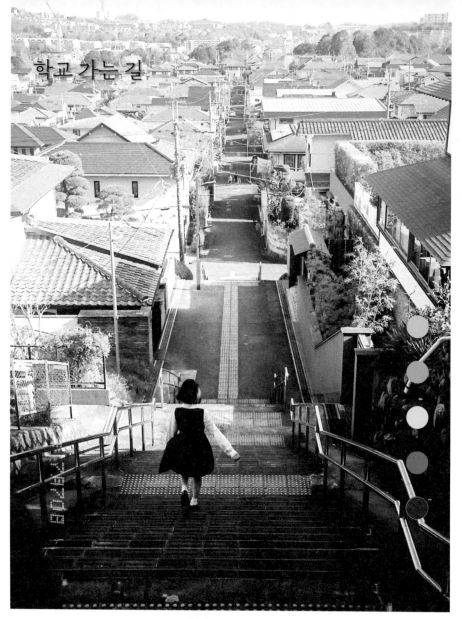

학교 가는 길

#a2d7db	#b7c6d3	#e3eec8	#538c98	#074755
C 040	C 033	C 015	C 070	C 093
M 000	M 017	M 000	M 035	M 069
Y 016	Y 013	Y 028	Y 036	Y 058
K 000	K 000	K 000	K 000	K 021
R 162	R 183	R 227	R 083	R 007
G 215	G 198	G 238	G 140	G 071
B 219	B 211	B 200	B 152	B 085

날마다 집에서 학교까지 오가는 익숙한 길입니다. 전체적으로 푸른빛이 감돌고 산뜻한 아침 햇살이 비추어 신비한 분위기를 자아냅니다.

추출할 수 있는 색에 시안(Cyan)이 모두 들어 있어 푸른색에 가까운 쪽으로 조합할 때 색상 수가 늘어나도 어수선하지 않고 차분한 인상을 줍니다.

사진: 모나밍(もなみん)

문자 디자인

Sandoll 신문제비 Light

Sandoll 동백꽃
Beloved Script

Sandoll 서울 UltraLight

그라데이션

2가지 색

3가지 색

5가지 색

디자인 예시

2가지 색

발랄한

깔끔한

3가지 색

가벼운

경쾌한

4가지 색

경쾌한

5가지 색

강렬한

사진이나 일러스트를 사용하지 않고 문자만으로 정보를 제공하는 디자인을 할 수도 있습니다.
이럴 때는 문자의 위치를 바꾸고 도형이나 배색을 사용해서 단조로워지지 않도록 주의합시다.

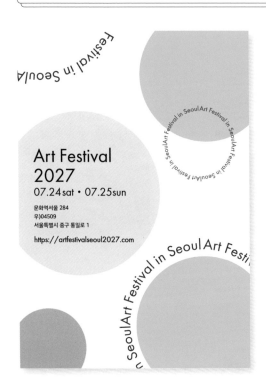

Clear color

#e3eec8 #a2d7db #b7c6d3 #074755

포인트
1

산뜻한 느낌이 나는 배색

전체적으로 깨끗한 컬러를 사용해서 산
뜻한 인상을 줍니다. 문자의 색은 읽기
쉽도록 가독성이 좋은 어두운 남색으로
골라 균형을 잡았습니다.

Art Festival
2027
07.24 sat • 07.25 sun

Futura PT

포인트
2

도형과 문자의 색 구분

사용한 도형과 같은 원형으로 문자를 배치하면 '예술'이라는 테마에 맞게 조
금 추상적인 느낌을 줍니다. 도형은 밝은 컬러로, 문자는 제목과 같은 계열의
컬러로 하면 정리된 느낌이 듭니다. 문자를 도형에 맞추는 기법은 다양한 디
자인으로 응용할 수 있습니다.

Futura PT

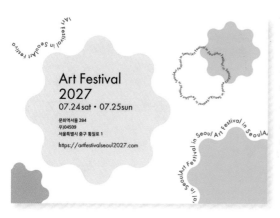

특징을 살려 꾸미기

흩어져 있는 도형의 모양을 특이하게 바꾸면
같은 배색을 사용해도 더욱 개성 있는 느낌을
줄 수 있습니다. 단, 도형의 모양을 다양하게
사용하면 통일감을 잃을 수도 있으므로 여기
에서는 변형한 도형 하나만 이용했습니다.

색 변형

\ Pop color /

#f8f3c4 #f4aa9a #c1e4e9 #669fab

➡ P.208

\ Elegant color /

#076498 #8c94bc #f9d9d1 #d0b0bf

➡ P.077

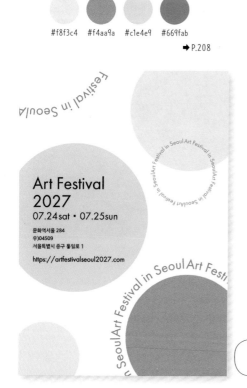

고급스러움과 귀여움을 겸비하면서도
너무 심심하지 않은 배색

밝고 컬러풀한 배색과
자유분방한 레이아웃으로 재미를 연출

바닷가 마을 풍경

#123c2d	#75bbd2	#00ac97	#2d97aa	#b4a67d
C 089	C 055	C 080	C 075	C 035
M 064	M 010	M 000	M 024	M 033
Y 084	Y 015	Y 050	Y 030	Y 053
K 044	K 000	K 000	K 000	K 000
R 018	R 117	R 000	R 045	R 180
G 060	G 187	G 172	G 151	G 166
B 045	B 210	B 151	B 170	B 125

나무 사이로 보이는 바닷가 마을이 한 폭의 그림 같습니다. 그림자가 드리워진 나무의 짙은 녹색, 대조를 이루는 푸른 하늘, 먼 산의 푸른빛이 도는 녹색, 흙의 갈색 등이 어우러져 서로 돋보이게 합니다.

이처럼 밝은 파란색을 기본으로 하면서 갈색이나 짙은 녹색을 부분적으로 사용하면 더욱 인상 깊은 디자인이 됩니다.

사진: 니시나 카츠스케(仁科勝介)

문자 디자인

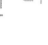

에스코어 드림 ExtraLight

Sandoll 격동굴림2 Rg

Sandoll 온고딕

그라데이션

2가지 색

3가지 색

3가지 색

5가지 색

디자인 예시

2가지 색

시원한

3가지 색

가벼운

4가지 색

경쾌한

편안한

시원한

5가지 색

강렬한

지역의 매력을 전달하고 즐거운 인상을 주는 것을 목적으로 하는 디자인입니다. 문자 정보의 컬러를 통일하고 파란색 계열로 포인트를 주었습니다.

자. 떠나요! 겨울의 나가사키

TRIPMEMO

https://tripmemo_/.kr
₩8,800

Let's go to Nagasaki

겨울 나가사키를 즐기는 방법
겨울에만 볼 수 있는 풍경이 그곳에 있어요!

나가사키 여행 MAP
이 지도만 있으면 완전 막이야!

December **12**
2028

\ Cool color /

#b4a67d #75bbd2 #00ac97 #2d97aa

포인트

1

즐거운 느낌을 주는 배색

특별할 게 없는 기본 레이아웃이지만 제목에 2가지 색을 사용해 즐거운 인상을 더했습니다. 제목은 다른 문자 정보와 달리 컬러풀하면서도 가독성이 높은 고딕 계열의 굵은 글꼴을 써서 눈에 잘 띕니다.

자. 떠나요! 겨울의 나가사키

TRIPMEMO

해남체
Inria Sans Bold

포인트

2

문자 정보의 컬러와 배치

제목 이외의 문자 정보는 정리되어 보이도록 색을 하나만 사용했습니다. 매력적인 캐치프레이즈는 왼쪽 정렬로, 나머지 문자 정보는 오른쪽 정렬로 구분하여 배치합니다. 가로쓰기에서는 왼쪽부터 읽게 되므로 세련된 느낌도 나면서 전달하고자 하는 정보가 가장 먼저 눈에 들어오도록 디자인합니다.

December **12**
2028
DIN Condensed

Let's go to Nagasaki

AdageScriptJF

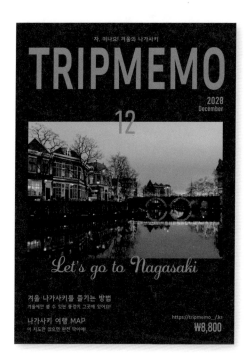

색 변경

진지한 느낌이 나는 배색

짙은 녹색과 황토색을 사용하면 진지하면서도 시크한 인상을 줍니다. 높은 명도 차이로 문자 가독성도 확실하게 살렸습니다. 사진과 배경색이 제각각 분리된 느낌이 들지 않도록 '12'와 'Let's go to Nagasaki'를 겹쳐서 배치해 배색과 문자, 사진을 멋지게 정리했습니다.

\ Dandy color /

#123c2d #b4a67d

배치 & 색 변경

세련된 배색 &
기대감을 높이는 레이아웃

밝은 하늘색을 기본으로 하면서 황토색을 부분적으로 사용하면 디자인에 세련된 느낌을 줍니다. 또한 'NAGASAKI'라는 문자에 어떤 사진을 사용했을지 궁금증을 불러일으키는 아이디어가 돋보입니다.

\ Cool color /

#75bbd2 #b4a67d

파란 하늘을 닮은 사이다

#a0d8ef	#e0eaec	#f0ebe5	#65acc1	#9cb2af
C 040	C 015	C 007	C 061	C 044
M 000	M 005	M 008	M 017	M 023
Y 005	Y 007	Y 010	Y 020	Y 029
K 000	K 000	K 000	K 000	K 000
R 160	R 224	R 240	R 101	R 156
G 216	G 234	G 235	G 172	G 178
B 239	B 236	B 229	B 193	B 175

하늘의 색이 그대로 사이다에 녹아들어 있는 듯, 푸른 색감이 아름다운 사진입니다. 무더운 여름날 사이다를 한 모금 마셨을 때의 청량감과 상쾌함이 느껴집니다. 이처럼 전체적으로 옅은 색을 써서 디자인하면 굳이 파란색 계열로 배색하지 않더라도 우아하면서 차분한 인상을 줄 수 있습니다.

사진: 모나밍(もなみん)

문자 디자인

G마켓 산스 Light

Sandoll 고고Round

DIN Condensed Light

그라데이션

2가지 색

3가지 색

5가지 색

디자인 예시

2가지 색

안정적인

시원한

3가지 색

편안한

깔끔한

4가지 색

깔끔한

5가지 색

경쾌한

파란색 계열의 배색은 성실하고 능력 있어 보여 신뢰감을 주므로 회사를 소개할 때 자주 사용합니다. 프레젠테이션 자료의 디자인은 자칫 단조로울 수 있는데, 배경을 그라데이션으로 바꾸기만 해도 인상이 달라집니다.

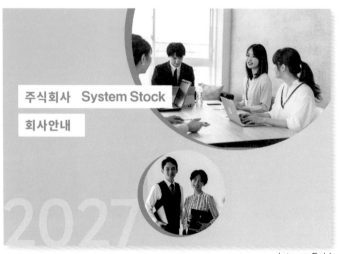

Interop Bold

\ Cool color /

#a0d8ef #65acc1 #f0ebe5

포인트

1

사진 바꾸기

회사 소개 자료에서는 일하는 모습을 담은 사진을 배치하는 경우가 많습니다. 프레젠테이션 자료를 만들 때 단지 사진만 배치하면 밋밋해 보이기 쉽습니다. 사진에서 전달할 부분만 둥글게 잘라 내고, 밝은 느낌을 줄 수 있도록 테두리에 조금 어두운 파란색을 곁들였습니다.

포인트

2

문자 정보를 배치하는 방법

정보 전달을 최우선으로 해야 하므로 문자 정보는 눈에 잘 띄는 글꼴을 선택합니다. 표지 페이지는 문자량이 적고 여백이 많아서 '2027'을 너무 튀지 않는 컬러로 크게 배치하고, 회사명은 가독성을 고려하여 흰색 직사각형 안에 넣었습니다.

\ Cool color /

#a0d8ef #65acc1 #f0ebe5 #9cb2af

차례
contents

01 역사
02 실적
03 서비스
04 미션
05 향후 전망

배치

배치 아이디어

사진은 표지 이외의 페이지에서도 내용을 방해하지 않을 정도로만 사용해야 회사 이미지를 더욱 잘 전달할 수 있습니다. 또, 차례에서 소제목은 모두 같은 위치에 배치해야 프레젠테이션 자료의 전체 이해도를 빠르게 향상할 수 있습니다. 여기에서는 표지의 색을 그대로 사용했습니다.

0
9
1

\ Cool color /

#a0d8ef #65acc1 #f0ebe5

배치

아이콘과 문자 색

서비스를 소개할 때 아이콘을 추가하면 문자만 있는 것보다 보기 편하고 이해하기 쉬운 디자인이 됩니다. 아이콘의 색은 서비스 이름과 설명에 맞게 통일해서 사용하면 잘 정리됩니다. 테두리와 문자 사이, 아이콘과 문자 사이 등에서 여백을 확실히 주면 가독성이 더욱 좋아집니다.

시스템 개발
효율적이고 편리한 시스템 환경을 연구·개발합니다.

WEB 제작
필요한 기능을 모두 담은 웹 사이트를 제작합니다.

디자인 제작
고객사에 딱 어울리는 디자인을 제작합니다.

CMS 구축
관련 지식 없어도 편리하게 사용 가능한 환경을 구축합니다.

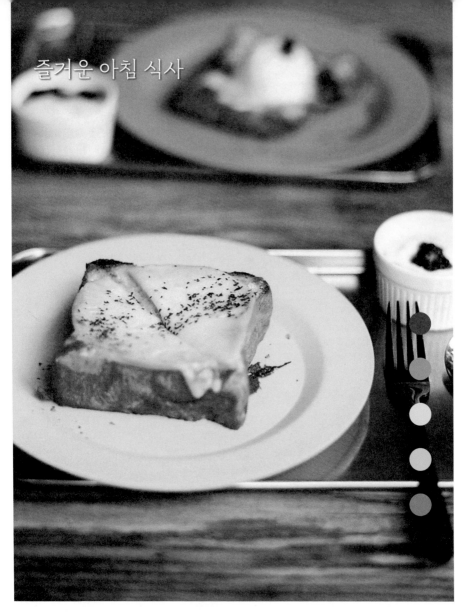

즐거운 아침 식사

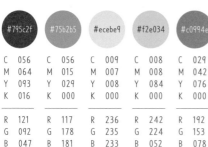

#795c2f	#75b2b5	#ecebe9	#f2e034	#c0994e
C 056	C 056	C 009	C 008	C 029
M 064	M 015	M 007	M 008	M 042
Y 093	Y 029	Y 008	Y 084	Y 076
K 016	K 000	K 000	K 000	K 000
R 121	R 117	R 236	R 242	R 192
G 092	G 178	G 235	G 224	G 153
B 047	B 181	B 233	B 052	B 078

노란 접시에 아침 식사 메뉴로 딱 좋은 치즈 토스트가 있습니다. 바로 먹고 싶을 정도로 생생한 느낌이 납니다. 채도가 높은 색 위에 식재료를 배치하면 실물도 디자인도 단번에 화사해집니다. 게다가 사진처럼 노란색이나 파란색 등 밝은색에 차분한 갈색을 조합하면 지나치게 화려하지 않으면서도 깔끔해 보입니다.

사진: 아야페(ayappe)

문자 디자인

Sandoll 고고Round Regular

Sandoll 격동굴림2 04 Rg
Learning Curve Regular

ITC Avant Garde Gothic Pro

그라데이션

2가지 색

3가지 색

5가지 색

디자인 예시

2가지 색

경쾌한

시원한

3가지 색

자연스러운

경쾌한

4가지 색

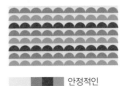

안정적인

5가지 색

안정적인

메인 모티브로 사용한 레몬 음료의 레몬색을 기반해 배색한 디자인입니다. 노란색은 유채색 가운데 가장 밝은색이어서 '건강함, 활발함' 등의 이미지를 연상시켜 디자인을 환하게 해줍니다.

\ Natural color /

#75b2b5 #f2e034 #c0994e #795c2f

포인트
1

가독성을 높이는 컬러 구분

굵은 문자를 배경으로 깔고 그 위에 사진을 크게 배치해 임팩트 있는 디자인으로 완성했습니다. 문자의 색을 하나만 사용하면 스타일리시해 보일 수는 있지만, 단어를 구분하기 어려워 읽기 힘드므로 문장마다 색을 바꾸었습니다. 배경에 문자를 배치하는 레이아웃에서 굵은 글꼴을 사용하면 색이 연해도 흐릿해 보이지 않는답니다!

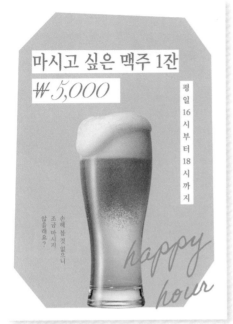

Sandoll 명조Neo1 Sb, Sandoll 천년 Light,
Altesse Std Regular 64pt

맥주의 노란색에 맞춘 배색

\ Natural color /

#f2e034 #c0994e #75b2b5

맥주의 색감에 맞춰 배경을 상큼한 레몬 옐로로 채
색해서 황금빛 맥주가 눈에 잘 띕니다. 디자인 포인
트로 하늘색 'happy hour'를 사용했고요. 배경은 반
드시 전체를 칠하지 않아도 되므로, 네 귀퉁이를 잘
라 내서 도형으로 만들면 세련된 느낌이 납니다.

happy hour Adobe Handwriting

배경색 사용법

\ Natural color /

#f2e034 #795c2f #75b2b5

위쪽은 배경색에, 아래쪽은 문자 색에 레몬 옐로를
활용했습니다. 이렇게 디자인하면 변화와 통일감을
동시에 주면서 마무리할 수 있습니다.

가격은 눈에 잘 띄도록 한쪽
모서리에 원을 만들고 하늘
색으로 채웠습니다.

맥주 1잔 레몬 사워 칵테일

Sandoll 둥굴림2
Bold

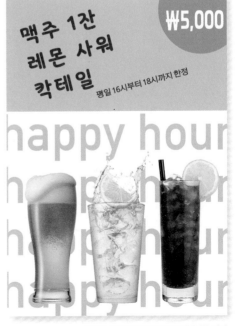

제3장 아름다운 일상에서 아이디어를 얻다

손잡고 다시 가봐요

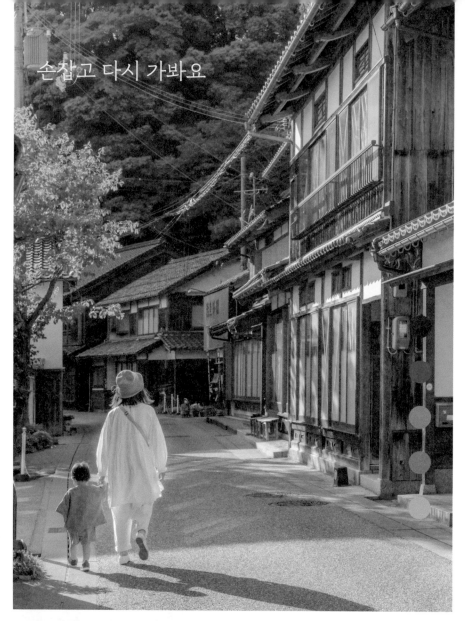

#003f54	#3a6d72	#c4995b	#ae8b75	#dcc1b0
C 096	C 080	C 027	C 038	C 015
M 075	M 052	M 043	M 048	M 027
Y 056	Y 053	Y 068	Y 053	Y 029
K 022	K 003	K 000	K 000	K 000
R 000	R 058	R 196	R 174	R 220
G 063	G 109	G 153	G 139	G 193
B 084	B 114	B 091	B 117	B 176

엄마와 손을 꼭 잡고 집으로 돌아가던 그날. 어른이 되고 나서 어린 시절의 기억이 문득 되살아납니다.
네이비, 갈색, 차분한 분홍 등을 조합하면 자연스럽고 사랑스러운 이미지를 연출하면서 너무 튀지도 않아 아주 잘 어울립니다.

사진: 아키네 코코(Akine Coco)

문자 디자인

손을 꼭 잡고
돌아오자.

한수원 한돋움 Regular

Sandoll 카메오

Noto Serif CJK KR Regular
小塚明朝 Pro

그라데이션

2가지 색

3가지 색

5가지 색

디자인 예시

2가지 색

안정적인

발랄한

3가지 색

편안한

안정적인

4가지 색

발랄한

5가지 색

경쾌한

귀엽게 꾸민 베이커리 전단지

채도가 낮은 베이지와 네이비의 조합은 귀여우면서도 편안한 분위기를 연출하고 싶을 때 안성맞춤입니다.
이렇게 차분한 색감을 사용할 때는 심심해 보이지 않도록 장식이나 글꼴에 공을 들여야 합니다.

\ Classic color /

#003f54 #3a6d72 #c4995b #ae8b75 #dcc1b0

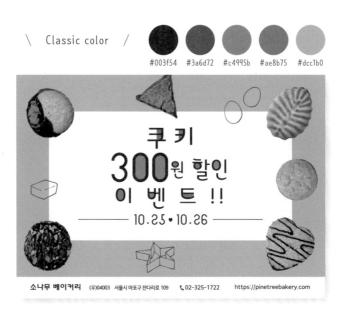

소나무 베이커리 (우)04003 서울시 마포구 잔다리로 109 📞 02-325-1722 https://pinetreebakery.com

포인트
1

핑크베이지로 귀엽게

귀여운 쿠키에 어울리는 핑크베이지를 테두리 배경의
메인 컬러로 사용했습니다. 일러스트에는 너무 튀지
않는 진한 녹색을 선택했습니다. 제목 주변에 사진과
일러스트를 배치했는데, 흰 바탕과 테두리 배경에 걸
쳐 놓아 생동감을 줍니다.

포인트
2

제목에 색을 끼워 넣어
한층 더 귀엽게!

제목을 더 귀엽게 디자인할 수 있는 아이디어가 있습
니다. 문자에 테두리 배경과 비슷한 색을 끼워 넣어
포인트를 주는 방법입니다.

동그라미재단L

\ Natural color /

#2f626a #9f977f #c2cdc1 #b7cb8b #8db297

→ P.182

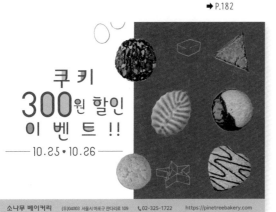

쿠 키
300원 할인
이 벤 트 !!
─── 10.25 • 10.26 ───

소나무 베이커리 (우)04003 서울시 마포구 잔다리로 109 ☎ 02-325-1722 https://pinetreebakery.com

─── 배치 & 색 변형 ───

쿠키를 돋보이게 하는 차분한 배색

오른쪽 짙은 녹색 배경을 바탕으로 흰색, 밝은 녹색을 조합하면 전체적으로 어두워 보이지도 않고, 귀여움을 살리면서 조금 차분한 인상으로 바뀝니다. 이렇게 하면 사진과 배경색에 채도의 차이가 생겨 쿠키가 한결 돋보입니다. 드러내고 싶은 제목은 흰색 배경에 앉히고 사진과 일러스트 등의 장식은 과하지 않도록 조심스럽게 추가하는 것이 좋습니다.

─────── 색 변형 ───────

같은 계열의 색으로 부드럽게

밝은 노란색을 중심으로 디자인하면 전체적으로 부드러운 분위기를 연출할 수 있습니다. 쿠키와 잘 어울리는 배경색에 정렬해서 제품이 눈에 잘 띕니다. 제목이 있는 흰 배경과 노란색이 만나는 부분을 레이스 장식으로 꾸며 사랑스러운 느낌을 더했습니다.

\ Casual color /

#f3da99 #b67f1c #efc11e

→ P.200

쿠 키
300원 할인
이 벤 트 !!
─── 10.25 • 10.26 ───

소나무 베이커리 (우)04003 서울시 마포구 잔다리로 109 ☎ 02-325-1722 https://pinetreebakery.com

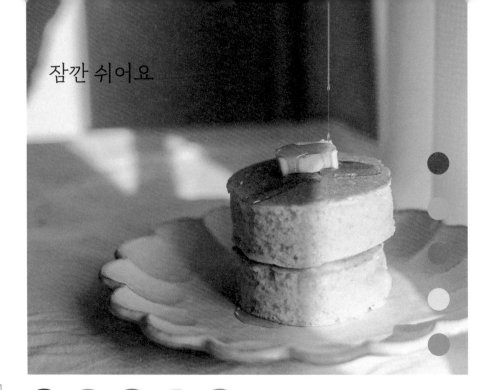

잠깐 쉬어요

#4f5d4a	#bfc2b1	#c58a1e	#fbeab6	#91a99d
C 074	C 029	C 026	C 002	C 049
M 058	M 020	M 051	M 009	M 025
Y 073	Y 031	Y 096	Y 035	Y 039
K 017	K 000	K 000	K 000	K 000
R 079	R 191	R 197	R 251	R 145
G 093	G 194	G 138	G 234	G 169
B 074	B 177	B 030	B 182	B 157

좋은 아이디어를 만들려면 잠시 숨을 고르는 시간도 필요합니다. 피곤할 때는 꿀과 버터를 바른 폭신폭신한 팬케이크를 먹으면서 휴식을 취해 보세요. 팬케이크의 크림색, 갈색에 그림자의 푸른빛과 회색이 더해져 더욱 매력적으로 보입니다. 이러한 색상 조합은 자연스러운 느낌을 주고 싶을 때 딱 맞습니다.

사진: 모나밍(もなみん)

문자 디자인	그라데이션	디자인 예시

팬 케 이 크

Sandoll 너랑나랑 Light

기분 좋은 아침

KBIZ한마음고딕 M

안정적인

Good Morning

편안한

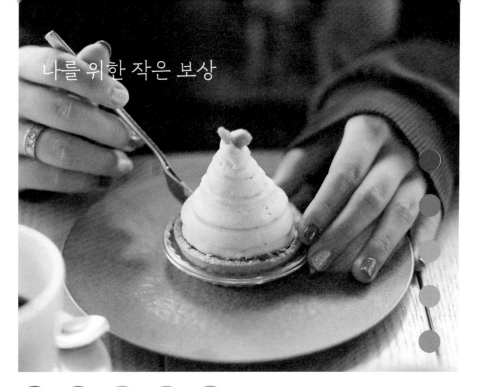

나를 위한 작은 보상

#44617a	#738fa6	#d4c3a0	#ccbfcc	#b3ac9a
C 080	C 060	C 020	C 023	C 035
M 061	M 038	M 024	M 026	M 031
Y 043	Y 026	Y 039	Y 013	Y 039
K 002	K 000	K 000	K 000	K 000
R 068	R 115	R 212	R 204	R 179
G 097	G 143	G 195	G 191	G 172
B 122	B 166	B 160	B 204	B 154

무엇이든 열심히 한 뒤에는 스스로 자신에게 작은 보상을 해줍시다. 귀여운 디저트, 몽블랑은 어때요? 옷의 네이비와 하늘색, 몽블랑의 크림색, 손톱의 연한 보라색, 접시 그림자의 갈색 배합이 편안한 분위기를 자아냅니다. 보라색과 파란색은 궁합이 좋으며, 갈색은 어떤 색과도 잘 어울리는 만능 색상입니다.

사진: 아야페(ayappe)

문자 디자인	그라데이션	디자인 예시

몽 블 랑

동그라미재단L

CoffeeShop New Open!!

편안한

CoffeeShop

Adage Script JF

Open Sale!!

경쾌한

바다와 기차

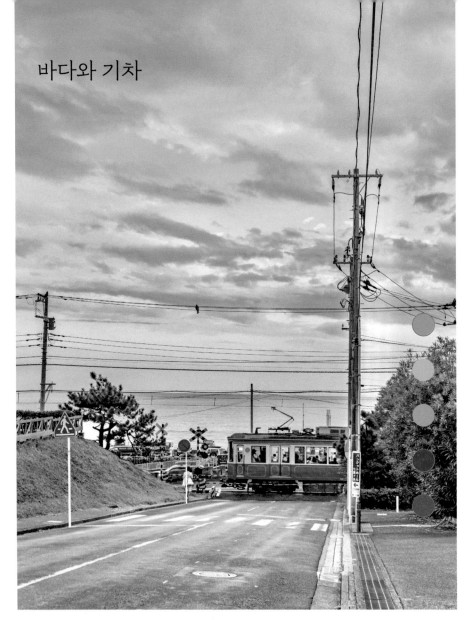

#85b1df	#e7c9d4	#b6bbde	#00666b	#8e7195
C 051	C 009	C 032	C 095	C 051
M 021	M 026	M 025	M 051	M 059
Y 000	Y 009	Y 000	Y 057	Y 024
K 000	K 000	K 000	K 005	K 000
R 133	R 231	R 182	R 000	R 142
G 177	G 201	G 187	G 102	G 113
B 223	B 212	B 222	B 107	B 149

넓게 펼쳐진 하늘색과 분홍색, 기차의 짙은 녹색, 도로의 보라색이 합쳐져 환상적인 분위기를 연출하는 사진입니다.

보라색과 분홍색의 조합은 우아하고 사랑스러운 인상을 주고 싶을 때 잘 어울립니다. 짙은 녹색은 조금만 사용해도 전체 느낌을 잡아 줍니다.

사진: 루이(るい)

문자 디자인

숲이랑 바다랑
Forest & Sea

제주명조 ETF

Bungee

Sandoll 인디언소녀 Basic

그라데이션

2가지 색

3가지 색

5가지 색

디자인 예시

2가지 색

사랑스러운

활기찬

3가지 색

발랄한

우아한

4가지 색

활기찬

5가지 색

성숙한

15 화장품이 돋보이게 연출하는 전단지 디자인

메이크업을 하면 새로운 나로 한 단계 업그레이드된 기분이 듭니다. 화장품은 자신을 더 매력적으로 보이게 하므로 디자인할 때 특별한 느낌을 연출하는 것이 포인트입니다. 우아함과 고급스러움을 살릴 수 있도록 배색하면 디자인도 쉽게 만들 수 있습니다.

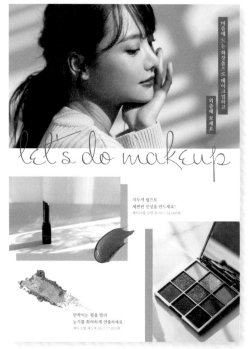

마음에 드는 화장품으로 메이크업하고 외출해 보세요

let's do makeup

자두색 립으로
세련된 인상을 만드세요!
메이크업 립틴 02 / 12,000원

반짝이는 펄을 발라
눈가를 화려하게 연출하세요
메이크업 아이섀도 02 / 77,000원

\ Elegant color /

#8e7195 #e7c9d4 #b6bbde

포인트
1

보라색으로 우아하게

전체적으로 인상을 깊게 남겨야 하는 부분은 메인 컬러로 보라색을 사용했습니다. 보라색은 우아함과 고급스러움을 연출할 수 있기 때문입니다. 포인트 컬러로 사용한 짙은 분홍색과 파란색은 보라색을 돋보이게 합니다.

let's do makeup

마음에 드는 화장품으로

메이크업하고

외출해 보세요!

Miss Fitzpatrick KBIZ한마음명조 B

포인트
2

짙은 컬러에 어울리는 그림자가 있는 사진

사진은 짙은 색감에 맞춰 그림자가 있는 것으로 선택했습니다. 디자인할 때 같은 요소가 있는 사진을 의식적으로 선택하면 전체적으로 통일감이 생기고 깔끔하게 정리됩니다.

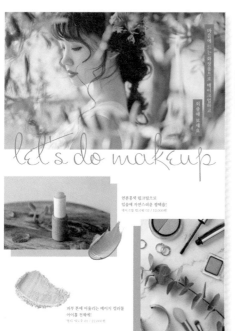

let's do makeup

연분홍색 립크림으로
입술에 자연스러운 활력을!
에이크업 립크림 05 / 13,000원

피부 톤에 어울리는 베이지 컬러볼
아이들 전제에!
멘디 세도우 01 / 22,000원

색 변경

사진에 맞춘 녹색 계열의 배색

메인 사진에서 많은 부분을 차지하는 녹색을
중심으로 디자인했습니다. 녹색 계열 배색으
로 만든 화장품 디자인은 친환경·유기농 제품
에 많이 사용합니다. 따로따로 촬영한 사진이
지만 공통으로 들어 있는 녹색을 기본으로 디
자인해서 통일감 있어 보입니다.

\ Natural color /

#699a5d #51a1a1 #d1dfce #98c2cb

➡ P.195

색 변경

빨간색 × 검은색으로
성숙하게

빨간색 × 검은색은 우아하고 성숙한 분
위기를 연출하고 싶을 때 딱입니다. 메
인 사진에서 입술의 빨간색, 머리카락
과 의상의 검은색이 더욱 돋보이도록
사진보다 조금 약한 빨간색과 검은색에
가까운 네이비를 선택했습니다.

\ Dynamic color /

#5b252e #b34144 #091f26

➡ P.198

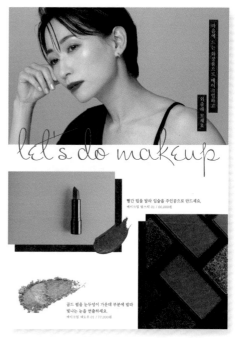

let's do makeup

빨간 립을 발라 입술을 주인공으로 만드세요.
에이크업 립스틱 01 / 66,000원

골드 펄을 눈두덩이 가운데 부분에 발라
빛나는 눈을 연출하세요.
에이크업 세도우 01 / 77,000원

제3장 아름다운 일상에서 아이디어를 얻다

방과 후 교실

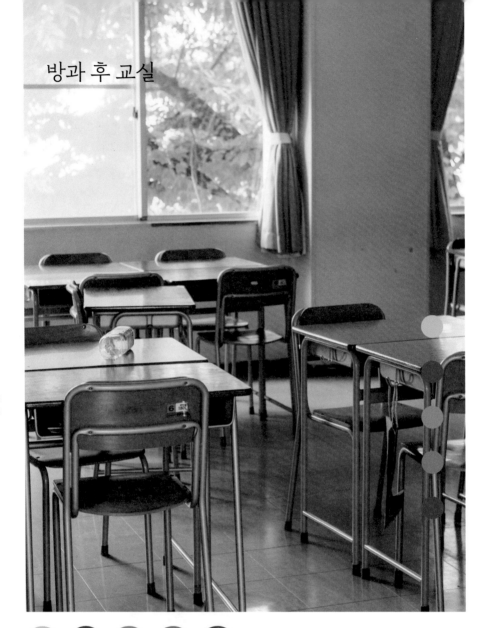

#c3d8bf	#266a57	#aaa782	#10959f	#9e5a24
C 028	C 084	C 040	C 078	C 043
M 007	M 049	M 031	M 024	M 072
Y 029	Y 071	Y 052	Y 037	Y 100
K 000	K 009	K 000	K 000	K 005
R 195	R 038	R 170	R 016	R 158
G 216	G 106	G 167	G 149	G 090
B 191	B 087	B 130	B 159	B 036

기분 좋은 바람이 불어오는 방과 후 텅 빈 교실입니다.
창밖으로 보이는 연두색 잎사귀와 커튼의 진한 녹색,
책상의 갈색, 플라스틱 물병의 하늘색… 그리운 기억
이 되살아납니다.
학교의 역사를 느낄 수 있도록 조금 짙은 색감을 조합
하면 차분한 이미지로 정리할 수 있습니다.

사진: 니시나 카츠스케(仁科勝介)

문자 디자인

KCC-간판체

급식 당번

Sandoll 인디언소녀 Basic

지나는 길에
들러 보자.

KCC-손기정체

그라데이션

2가지 색

3가지 색

5가지 색

디자인 예시

2가지 색

자연스러운

편안한

3가지 색

진지한

자연스러운

4가지 색

자연스러운

5가지 색

성숙한

16 미래의 희망을 담은 포스터 디자인

봄의 어린잎을 연상시키는 연두색과 녹색은 풋풋한 느낌을 줘서 학원의 '봄 학기 강좌' 포스터에도 잘 어울립니다. 학교 교실 사진에서 추출한 색이므로 학생이나 공부와 관련된 주제를 연상하기 쉬운 배색입니다.

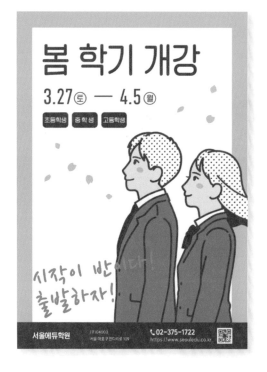

\ Classic color /

#c3d8bf　#266a57　#aaa782　#10959f　#9e5a24

포인트
1

메인 컬러는 봄의 색으로

봄을 연상시키는 색으로는 벚꽃의 분홍색과 움트는 잎의 연두색, 녹색 등이 있습니다. 여기서는 주제에 맞춰 녹색 계열을 테두리 장식과 제목 문자에 사용했습니다.
인물의 시선을 '봄 학기 개강'으로 향하게 배치하면, 성적 향상이라는 목표를 더 잘 표현할 수 있습니다.

봄 학기 개강

3.27 ㊏ ─ 4.5 ㊊
Sandoll 격동굴림2 04 Rg

포인트
2

캐치프레이즈 카피는 강조색으로

포스터 전체의 인상을 결정짓는 '시작이 반이다! 출발하자!'에만 황토색을 사용해서 디자인에 강조를 줬습니다.
또한 실력 향상을 바라는 마음을 담아 문자를 오른쪽으로 약간 올라가게 배치했습니다.

시작이 반이다!
출발하자!

나눔손글씨 펜

#bd6174 #e5c3bb #f6c2ca #c19792 #c7966b

➡ P.170

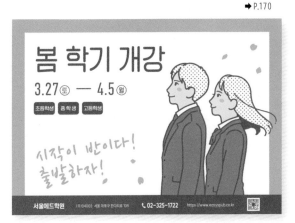

벚꽃에서 연상되는 분홍색을 중심으로

봄에서 연상되는 또 하나의 색인 분홍색을 중심으로 배색을 정리했습니다. 시인성을 높이고 싶은 부분에는 가장 짙은 색을, 장식 부분에는 분홍색과 옅은 핑크베이지를 사용하여 봄 느낌을 주었습니다. 계절감을 나타내고 싶을 때는 연상되는 색을 디자인에 사용하면 좋습니다.

1
0
9

벚꽃색을 포인트 컬러로

차분한 인상을 주고 싶을 때는 네이비와 황토색 조합을 시도해 보세요. 전체 채도를 낮출수록 분위기가 차분해집니다. 교실의 흰 벽 등에 게시할 때는 차분한 색상으로 디자인해도 명도 차이가 나서 의외로 눈에 잘 띕니다.
시인성을 높이고 싶은 부분은 흰 글자로 읽기 쉽게 하고, 벚꽃 잎 장식에 연보라색을 넣어서 포인트로 사용했습니다.

➡ P.101

#44617a #738fa6 #d4c3a0 #ccbfcc #b3ac9a

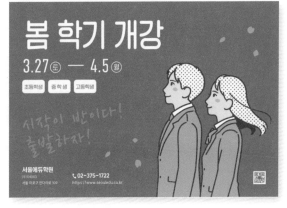

추억의 맛

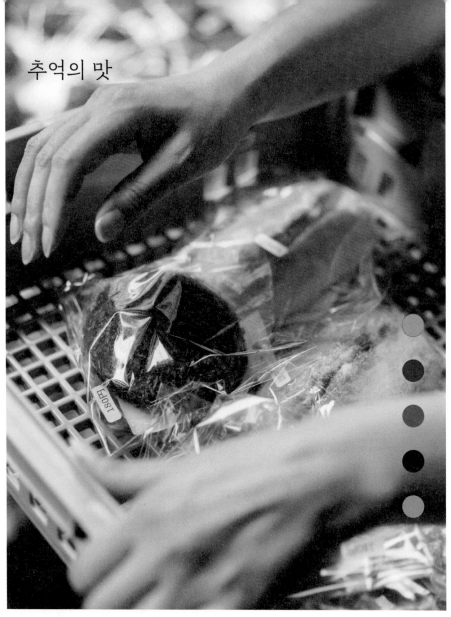

#daaa8e	#004a6d	#b36c1f	#35221b	#f09950
C 016	C 096	C 035	C 072	C 002
M 039	M 074	M 065	M 079	M 050
Y 042	Y 044	Y 100	Y 084	Y 070
K 000	K 006	K 000	K 058	K 000
R 218	R 000	R 179	R 053	R 240
G 170	G 074	G 108	G 034	G 153
B 142	B 109	B 031	B 027	B 080

학창 시절에 사먹던 빵이 떠오릅니다. 빵 하나하나에서 정성스러운 손길이 느껴집니다. 분홍빛이 나는 혈색 좋은 손, 빵의 갈색과 주황색, 빵을 담은 상자와 그림자의 네이비. 이 사진에서 추출할 수 있는 색상 조합은 자연스럽게 식욕을 증진시키는 난색 계열입니다.

사진: 니시나 카츠스케(仁科勝介)

문자 디자인

bread festival
빵
2027
페스티벌

Sandoll 크랙

켈론빵

굿네이버스 좋은이웃체 Regular

**샌드
위치**

Sandoll 아트 Medium

그라데이션

2가지 색

3가지 색

5가지 색

디자인 예시

2가지 색

발랄한

자연스러운

3가지 색

사랑스러운

강렬한

4가지 색

사랑스러운

5가지 색

안정적인

빵이 주인공인 사진에서 추출한 색은 빵과 관련된 디자인에 잘 어울립니다. 자칫 같은 색 계열만 사용하기 쉬우므로 너무 단조로워 보이지 않도록 다른 색을 잘 활용해 보세요.

Sandoll 크랙, SD 격동명조2 Lt Cd

Classic color

#b36c1f	#004a6d	#f09950	#daaa8e	#35221b

포인트 1

네이비를 포인트 색으로!

전체적으로 주황색, 갈색 계열이어서 익숙하게 느껴지지만, 맨 위 제목에 네이비만 사용해서 자연스럽게 눈길이 향하도록 했습니다. 이렇게 사진 위에 문자를 배치하고 정보를 제공하는 레이아웃은 신기하고 재미있는 디자인을 할 때 유용합니다.

포인트 2

일러스트는 빵의 주황색과 갈색 계열로!

제목의 배경으로 사용한 식빵 사진 바깥에 주황색이나 갈색 계열의 라인 아트를 배치했습니다. 라인 아트를 이용하면 색이 강렬하지 않아 식빵 부분이 눈에 잘 띕니다. 이벤트의 개요 등 정보를 전달하는 텍스트는 가독성을 높이기 위해 글자색은 짙은 갈색으로, 글꼴은 빵 일러스트와 조화를 이루는 것으로 정했습니다.

같은 계열로 통일감 있게!

\ Natural color /

#daaa8e #b36c1f #f09950

빵의 갈색 계열과 함께 분홍색, 갈색, 주황색 등 비슷한 색감을 사용해서 전체적으로 통일감을 주었습니다. 제목은 가장 짙은 갈색을 사용해 중앙에 놓고 주변에는 빵 사진을 오려서 배치했습니다. 이렇게 하면 흰 여백을 확보해서 제목이 돋보이도록 할 수 있습니다.

네이비 × 흰색 테두리로 문자를 돋보이게!

빵을 연상시키는 핑크베이지를 배경 전체에 사용할 때, 제목에 네이비 한 가지 색만 사용하면 지루해 보일 수 있으므로 글자 가장자리에 흰 테두리를 넣어 눈에 잘 띄도록 했습니다. 문자 주변에 빵 사진과 일러스트를 모두 배치하면 디자인에 색다른 변화를 줄 수 있습니다.

\ Classic color /

#daaa8e #b36c1f #004a6d #35221b

제3장 아름다운 일상에서 아이디어를 얻다

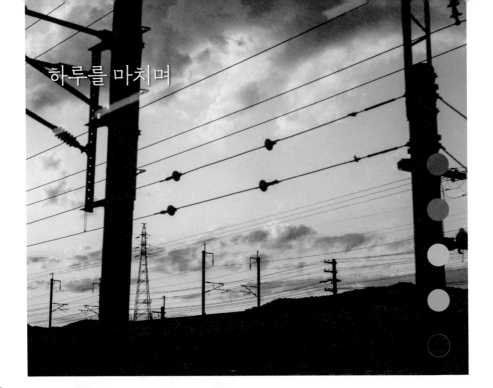

하루를 마치며

#01556f	#7c6d75	#f8cab5	#b7bac9	#0d131a
C 093	C 060	C 000	C 033	C 091
M 065	M 059	M 028	M 024	M 085
Y 047	Y 047	Y 026	Y 015	Y 076
K 005	K 001	K 000	K 000	K 067
R 001	R 124	R 248	R 183	R 013
G 085	G 109	G 202	G 186	G 019
B 111	B 117	B 181	B 201	B 026

해는 어느덧 기울어 어둑어둑한 초저녁, 하루의 끝자락에 점점 가까워지는 시간입니다. 하늘이 빠르게 변하고, 주변도 파란색에서 보라색, 분홍색으로 시시각각 달라집니다. 그림자에서 추출한 검은색이 하늘의 파란색, 보라색, 분홍색을 돋보이게 해줍니다. 검은색은 어떤 색과도 잘 어울리는 만능 컬러입니다.

사진: 니시나 카츠스케(仁科勝介)

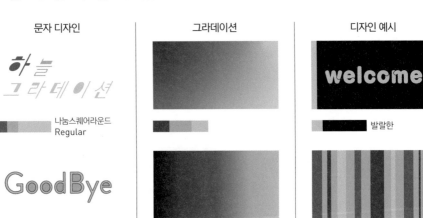

문자 디자인

나눔스퀘어라운드
Regular

Brandon
Grotesque

그라데이션

디자인 예시

발랄한

고급스러운

평범한 일상

#e7ccc9	#9a888f	#d7cfc4	#ec9490	#eb5e58
C 010	C 046	C 018	C 004	C 000
M 024	M 048	M 018	M 053	M 076
Y 016	Y 036	Y 022	Y 033	Y 056
K 000	K 000	K 000	K 000	K 000
R 231	R 154	R 215	R 236	R 235
G 204	G 136	G 207	G 148	G 094
B 201	B 143	B 196	B 144	B 088

주위에서 흔히 볼 수 있는 러버 콘이어서 익숙한 것 같지만 처음 보는 듯한 낯선 풍경입니다.

러버 콘의 빨간색과 벽에 칠한 분홍색, 보라색, 밝은 회색은 서로 어울리지 않을 것 같지만, 태양 빛을 받아 전체가 약간 붉게 물든 덕분에 통일감 있어 보입니다.

사진: 아키네 코코(Akine Coco)

문자 디자인	그라데이션	디자인 예시
RED		
Brevia		안정적인
30th anniversary		
Confiteria Script		발랄한

카페의 맛

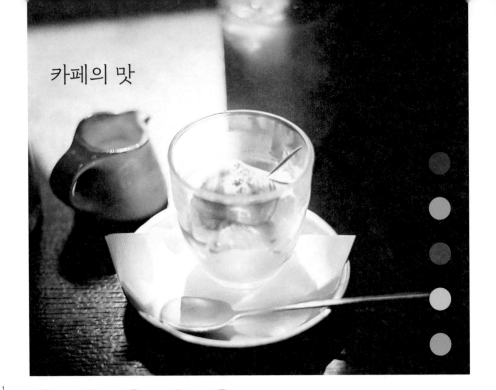

#3f5161	#bdc0bd	#ce5b16	#e4dea7	#c7b871
C 081	C 030	C 019	C 013	C 027
M 067	M 022	M 076	M 010	M 025
Y 053	Y 024	Y 100	Y 040	Y 062
K 013	K 000	K 000	K 000	K 000
R 063	R 189	R 206	R 228	R 199
G 081	G 192	G 091	G 222	G 184
B 097	B 189	B 022	B 167	B 113

매일 가고 싶어지는 카페의 아이스크림이 평범한 일상을 특별하게 연출해 줍니다.
맑고 투명한 아이스티의 갈색과 테이블의 네이비, 아이스크림의 크림색, 티스푼의 황토색 조합은 전통적이고 클래식한 이미지를 느끼게 합니다.

사진: 아야페(ayappe)

문자 디자인	그라데이션	디자인 예시

AFTERNOON TEA
Aviano Royale

안정적인

Happy Birthday
Adobe Caslon Pro

Happy Birthday

편안한

빛과 그림자

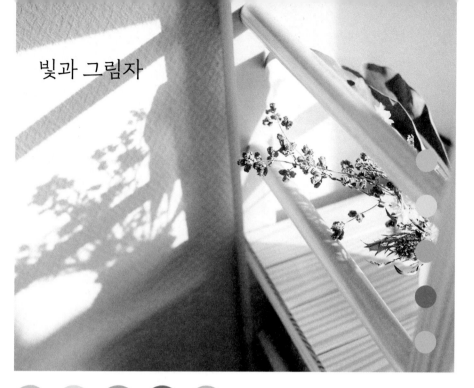

#bfd4d9	#e2e7d9	#e0bd6b	#738660	#ded29a
C 029	C 014	C 015	C 062	C 016
M 010	M 006	M 027	M 042	M 016
Y 013	Y 017	Y 064	Y 069	Y 045
K 000	K 000	K 000	K 000	K 000
R 191	R 226	R 224	R 115	R 222
G 212	G 231	G 189	G 134	G 210
B 217	B 217	B 107	B 096	B 154

창밖에서 들어오는 은은한 빛과 그림자가 드리워진 한적한 공간은 보는 것만으로도 왠지 마음이 편안해집니다. 따뜻하면서도 기분 좋게 느껴지는 이 공간에도 배색의 힌트가 숨어 있습니다.

그림자의 하늘색이나 회색, 노란색, 녹색, 크림색으로 배색하면 부드럽고 자연스러운 느낌이 나는 이미지가 됩니다.

사진: 모나밍(もなみん)

문자 디자인	그라데이션	디자인 예시

문자 디자인

따 / 스 / 함
warmness

Sandoll 푸른밤
Bold

햇 볕
찌 기

Sandoll 푸른밤
Light

디자인 예시

50%OFF

자연스러운

안정적인

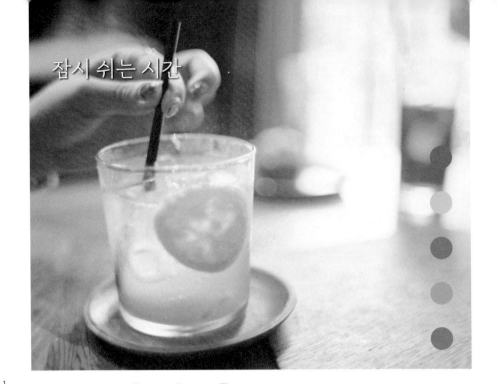

잠시 쉬는 시간

#58827e	#ebdfbe	#c89169	#d2c06a	#a49771
C 071	C 010	C 025	C 022	C 042
M 041	M 012	M 049	M 023	M 039
Y 051	Y 029	Y 058	Y 065	Y 058
K 000	K 000	K 000	K 000	K 000
R 088	R 235	R 200	R 210	R 164
G 130	G 223	G 145	G 192	G 151
B 126	B 190	B 105	B 106	B 113

하루를 마무리하며 차 한잔의 여유를 즐겨 봅시다. 정성스럽게 준비한 레모네이드의 노란색과 주황색, 그림자의 네이비, 테이블의 갈색이 조화를 이룹니다.
네이비 외에는 모두 이웃색이어서 전체적으로 통일감 있어 보입니다. 노란색은 밝은 인상을 주는 디자인을 하고 싶을 때 딱 어울립니다.

사진: 모나밍(もなみん)

문자 디자인

\ 새 콤 달 콤 한 /
레 모 네 이 드

Sandoll 인디언소녀
Basic

당근
케이크

Sandoll
고고Round Sb

그라데이션

디자인 예시

Onlineshop
New Open!!

자연스러운

Thankyou

발랄한

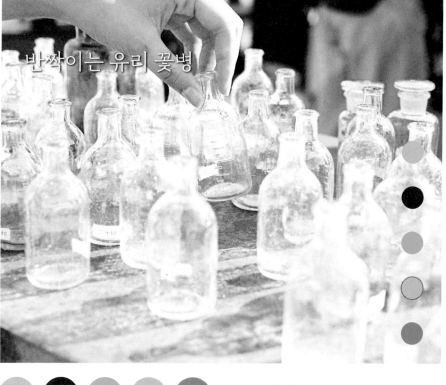

반짝이는 유리 꽃병

#d6d3e0	#003e49	#7dc5d5	#c1d2dd	#c19e9b
C 018	C 100	C 052	C 028	C 028
M 016	M 071	M 005	M 012	M 041
Y 007	Y 063	Y 016	Y 010	Y 033
K 000	K 031	K 000	K 000	K 000
R 214	R 000	R 125	R 193	R 193
G 211	G 062	G 197	G 210	G 158
B 224	B 073	B 213	B 221	B 155

유리 꽃병이 햇빛을 받아 반짝반짝 빛납니다. 무색투명한 유리는 제조법이나 빛이 닿는 방식에 따라 색이 달라져 보는 사람의 마음을 사로잡습니다. 유리와 주변 사물에서 추출한 하늘색, 연보라색, 분홍색과 짙은 네이비의 조합은 우아한 인상을 풍깁니다.

사진: 모나밍(もなみん)

문자 디자인

210 옴니고딕 010

Hey Eloise

그라데이션

디자인 예시

발랄한

우아한

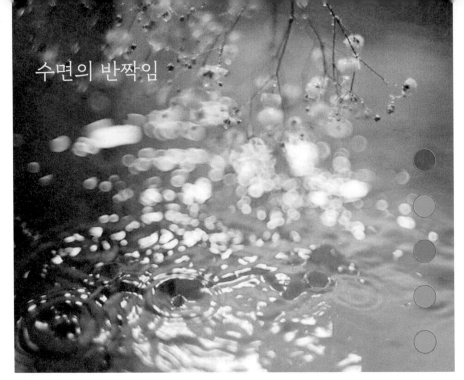

수면의 반짝임

#5f7387	#c9b5d0	#979f9c	#a6b5ca	#8bbcd1
C 070	C 024	C 047	C 040	C 049
M 052	M 031	M 034	M 024	M 014
Y 038	Y 005	Y 036	Y 013	Y 014
K 000	K 000	K 000	K 000	K 000
R 095	R 201	R 151	R 166	R 139
G 115	G 181	G 159	G 181	G 188
B 135	B 208	B 156	B 202	B 209

보라색, 파란색, 하늘색 등 빛에 따라 달라지는 수면의 반짝임이 아름답습니다. 물은 하늘의 파란색이나 숲의 녹색 등 여러 가지 색을 비춰 줍니다.

수면에 비치는 파란색, 보라색, 하늘색, 회색 등의 색감은 차분한 인상을 주고 싶을 때 조합하는 것을 추천합니다.

사진: 모나밍(もなみん)

문자 디자인	그라데이션	디자인 예시

Sandoll 상아
Medium

안정적인

simple design

Felt Tip Senior

WHALE SHARK

자연스러운

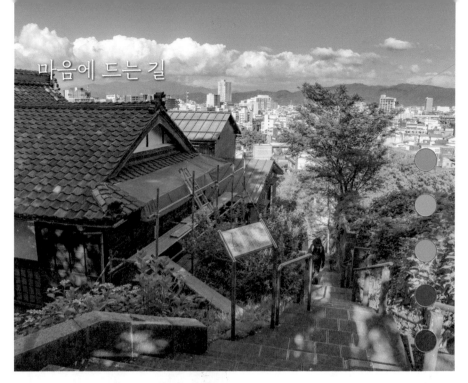

마음에 드는 길

#3ea7d5	#9fbcd8	#9fb984	#466180	#3e535e
C 069	C 042	C 044	C 079	C 081
M 016	M 018	M 016	M 062	M 065
Y 007	Y 007	Y 055	Y 038	Y 056
K 000	K 000	K 000	K 000	K 013
R 062	R 159	R 159	R 070	R 062
G 167	G 188	G 185	G 097	G 083
B 213	B 216	B 132	B 128	B 094

도시와 산이 한눈에 내려다보이는 전망 좋은 곳. 어쩌면 나만 알고 있는 특별한 장소일지도 모른다는 생각이 들게 하는 사진입니다.

시원하면서도 세련된 느낌을 표현하고 싶을 때 이 사진에서 추출한 하늘의 파란색에 산의 하늘색, 나무의 녹색, 그림자의 네이비를 조합해서 사용해 보세요.

사진: 아키네 코코(Akine Coco)

문자 디자인	그라데이션	디자인 예시

Sandoll 붐
Medium

예술가

Sandoll 설야 Ul

깔끔한

시원한

사진 디자인의 9가지 아이디어

디자인할 때 사진의 배치와 변형 방식에 따라 독특한 느낌을 연출할 수 있습니다.
원본 사진을 어떻게 사용할지 고민된다면 다음 9가지 방법을 활용해 보세요.

원본 사진

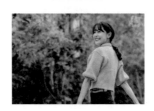

흑백으로 변환하기

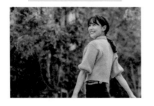

피사체 중심으로 확대하기

피사체 잘라 내기

도형 모양으로 잘라 내기

다른 도형과 겹치기

흐릿한 도형과 겹치기

**피사체 외
모두 흑백으로 변환하기**

**테두리가 있는
도형과 겹치기**

**피사체 잘라 내고
그림자 만들기**

아름다운 꽃에서
아이디어를 얻다

꽃은 길가, 공원 등
우리 주변에서 다양한 모습으로 자태를 뽐냅니다.
소중한 사람이 선물해준 꽃,
예술 작품처럼 멋지게 장식한 꽃도 있죠.
아름다운 꽃과 그 주변에서 추출한 색을 소개합니다.

자꾸 생각나는 곳

#98b8e1	#dae199	#b9d889	#f6ec4f	#c0e0f6
C 044	C 019	C 033	C 007	C 028
M 020	M 005	M 000	M 002	M 004
Y 000	Y 049	Y 056	Y 076	Y 000
K 000	K 000	K 000	K 000	K 000
R 152	R 218	R 185	R 246	R 192
G 184	G 225	G 216	G 236	G 224
B 225	B 153	B 137	B 079	B 246

바닷가 근처 공원에 활짝 핀 네모필라꽃의 하늘색과 유채꽃의 노란색이 봄이 성큼 왔음을 느끼게 해줍니다. 하늘색이나 노란색, 연두색 등은 디자인에 밝은 인상을 주므로 봄의 느낌을 전하고 싶을 때 추천하는 배색입니다.

사진: 루이(るい)

문자 디자인

나눔스퀘어라운드 Bold
Milonguita

Sandoll 개화 01 Regular
Ernestine Pro Regular

AB-KazunAun_f Regular

그라데이션

2가지 색

3가지 색

5가지 색

디자인 예시

2가지 색

발랄한

자연스러운

3가지 색

발랄한

시원한

4가지 색

편안한

5가지 색

즐거운

연두색, 하늘색, 노란색은 모두 자연을 연상시키는 색이어서 보는 사람의 마음을 편안하게 해줍니다.
계절감을 느낄 수 있게 배색하면 자연이 저절로 떠오릅니다.

포인트

문자를 그라데이션으로

문자를 그라데이션으로 표현하면 단색을 사용하는 것보다 몽환적인 느낌이 납니다. 변화무쌍한 자연의 모습을 표현하는 데에도 알맞죠. 또한 이미지 위아래에 문자를 크게 배치하는 식으로 레이아웃을 구성하면 임팩트 있는 디자인으로 자연의 강인함을 나타낼 수 있습니다.

Natural color

#98b8e1 #dae199 #b9d889 #f6ec4f #c0e0f6

Nature
art festa

A P-OTF 秀英にじみ明朝 StdN L

장소 | 잔다리 미술관
(우) 08003
서울시 마포구 잔다리로 109
Tel 02-325-1722

10.9 fri ——— 11.22 sun

art festa

자연의 가을을 표현하는 배색

Fallen leaves

갈색, 베이지색, 짙은 노란색은 모두 낙엽을 상징하므로 가을을 생각나게 합니다. 만약 겨울 느낌이 물씬 나는 디자인을 하고 싶을 때는 눈의 색을 연상하도록 배색하면 좋습니다.

\ Natural color /

#c89169 #a49771 #d2c06a #ebdfbe

➡ P.118

배색으로 깊이감 더하기

어두운 색을 많이 사용하면 진중한 느낌이 나서 고요함이나 평온함을 표현할 수 있습니다. 인간이 감당할 수 없는 자연의 힘을 표현할 때 사용하기 좋은 배색입니다. 어두운 색만 사용하면 너무 무거워 보일 수 있으니 밝은 하늘색이나 파란색을 부분적으로 사용하면 좋습니다.

\ Cool color /

#1d609a #cbdae4 #21404d #280e0e #2b6d7b

➡ P.199

Nature

장소 | 잔다리 미술관
(우) 08003
서울시 마포구 잔다리로 109
Tel 02-325-1722

10.9 fri ——— 11.22 sun

art festa

제4장 아름다운 꽃에서 아이디어를 얻다

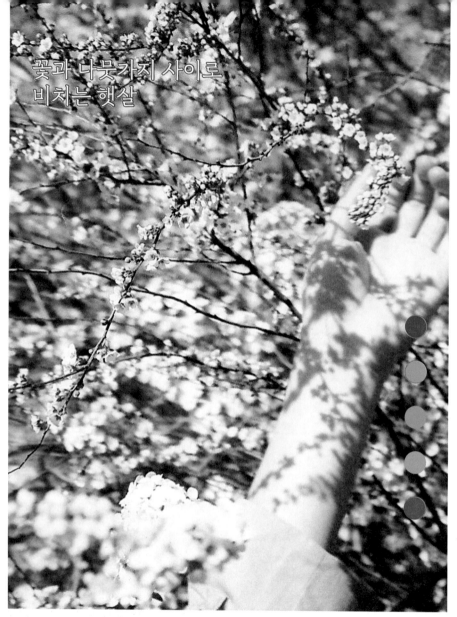

꽃과 나뭇가지 사이로
비치는 햇살

#41686e	#9eb5b5	#87b0cc	#dab6b2	#5a7476
C 079	C 043	C 051	C 016	C 071
M 055	M 021	M 021	M 033	M 051
Y 053	Y 027	Y 013	Y 024	Y 051
K 004	K 000	K 000	K 000	K 001
R 065	R 158	R 135	R 218	R 090
G 104	G 181	G 176	G 182	G 116
B 110	B 181	B 204	B 178	B 118

나뭇가지 사이로 새어 나오는 햇살이 흰 꽃과 어우러
져 우아하고 사랑스러워 보입니다.
사랑스러운 배색이라고 하면 분홍색나 하늘색 등이
떠오르겠지만, 실은 녹색도 아주 잘 어울립니다. 녹색
을 포함해서 이 사진에서 추출할 수 있는 배색은 사랑
스러운 느낌을 표현하고 싶을 때 추천합니다.

사진: 모나밍(もなみん)

문자 디자인

반짝이는
컬러 코드

Sandoll 명조 Medium

꽃병

SD 격동명조2 Rg Cd

불협화음

SD 격동명조2 Rg Cd

그라데이션

2가지 색	3가지 색	5가지 색

디자인 예시

2가지 색	3가지 색	4가지 색

 사랑스러운

 발랄한

 발랄한

5가지 색

 편안한

 자연스러운

 경쾌한

\ Elegant color /

#87b0cc #dab6b2 #41686e

파란색, 분홍색, 녹색처럼 계열이 다른 3가지 색을 사용하면 보기 쉽고 톡톡 튀는 인상을 줍니다. 업무에 사용하는 프레젠테이션 자료이므로 3가지 색상 모두 톤은 조금 절제하고 신뢰감을 주는 것이 핵심입니다.

Sandoll 고딕NeoRound Bd

포인트
1

테두리 색으로 포인트 주기

테두리를 단색으로 하면 심플한 인상을, 가로와 세로의 색을 다르게 사용하면 조금 더 튀는 인상을 줍니다. 분홍색과 하늘색의 색감이 수수하므로 서로 색을 바꿔도 눈에 거슬리지 않습니다. 프레젠테이션 자료에서 장식과 색감을 통일해서 사용하면 전체적으로 일체감이 생깁니다.

포인트
2

문자의 색과 일러스트로 트렌디하게

문자는 읽기 쉬운 글꼴로 가장 진한 색을 사용해야 자료 전체를 잘 알아볼 수 있습니다. 100% 검정이 아니라 짙은 색감을 쓰는 것만으로도 가독성은 그대로 유지한 채 세련미를 더할 수 있습니다. 자료의 내용과 비슷한 일러스트를 사용해도 좋습니다.

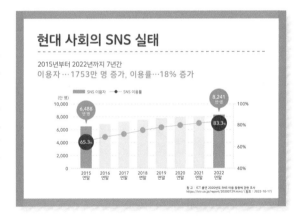

차례

01 현대 사회의 SNS 실태

02 SNS로 할 수 있는 것

03 마케팅의 새로운 가능성

04 마치며

—— 배싱 ——

문자의 색 활용

차례는 조금만 신경 쓰면 단번에 가독성 있게 디자인할 수 있습니다. 테두리와 같은 색을 사용하면 지나치게 튀는 인상을 줄 수 있으므로 문자에 사용한 짙은 녹색으로 원을 만들고 그 안에 흰색 숫자를 배치했습니다.

—— 배싱 ——

그래프 표시 방법

그래프를 표현할 때는 필요 없는 정보를 지워서 한눈에 파악할 수 있도록 하는 것이 중요합니다.

이번 자료에서는 '2015년부터 2022년까지 7년 사이에 이용자가 1753만 명, 이용률이 18% 증가'했다는 내용이 핵심이므로 2016년부터 2021년까지의 그래프 역시 서서히 증가하는 모습으로 표현해야 합니다. 그런데 숫자가 너무 많으면 복잡해 보이므로 수치 정보는 막대그래프의 앞부분과 끝부분에만 표시하는 것이 좋습니다. 또한 막대그래프의 색도 가운데 부분만 흐리게 하면 전체 정보를 한눈에 보기 쉽습니다.

현대 사회의 SNS 실태

2015년부터 2022년까지 7년간
이용자 … 1753만 명 증가, 이용률 … 18% 증가

참고 : ICT 총연 2020년도 SNS 이용 동향에 관한 조사
https://ictr.co.jp/report/20200729.html/ (참조 : 2022-10-17)

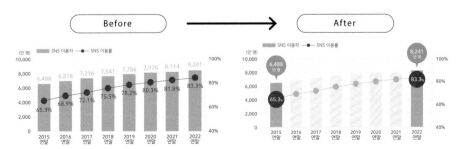

Before → After

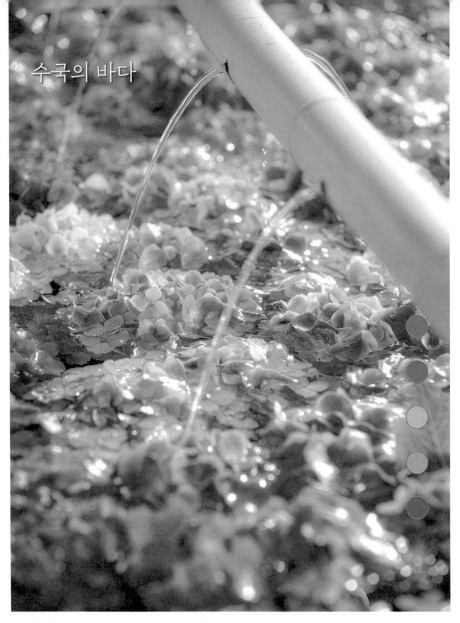

수국의 바다

#7a89c3	#be82b6	#efcce1	#cdb8d9	#877aa9
C 057	C 028	C 005	C 022	C 054
M 043	M 056	M 027	M 031	M 054
Y 000	Y 000	Y 000	Y 000	Y 013
K 000	K 000	K 000	K 000	K 000
R 122	R 190	R 239	R 205	R 135
G 137	G 130	G 204	G 184	G 122
B 195	B 182	B 225	B 217	B 169

수국꽃이 수면에 떠 있는 모습이 마치 바다 같습니다. 보라색, 붉은빛이 도는 보라색, 연보라색, 파란색에 가까운 보라색. 분홍색과 비슷하면서도 조금씩 다른 색과 모양이 어우러져 장관을 이룹니다. 이렇게 색감을 조금씩만 다르게 하면 여러 가지 색을 사용해도 정리하기 쉽습니다. 보라색 계열의 배색은 우아한 인상을 남기고 싶을 때 사용하면 좋습니다.

사진: 아유미(AyuMi)

문자 디자인

SD 격동명조2 Rg Cd

Sandoll 인디언소녀 Basic

DIN Condensed

그라데이션

2가지 색	3가지 색	5가지 색

디자인 예시

2가지 색	3가지 색	4가지 색
세련된	발랄한	발랄한

5가지 색

2가지 색	3가지 색	
안정적인	편안한	사랑스러운

'내 아이를 이곳에 보내고 싶다'는 마음을 이끌어 낼 유치원 홍보물 디자인입니다. 아이들이 즐겁게 다닐 수 있을 것 같은 분위기와 함께 유치원의 특성까지 잘 보이도록 구성하는 것이 중요합니다.

동그라미재단ㄴ

\ Elegant color /

#7a89c3 #be82b6 #efcce1 #cdb8d9 #877aa9

포인트
1

보라색으로 사랑스럽게

사랑스러운 느낌을 내고 싶다면 보라색 계열로 정리하면 됩니다. 물론 단순하게 보라색만 쓰면 심심해 보일 수 있으니 다른 색으로 배색하는 것이 좋습니다. 분홍색이나 파란색에 가까운 보라색 등을 다채롭게 조합하면 귀여운 느낌도 연출할 수 있습니다.

포인트
2

작은 일러스트와 사진으로 재미있게

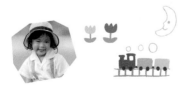

같은 계열의 색으로 디자인하면 통일감이 생기지만, 지나치게 정리된 느낌이 들어서 '즐거움'을 표현하기 힘듭니다. 작은 일러스트와 사진을 이용해 짜임새를 해치지 않을 정도로 다채로움을 추가하고, 이리저리 잘라 낸 사진으로 디자인에 움직임을 주어 즐거워 보이도록 만들었습니다.

\ Pop color /

#4d90c0 #d76e47 #eebe4f #f3a59e #c04039

➡ P.178

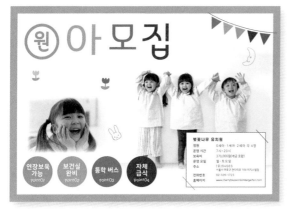

―――― 배치 & 색 변형 ――――

배색은 원색 계열로

원색에 가까운 알록달록한 색을 사용하면 즐거운 인상을 줍니다. 특히 노란색은 에너지 넘치고 건강한 느낌을 주므로 활기찬 디자인을 만들 때는 비율을 높여서 메인으로 사용하는 것을 추천합니다. 색만으로도 즐거움을 연출할 수 있으므로 사진은 가장자리를 흐릿하게 바꿔서 배경색에 섞일 수 있도록 합니다.

―――― 배치 & 색 변형 ――――

짙은 색으로 신선한 인상을

짙은 하늘색과 분홍색을 조합하면 귀여운 분위기를 연출할 수 있습니다. 갈색과 녹색은 자연스럽게 사용하여 귀여운 느낌을 표현하는 데 방해되지 않도록 합니다. 사진을 둥글게 잘라 사랑스러움과 즐거움을 끌어올렸습니다.

\ Cute color /

#89c0cb #c0e5f8 #d6a89e #907b28

➡ P.226

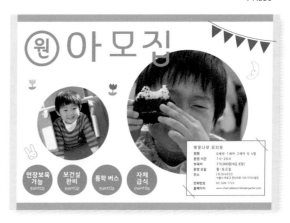

봄바람에 춤추는 유채꽃

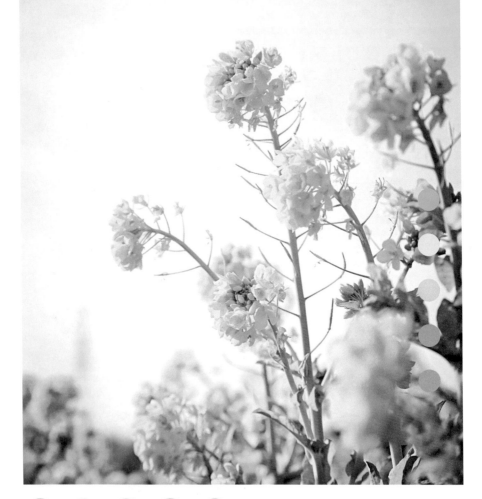

#6ac6db	#dbeff4	#fce893	#e8c223	#c6c453
C 056	C 017	C 002	C 011	C 028
M 000	M 000	M 009	M 025	M 016
Y 014	Y 005	Y 050	Y 089	Y 077
K 000	K 000	K 000	K 000	K 000
R 106	R 219	R 252	R 232	R 198
G 198	G 239	G 232	G 194	G 196
B 219	B 244	B 147	B 035	B 083

잔잔한 봄바람이 유채꽃 사이로 불어옵니다. 청명한 하늘 아래 노란색과 연두색 유채꽃이 사진 한 장에 담겼습니다.

하늘색과 노란색은 서로 돋보이게 하는 배색이어서 상쾌한 인상을 주고 싶을 때 사용하면 좋습니다.

사진: 아유미(AyuMi)

문자 디자인

SD 격동명조2 Lt Cd

나눔명조 에코 Regular

SEOUL
SEOUL
SEOUL city

Sandoll 네모니 Basic
Adobe Handwriting

그라데이션

2가지 색

3가지 색

5가지 색

디자인 예시

2가지 색

안정적인

발랄한

3가지 색

가벼운

편안한

4가지 색

자연스러운

5가지 색

경쾌한

제4장 아름다운 꽃에서 아이디어를 얻다

디자인에서 사진을 사용하는 방법은 다양합니다. 사진을 소재에 맞추거나 다른 모양으로 잘라 내는 방법도 있죠. 사진 자체에 색을 입혀서 인상을 바꾼 영화 포스터 디자인 예시를 소개합니다.

\ Casual color /

#e8c223 #6ac6db

포인트

1

노란색 × 하늘색으로 상쾌하게

노란색과 하늘색은 서로를 돋보이게 하는 좋은 색 조합으로 상쾌한 느낌을 줍니다. 사진의 색감을 디자인에서 사용하는 색감과 비슷하게 가공하여 번갈아 배치하면 개성 있어 보입니다.

포인트

2

중요한 문자는 크게

노란색과 하늘색은 잘 어울리는 조합이지만 명도가 높아서 문자에 사용하면 가독성이 좋지 않습니다. 우선순위가 높은 문자 정보나 강한 인상을 주고 싶은 문자는 굵고 크게 배치하는 것을 추천합니다.

LOST
IN THE CITY

Sandoll 제비 Medium

도 시 에
파 묻 히 다.

Sandoll 제비 Medium

노란색 × 주황색으로 차분하게

연두색이나 주황색은 '비타민 컬러'라고 할 정도로 감귤류를 연상시킵니다. 비타민 컬러는 안정감과 조화로움을 느끼고 마음을 편안하게 하는 효과가 있다고 합니다.

\ Vitamin color /

#b4d156 #f6b26b → P.152

녹색 × 보라색으로 미스터리하게

보라색과 녹색의 조합은 미스터리한 느낌을 표현할 때, 또는 조금 무거운 주제를 다룰 때 자주 사용합니다. 포스터나 책 표지 등에서 시선을 끌고 싶을 때 사용하면 재미있겠네요.

\ Mysterious color /

#00666b #8e7195 → P.102

제4장 아름다운 꽃에서 아이디어를 얻다

벚꽃이 피는 계절

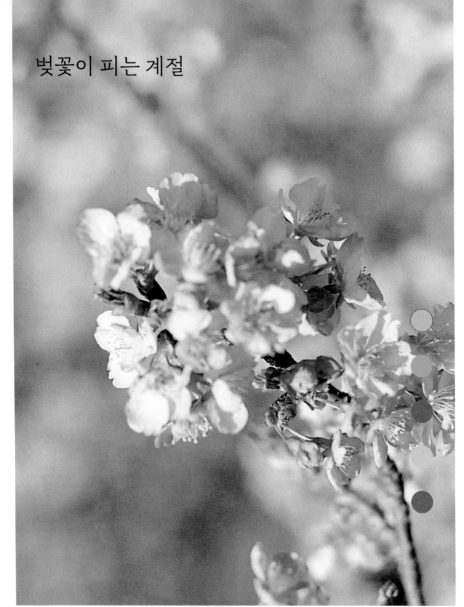

#ebcfd3	#6cbed8	#827c58	#eee0a5	#c46f71
C 008	C 057	C 057	C 009	C 025
M 023	M 007	M 050	M 011	M 066
Y 011	Y 013	Y 071	Y 041	Y 045
K 000	K 000	K 002	K 000	K 000
R 235	R 108	R 130	R 238	R 196
G 207	G 190	G 124	G 224	G 111
B 211	B 216	B 088	B 165	B 113

벚꽃이 피면 사람들은 '봄이 왔구나!' 하면서 입가에 미소를 머금습니다. 벚꽃이 가득 핀 나무도 아름답지만, 꽃을 하나하나 자세히 보면 생명의 힘을 느낍니다. 하늘의 푸른색과 벚꽃의 분홍, 빨강, 노랑, 녹색의 조합은 사랑스러우면서 생기발랄한 느낌을 줍니다.

사진: 아야페(ayappe)

문자 디자인

Sandoll 크림빵
나눔스퀘어라운드 Bold

KBIZ한마음고딕 M

Josefin Sans Bold

그라데이션

2가지 색	3가지 색	5가지 색

디자인 예시

2가지 색	3가지 색	4가지 색

 안정적인 발랄한 경쾌한

5가지 색

 편안한 발랄한 안정적인

유카타와 기모노는 일본 이미지를 대표하는 모티브입니다. 사진에 장식으로 사용한 모티브와 배색을 통해 전체적으로 일본 분위기를 표현할 수 있도록 정리한 디자인 예시를 소개합니다.

Sandoll 동백꽃, Bely Regular,
Rix밝은굴림 B, Rix밝은굴림 EB

\ Cute color /

#c46f71 #eee0a5 #ebcfd3 #6cbed8

포인트 1

기모노의 색에 맞추기

메인 모티브인 유카타에 사용하는 빨간색, 노란색, 분홍색, 하늘색에 맞추어 디자인 전체에도 이와 비슷한 색감을 사용했습니다. 사진의 이미지를 디자인에 녹이면 정돈된 느낌을 줍니다.

포인트 2

제목은 세로쓰기로

중국, 일본 등 한자를 사용하는 나라에서는 예로부터 세로로 글을 썼습니다. 세로쓰기를 사용하는 것만으로도 일본의 느낌을 살릴 수 있습니다.

Sandoll 동백꽃,
Bely Regular

포인트 3

빈 곳을 채우는 장식

일본 느낌이 나는 장식은 흰색 배경을 사용해서 무늬가 선명하게 보입니다. 특히 제목 주변은 면보다 선을 이용해 돋보이게 하는 것이 좋습니다.

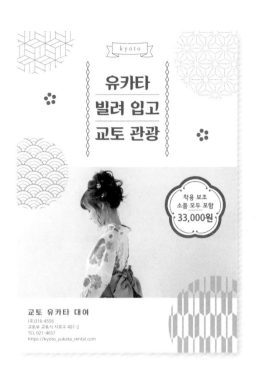

색 변형

보라색으로 고급스럽게

보라색과 푸른 기가 도는 분홍색의 조합은 고급스러우면서 우아한 인상을 남기고 싶을 때 안성맞춤입니다. 유카타의 보라색과 디자인에서 사용한 보라색이 잘 어울려 전체적으로 통일감 있어 보입니다.

\ Elegant color /

#cdb8d9 #877aa9 #efcce1 #be82b6

➡ P.132

색 변형

차분하고 진한 색감

진한 색과 황토색을 조합하면 고급스럽고 차분하면서도 성숙한 느낌이 나도록 마무리할 수 있습니다. 유카타에 시선이 집중될 수 있도록 정원의 녹색을 중심으로 이웃색을 추가해 디자인을 정리했습니다.

\ Casual color /

#123c2d #75bbd2 #00ac97 #2d97aa #b4a67d

➡ P.084

거베라꽃과 반지

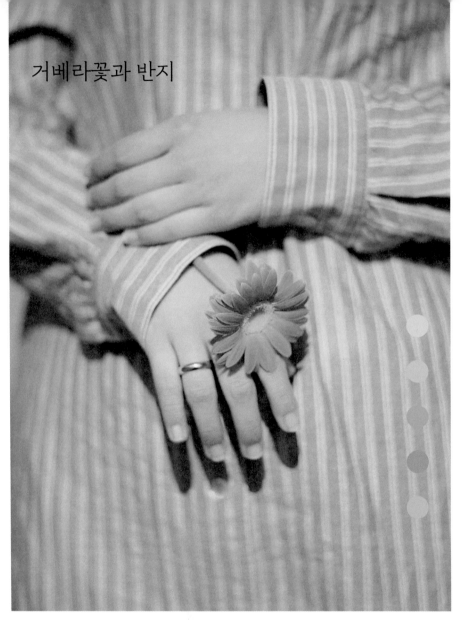

#cbe1e3	#dfd6cd	#aec1b0	#e3ad32	#dcd167
C 024	C 015	C 037	C 012	C 018
M 005	M 016	M 017	M 036	M 014
Y 011	Y 018	Y 033	Y 085	Y 068
K 000	K 000	K 000	K 000	K 000
R 203	R 223	R 174	R 227	R 220
G 225	G 214	G 193	G 173	G 209
B 227	B 205	B 176	B 050	B 103

하늘색 줄무늬 패턴 원피스는 주황색 거베라꽃과 반지를 돋보이게 해주는 특별한 선물 같습니다.
원피스의 하늘색과 회색, 거베라의 옅은 녹색 줄기와 주황색·노란색 꽃처럼 전체적으로 채도가 차분하고 부드러운 색은 자연스러운 이미지를 만들고 싶을 때 추천합니다.

사진: 아야페(ayappe)

문자 디자인

도넛이
I want to eat donuts
먹고 싶어요

포천 오성과 한음 Regular

언 어

나눔스퀘어 Regular

DESIGN
OFFICE

Chantal

그라데이션

2가지 색

3가지 색

5가지 색

디자인 예시

2가지 색

고급스러운

자연스러운

3가지 색

자연스러운

깔끔한

4가지 색

경쾌한

5가지 색

우아한

제4장 아름다운 꽃에서 아이디어를 얻다

23 그림자로 도넛을 돋보이게 한 홍보물 디자인

도넛 사진을 오려 내서 배치하는 것만으로도 톡톡 튀는 디자인을 만들 수 있습니다. 여기서는 도넛을 제외한 나머지 장식은 심플하게 디자인하면서 그림자 효과를 활용해서 좀 더 돋보이게 정리했습니다. 그림자 효과는 전체적인 통일감을 유지하면서 연관된 느낌을 주고 싶을 때, 또는 소재 자체를 강조하고 싶을 때 사용하는 기법입니다.

\ Natural color /

#dfd6cd #e3ad32 #aec1b0 #cbe1e3 #dcd167

포인트
1

그림자의 색을 다채롭게

이 홍보물을 봤을 때 도넛 사진과 제목, 전체 테두리가 눈에 확 띕니다. 제목과 테두리에 사용한 색은 심플하지만 왠지 모르게 튀는 느낌이 납니다. 그 비밀은 도넛의 그림자에 숨어 있습니다. 그림자의 색을 다채롭게 사용해도 지나치게 화려하지 않으면서 정리된 느낌으로 마무리할 수 있습니다. 조금 더 강조하고 싶은 도넛의 크기를 다르게 해도 좋습니다.

포인트
2

선버스트로 타이틀을 돋보이게

선버스트(sunburst)란 '구름 사이로 눈부시게 비치는 햇살'을 뜻하며 태양의 빛을 모방한 방사선 같은 장식을 예로 들 수 있습니다. 이처럼 눈에 띄게 하고 싶은 요소는 제목 주변에 배치합니다. 여기에서는 특히 강조하고 싶은 '200원 할인'이 눈에 잘 띄도록 제목 왼쪽에 가로로 크게 배치했습니다.

Elegant color

#7892a6 #e19b9e #c5a2b0 #948aa9

➡ P.066

색 변경

분홍색을 메인으로
달콤하게

분홍색이나 보라색을 디자인에 추가하면
단번에 달콤한 인상을 줄 수 있습니다.
사각 테두리에 네이비를 사용해서 조금
차분하게 만들었는데, 만약 네이비를
분홍색이나 보라색으로 바꾸면 더욱 사
랑스러운 느낌이 납니다.

배치 & 색 변경

강약을 주는 배색

도넛 그림자의 색은 파란색 계열로 통일
하고, 제목은 도넛 그림자와 다른 색을
사용함으로써 디자인에 탄력을 주었습니
다. 도넛의 개수가 짝수가 아니라면 아
래쪽을 더 많이 배치해야 디자인이 안정
감 있어 보입니다.

Cool color

#bcba7f #3f9bbf #a3cdda #327485

➡ P.054

중심을 아래로

들판 가득 펼쳐진 꽃물결

#8aa4d3	#6295a0	#f1edef	#a9bc7a	#f2bd4b
C 050	C 065	C 006	C 040	C 004
M 029	M 031	M 008	M 016	M 031
Y 002	Y 033	Y 005	Y 060	Y 076
K 000	K 000	K 000	K 000	K 000
R 138	R 098	R 241	R 169	R 242
G 164	G 149	G 237	G 188	G 189
B 211	B 160	B 239	B 122	B 075

구절초꽃이 끝도 없이 펼쳐진 아름다운 사진입니다. 꽃밭을 이리저리 뛰어다니는 어린아이가 어디선가 나타날 듯한, 이국적인 이야기 속 풍경이 떠오릅니다. 구절초꽃의 흰색, 노란색, 녹색과 하늘의 파란색, 산의 청록색 등은 활기차고 발랄한 인상을 주고 싶을 때 딱 좋은 배색입니다.

사진: 아유미(AyuMi)

문자 디자인

Athelas
FOT-筑紫明朝 Pr6N

Noto Sans CJK KR Black

AB-intore Regular

그라데이션

2가지 색

3가지 색

5가지 색

디자인 예시

2가지 색

발랄한

안정적인

3가지 색

경쾌한

편안한

4가지 색

편안한

5가지 색

경쾌한

노란색 계열을 비롯해 여러 가지 색을 활용해 디자인하면 즐거운 분위기를 연출할 수 있습니다.
색을 다양하게 사용하면 통일되어 보이지 않을 수 있으므로 소재의 색감은 디자인에서 사용한 색에 가까
운 계열로 선택하는 것이 좋습니다.

Casual color

#8aa4d3 #6295a0 #a9bc7a #f2bd4b

포인트
1

다채로운 색감으로
이중 장식하기

즐거움이 가득한 '공예 교실'의 분위기를 전
달하기 위해 '다채로운 색감'과 '생동감 있는
레이아웃'을 포인트로 정리했습니다. 바깥쪽
을 알록달록한 색으로 빙 둘러싸고 제목 주변
에 별과 학용품 소재를 배치해 이중으로 장식
하면 좀 더 활기찬 느낌으로 변화를 줄 수 있
습니다.

포인트
2

제목도 다채롭게

\참가무료/

공 예 교 실

Sandoll 네모니 Basic

즐거움을 연출하기 위해 제목도 바깥쪽 테두리에 사용한 색으로 디자인했
습니다. 좀 더 독특한 글꼴을 선택할 수도 있지만, 자칫 읽기 어려워질 수도
있다는 점도 염두에 둬야 합니다. 제목은 가독성이 좋은 단순한 글꼴을 사
용하고, 나머지 정보는 한 가지 색으로 통일해서 정리했습니다.

#6295a0 #a9bc7a #f2bd4b

동그라미재단L

서로 잘 맞는
녹색 × 노란색

제목에 특색 있는 글꼴을 사용하여 즐거운 분위기를 연출하고, 이웃색인 녹색과 노란색으로 통일감 있게 정리했습니다. 위아래에 테두리 장식을 했는데, 디자인에서 테두리가 있는 것과 없는 것은 큰 차이가 있습니다. 만약 디자인에서 조금 부족하다고 느낄 때 테두리 장식을 더 하면 훨씬 더 정리 되어 보입니다.

정리하기 쉬운 이웃색

사진 그림자에 노란색 더하기

밝은 사진을 사용해 디자인할 때 배경을 진한 색으로 하면 사진이 돋보입니다. 전체 배경에 짙은 초록색을 사용하면 자칫 분위기가 가라앉을 수도 있으므로 사진 가장자리에 노란색으로 그림자 효과를 넣거나 일러스트 소재를 이용하면 즐거운 분위기를 연출할 수 있습니다. 제목은 재미와 가독성을 모두 살릴 수 있도록 약간 굵은 글꼴로 선택하면 됩니다.

#6295a0 #8aa4d3 #f2bd4b #f1edef

Sandoll 고딕Neo3유니 Eb

알록달록 환상의 세계

#123d96	#eec2da	#edd841	#b4d156	#f6b26b
C 096	C 005	C 010	C 036	C 000
M 082	M 032	M 012	M 002	M 038
Y 000	Y 000	Y 081	Y 078	Y 060
K 000	K 000	K 000	K 000	K 000
R 018	R 238	R 237	R 180	R 246
G 061	G 194	G 216	G 209	G 178
B 150	B 218	B 065	B 086	B 107

형형색색의 꽃들이 물 위에 떠 있는 모습을 보면 마치 어린아이가 되어 화려한 꽃의 미로에 빠져들 것 같은 느낌이 듭니다. 알록달록한 예쁜 꽃을 보면서 상상의 나래를 펼칠 수도 있겠죠?

진한 파란색, 분홍색, 노란색, 연두색, 주황색 등 선명한 색을 조합하면 활기차고 재미있는 인상을 줍니다.

사진: 아유미(AyuMi)

문자 디자인

친절한 세계

Noto Sans KR Light

쑥쑥 유치원

Sandoll 청류

유성 전시회

Sandoll 예일 Light

그라데이션

2가지 색

3가지 색

5가지 색

디자인 예시

2가지 색

안정적인

편안한

3가지 색

MAX 50% OFF

경쾌한

강렬한

4가지 색

경쾌한

5가지 색

발랄한

1
5
3

예술 관련 전시회가 매일 다양하게 열리고 있습니다. 처음 봤을 때 '가보고 싶다'는 마음을 불러일으켜야 하므로 포스터 디자인은 매우 중요합니다. 예술과 관련된 포스터이므로 세련되면서도 전시회의 이미지를 잘 전달할 수 있도록 디자인해야겠죠? 색상과 요소의 배치에 변화를 주어 인상이 크게 달라지는 디자인 예시를 소개합니다.

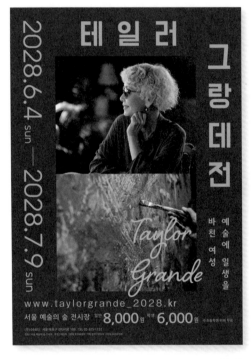

\ Pop color /

#123d96 #eec2da #edd841

포인트
1

파란색을 중심으로 색다른 느낌을

파란색, 분홍색, 노란색의 조합은 디자인을 색다른 느낌으로 만듭니다. 흑백 사진은 어떤 색상에도 잘 어울리고 유난히 튀지도 않을 뿐만 아니라 다른 색을 조합해서 만든 인상을 확실히 살려 줍니다.

포인트
2

사진을 문자로 둘러싸기

사진 주위를 문자로 둘러싸는 레이아웃은 전체 균형을 잡아 줄 뿐만 아니라 디자인을 특색 있게 해줍니다. 제목인 '테일러 그랑데전'은 개성 있으면서도 읽기 쉬운 글꼴을 사용해 전시회 명칭을 확실하게 각인시킵니다.

테일러
그랑데전
배달의민족 도현 OTF

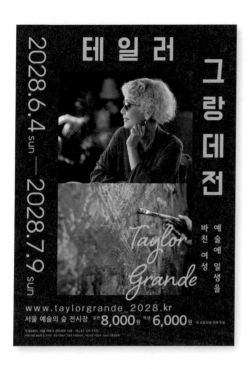

지적인 배색

Taylor
Grande Shelby

짙은 녹색, 회색 등 차분한 색을 사용하면 지적이면서 세련된 인상을 줍니다. 영어 필기체 문자를 인물의 손 근처에 배치해 마치 작가가 포스터에 직접 사인한 듯한 분위기를 연출했습니다.

\ Chic color /

| #003e49 | #c1d2dd | #d6d3e0 | ➡ P.119 |

1
5
5

배치 & 색 변형

열정적인 배색

빨간색, 노란색, 분홍색은 불꽃과 승리를 연상시켜 열정적인 인상을 줍니다. 위와 아래에 흑백 사진을 배치하고 가운데 빨간색 면에 정보를 써넣어 집중시킴으로써 작가의 열정을 느끼게 합니다.

\ Dynamic color /

| #c04039 | #eebe4f | #f3a59e | ➡ P.178 |

제4장 아름다운 꽃에서 아이디어를 얻다

오직 당신 생각뿐이에요

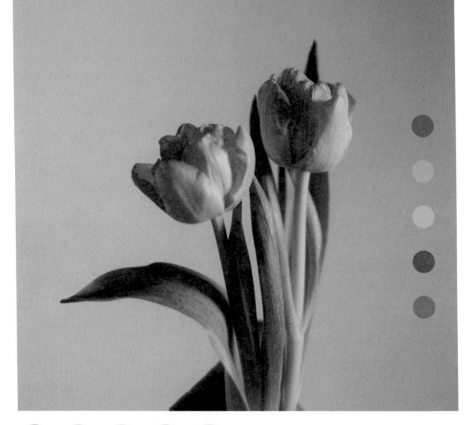

#4b757f	#b8c0ba	#e6c8a9	#c55a45	#4b8858
C 075	C 033	C 011	C 024	C 074
M 049	M 020	M 025	M 076	M 035
Y 046	Y 025	Y 034	Y 071	Y 078
K 000	K 000	K 000	K 000	K 000
R 075	R 184	R 230	R 197	R 075
G 117	G 192	G 200	G 090	G 136
B 127	B 186	B 169	B 069	B 088

튤립의 꽃말은 '배려'입니다. 소중한 가족, 친구, 연인, 그리고 당신 자신에게 마음을 전해 보세요.

튤립의 밝은 주황색, 빨간색, 녹색과 배경의 파란색, 회색이 어우러져 차분해 보이지만 지나치게 가라앉은 느낌은 들지 않습니다. 이 색 조합은 평온하고 부드러운 인상을 줍니다.

사진: 모나밍(もなみん)

문자 디자인

학생 할인

배달의민족 주아

THANKYOU
VERYMUCH

Aviano Royale

어린이
독후감 발표회

Sandoll 격동고딕2 Rg

그라데이션

2가지 색

3가지 색

5가지 색

디자인 예시

2가지 색

안정적인

강렬한

3가지 색

편안한

사랑스러운

4가지 색

편안한

5가지 색

경쾌한

학생을 대상으로 한 기획서의 표지 디자인을 3가지 패턴으로 정리해 보았습니다.
어느 디자인이든 가장 전달하고 싶은 것은 기획의 제목입니다. 제목이 눈에 가장 잘 띄면서 기획의 배경
과 이미지를 잘 전달할 수 있도록 소재의 사용 방법을 고민해 봅시다.

\ Casual color /

#e6c8a9 #4b757f #c55a45

포인트
1

포인트
2

말풍선으로 강조

도트 장식으로 맞추기

일러스트 소재인 학생 교복과 문자는 청록색으로, 리본(넥타이) · 말풍선 · 클립은 진한 빨강으로 디자인한 다음, 이를 조합해 통일감 있게 마무리했습니다. 진한 빨강은 포인트 컬러로 사용했고, 강조하고 싶은 제목에 말풍선을 배치해서 눈에 잘 띄게 했습니다.

교복 치마와 바지의 도트 무늬를 자료 전체의 하단에 장식으로 넣었습니다. 대수롭지 않다고 생각할 수도 있지만 이렇게 하면 디자인 전체에 통일감이 생깁니다.

김해가야체 Bold

Cool color

#4b757f #4b8858

배치 & 색 변형

파란색 × 녹색으로
지적인 인상을

청록색과 녹색의 그라데이션은 지적인 인상을 주지만 이것만으로 세련된 인상을 나타내기 어렵습니다.

그래서 이미지에 어울리는 사진을 배치하고 그 위에 투명한 그라데이션을 겹쳐 놓았습니다. 또한 흰색 문자를 가운데에 배치했는데, 이렇게 하면 단순한 글꼴로도 간단히 세련되고 지적인 인상을 줄 수 있습니다.

Casual color

#c55a45 #4b757f

배치 & 색 변형

문자만 색 변경해 강조하기

대조를 이루는 2가지 색은 서로를 돋보이게 합니다. 또한 이 2가지 색만으로 디자인하면 세련된 인상을 줍니다. 전체 구성은 짙은 빨간색을 중심으로 하고, 좀 더 강조하고 싶은 문자만 변형해 눈에 띄어야 하는 내용을 확실히 구분해 줍니다.

학생을 위한
학습 관리 앱 기획

김해가야체 Bold

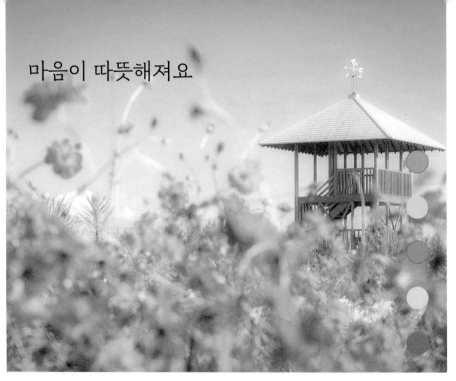

마음이 따뜻해져요

#5eb7e8	#b9e1f1	#f5a33b	#faee86	#80902b
C 060	C 031	C 000	C 004	C 057
M 010	M 000	M 045	M 004	M 035
Y 000	Y 005	Y 080	Y 057	Y 100
K 000	K 000	K 000	K 000	K 002
R 094	R 185	R 245	R 250	R 128
G 183	G 225	G 163	G 238	G 144
B 232	B 241	B 059	B 134	B 043

파란 하늘과 맞닿은 양귀비꽃 들판을 보면 탄성이 절로 납니다.

주황색은 마음을 밝게 해주고 친근한 인상을 줍니다. 하늘색, 주황색, 노란색, 녹색의 조합은 산뜻한 느낌을 나타내고 싶을 때 추천합니다.

사진: 아유미(AyuMi)

문자 디자인	그라데이션	디자인 예시

Sandoll 설야 Rg
상상토끼 개미똥구멍

Summer Sale!!

경쾌한

Obviously

Monstera

자연스러운

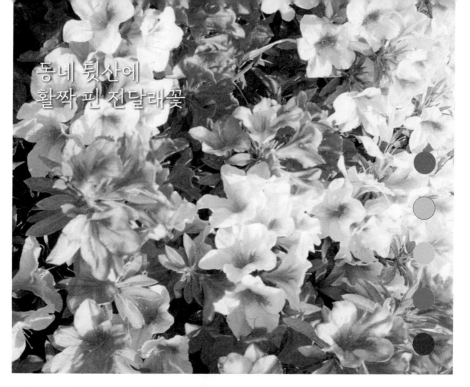

동네 뒷산에
활짝 핀 진달래꽃

#d470a1	#edd0dd	#dbdb9f	#7d8c5c	#ad3358
C 015	C 007	C 018	C 058	C 036
M 067	M 024	M 009	M 039	M 092
Y 007	Y 005	Y 045	Y 072	Y 051
K 000	K 000	K 000	K 000	K 000
R 212	R 237	R 219	R 125	R 173
G 112	G 208	G 219	G 140	G 051
B 161	B 221	B 159	B 092	B 088

봄이 오면 진분홍색, 분홍색, 연분홍색 진달래가 꽃망울을 터뜨립니다. 색이 조금씩 다른 진달래꽃이 어우러져 장관을 이룬 모습은 생동감을 느끼게 합니다.
색에 변화를 조금씩 주는 것만으로도 자연스러운 디자인을 완성할 수 있습니다. 분홍색이나 연두색 등은 사랑스러운 느낌을 표현하고 싶을 때 딱 좋습니다.

사진: 아야페(ayappe)

문자 디자인	그라데이션	디자인 예시

동그라미재단B

그라데이션

안정적인

Happy

Lust Script

우아한

파란 수국의 세상

#547ebf	#a7b3db	#c9dce0	#1c97aa	#d8e2bc
C 070	C 038	C 025	C 076	C 019
M 045	M 026	M 008	M 023	M 005
Y 000	Y 000	Y 011	Y 031	Y 032
K 000	K 000	K 000	K 000	K 000
R 084	R 167	R 201	R 028	R 216
G 126	G 179	G 220	G 151	G 226
B 191	B 219	B 224	B 170	B 188

물 위에 둥둥 떠서 한데 어우러진 수국을 보며 계절을 만끽합니다. 여름을 대표하는 수국은 디자인 모티브로 자주 사용합니다. 수국의 하늘색, 보라색, 연두색, 파란색이 반사된 푸른 물이 싱그러워 보입니다. 이처럼 파란색을 중심으로 배색하면 지적이면서도 차분한 느낌을 줍니다.

사진: 아유미(AyuMi)

문자 디자인	그라데이션	디자인 예시

물소리

 고도 M

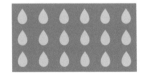 시원한

Waterside

 Sandoll 공병각필 Bold

 경쾌한

하늘빛을 닮은 꽃

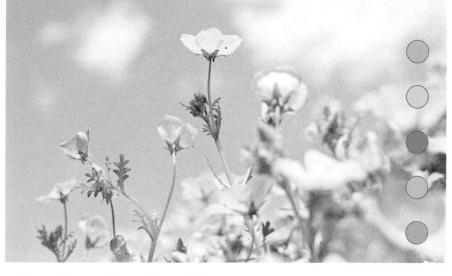

#99cfe3	#d6def0	#82a3c2	#bfdbac	#b1c6dd
C 043	C 018	C 053	C 030	C 035
M 005	M 011	M 029	M 003	M 016
Y 009	Y 001	Y 014	Y 040	Y 007
K 000	K 000	K 000	K 000	K 000
R 153	R 214	R 130	R 191	R 177
G 207	G 222	G 163	G 219	G 198
B 227	B 240	B 194	B 172	B 221

꽃밭 속에 누워 솜털 구름이 떠다니는 하늘을 바라보고 있으면 마음이 저절로 치유되는 느낌입니다. 하늘의 색에 녹아든 듯한 앙증맞은 꽃이 연두색과 어우러져 청초해 보입니다. 전체적으로 연한 하늘색을 사용한 배색은 산뜻하고 부드러운 인상을 만들기 좋습니다.

사진: 모나밍(もなみん)

문자 디자인	그라데이션	디자인 예시

나눔스퀘어 네오
Light

나눔스퀘어 네오
Light

경쾌한

안정적인

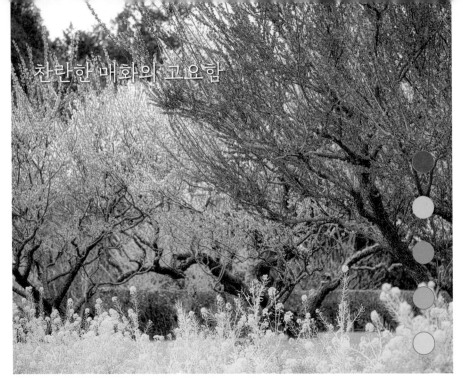

찬란한 매화의 고요함

#ba5953	#fad6da	#eba1bc	#bec263	#f4e954
C 030	C 000	C 005	C 031	C 007
M 076	M 023	M 047	M 016	M 004
Y 062	Y 008	Y 007	Y 070	Y 075
K 000	K 000	K 000	K 000	K 000
R 186	R 250	R 235	R 190	R 244
G 089	G 214	G 161	G 194	G 233
B 083	B 218	B 188	B 099	B 084

3가지 색으로 활짝 핀 매화를 보며 봄이 왔음을 느낍니다. 아직 남아 있는 겨울의 서늘한 기운도 소리 없이 주위를 감돕니다.

분홍색, 빨간색, 노란색은 사진에서 풍기는 고요함에 변화를 주어 화사한 분위기를 내거나 생기발랄한 모습을 표현하고 싶을 때 크게 활약합니다.

사진: 아유미(AyuMi)

문자 디자인	그라데이션	디자인 예시

전주공예명조체 Bold

Marshmallow

발랄한

SPRING SALE

사랑스러운

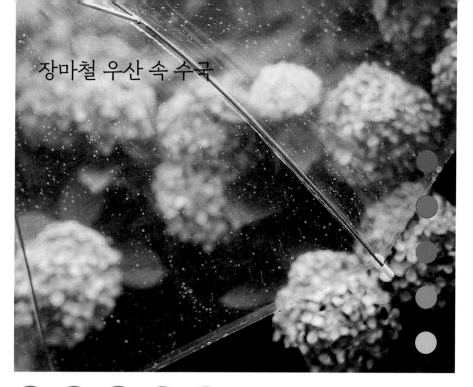

장마철 우산 속 수국

#307d7c	#9a8ec3	#6b87b2	#99afbd	#e0daec
C 080	C 045	C 063	C 045	C 014
M 041	M 045	M 042	M 025	M 015
Y 052	Y 000	Y 015	Y 020	Y 000
K 000	K 000	K 000	K 000	K 000
R 048	R 154	R 107	R 153	R 224
G 125	G 142	G 135	G 175	G 218
B 124	B 195	B 178	B 189	B 236

비가 부슬부슬 내리는 장마철, 우산에 남아 있는 빗방울이 반짝반짝 빛납니다. 우산 너머로 수국을 보니 왠지 가슴이 뭉클해집니다. 아무 일 없다는 듯 흘러가는 일상이 얼마나 덧없는지 깨닫게 합니다. 초록색, 보라색, 파란색 등의 색감은 차분하고 우아한 인상을 줍니다.

사진: 모나밍(もなみん)

문자 디자인	그라데이션	디자인 예시

Sandoll 그레타산스
Light

편안한

Royale

깔끔한

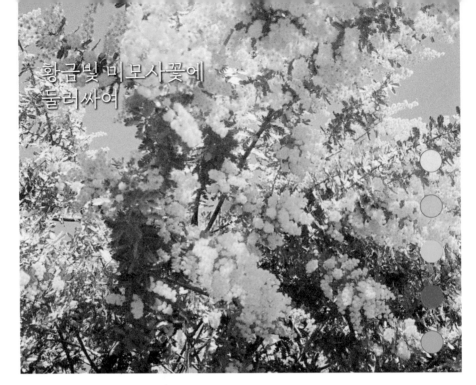

황금빛 미모사꽃에
둘러싸여

#ffee7d	#fdd000	#9fd9f6	#717e56	#c0c78f
C 000	C 000	C 040	C 063	C 030
M 005	M 020	M 000	M 045	M 015
Y 060	Y 100	Y 000	Y 074	Y 050
K 000	K 000	K 000	K 002	K 000
R 255	R 253	R 159	R 113	R 192
G 238	G 208	G 217	G 126	G 199
B 125	B 000	B 246	B 086	B 143

노란 미모사꽃에 둘러싸이면 따뜻하고 부드러운 기운
이 마음에 불을 밝힙니다. 꽃이 줄기에 조롱조롱 한데
모여 자신을 쳐다봐 달라는 듯 마음을 전해 옵니다.
하늘의 푸른색과 미모사의 노란색, 녹색의 배색은 산
뜻하고 발랄한 느낌을 주는 디자인에 추천합니다.

사진: 아야페(ayappe)

문자 디자인

flower
festival

AB-suruga_u
Regular

Thankyou
for watching

Adorn Bouquet

그라데이션

디자인 예시

경쾌한

Good
Morning

편안한

2가지 색상 배색 아이디어

이 책의 사진에서 추출한 색을 조합한 2색 배색 디자인 패턴 9가지를 소개합니다.

#a5c4e7　#fbeab6

#d3bac2　#f9f7f7

#003f54　#e7c9d4

#f3da99　#41686e

#d2e7be　#c29650

#98b6bd　#ce5b16

#efcce1　#6cbed8

#4b757f　#e2d5ba

#f4aa9a　#fce893

3가지 색상 배색 아이디어

이 책의 사진에서 추출한 색을 조합한 3색 배색의 디자인 패턴 9가지를 소개합니다.

#ef887f #fce893 #fbdacb

#27668b #a5c9c3 #bcba7f

#fbdacb #daaa8e #3a6d72

#fbeab6 #b5d1dd #6e91a9

#b36c1f #e4dea7 #f8cab5

#98b8e1 #d6def0 #e7d6d7

#d0b0bf #948aa9 #e3eec8

#d5e9f7 #fbeab6 #d2c06a

#e3ad32 #f3da99 #f9d9d1

아름다운 사계절에서 아이디어를 얻다

봄을 생각하면 어떤 색이 떠오르나요?

벚꽃의 분홍색인가요, 아니면

새로 돋아난 잎의 연두색인가요?

계절을 느낄 수 있는 사진에는

그 계절에 어울리는 색이 포함되어 있는 경우가 많습니다.

아름다운 사계절 사진에서 색을 추출해 낸

배색과 디자인을 정리했습니다.

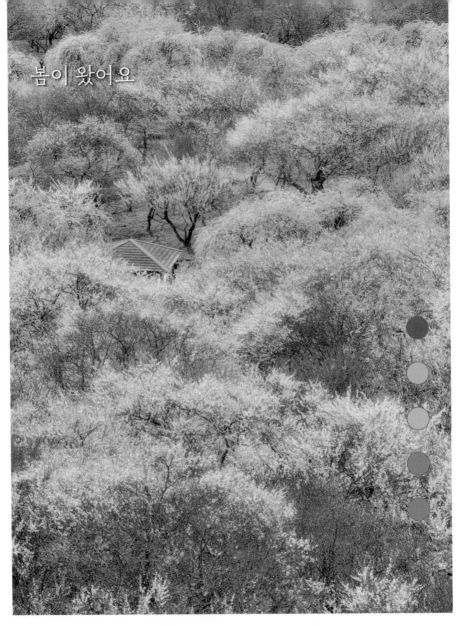

봄이 왔어요

봄을 전하는 매화꽃이 온 산을 뒤덮었습니다. 가지마다 연분홍, 진분홍 꽃이 달린 모습이 아름답습니다.
분홍색을 중심으로 디자인하면 귀엽고 사랑스러운 느낌을 살릴 수 있습니다. 분홍색에 밝은 갈색을 더해 조합하면 분홍색이 더욱 돋보입니다. 갈색은 분홍색과 잘 어울리면서도 조합의 폭을 넓힙니다.

사진: 아유미(AyuMi)

#bd6174	#e5c3bb	#f6c2ca	#c19792	#c7966b
C 028	C 011	C 001	C 028	C 025
M 072	M 028	M 033	M 045	M 045
Y 039	Y 022	Y 011	Y 036	Y 059
K 000	K 000	K 000	K 000	K 000
R 189	R 229	R 246	R 193	R 199
G 097	G 195	G 194	G 151	G 150
B 116	B 187	B 202	B 146	B 107

문자 디자인

Rix밝은굴림 L

벚꽃이 피다

나눔스퀘어라운드 Regular

Spring

Beloved Script

그라데이션

2가지 색	3가지 색	5가지 색

디자인 예시

2가지 색	3가지 색	4가지 색

발랄한

활기찬

안정적인

5가지 색

안정적인

우아한

발랄한

\ Pink /

'봄' 하면 떠오르는 벚꽃. 벚꽃을 테마로 한 디자인에서는 분홍색을 중심으로 옅은 색이나 가벼운 색을 사용하면 봄의 화사함과 산뜻함을 표현할 수 있습니다. 여기에서는 분홍색을 조금씩 다르게 사용한 3가지 패턴의 배색과 디자인 아이디어를 소개합니다.

여의도 윤중로 및 한강공원 일대

(우) 07337
서울 영등포구 여의동로 330

| 시간 | 오전 8시~오후 10시 |
| 요금 | 무료 |

주최 | 영등포 문화재단

Sandoll 명조 Light, 더페이스샵 잉크립퀴드체

\ Cute color /

#f6c2ca #e5c3bb #c7966b #c19792

포인트 1

분홍색 × 하늘색으로 부드러움과 화사함을 동시에

연하늘색과 연분홍색은 잘 어울리므로 조합하면 상쾌하고 부드러운 인상을 줄 수 있습니다. 사진을 제외한 나머지 디자인 부분은 분홍색을 중심으로 옅은 색감을 사용해 잘 정리되어 보입니다. 연하늘색이 돋보이면서 화사하고 부드러운 디자인으로 완성되었습니다.

포인트 2

제목은 벚꽃의 색으로

Rix밝은굴림 M

제목인 '벚꽃 축제'에서 글자 테두리는 벚꽃의 분홍색으로 디자인하고, 글자 위에 꽃잎으로 포인트를 주었습니다. 제목을 하늘색 바탕에 올려 전체적으로 잘 어울립니다. 또한 벚꽃 사진의 일부를 동그랗게 잘라서 이용하고, 벚꽃 꽃잎을 형상화한 분홍 도형도 곳곳에 배치해 날아가는 것처럼 연출합니다.

\ Cute color /

#fff33f　#f7c8ce　#f3a694

➡P.183

—— 배치&색 변형 ——

분홍색 × 노란색으로 활기차게

노란색을 바탕색으로 사용하면 활기찬 인상을 주며 눈길을 끄는 디자인이 됩니다. 노란색과 하늘색은 잘 어울리고 서로를 더욱 돋보이게 하는 배색입니다.

➡P.183

\ Cute color /

#f9dabf　#d3bac2　#f5b041　#f9d2ca

➡P.042

—— 배치&색 변형 ——

분홍색 × 주황색 × 보라색으로 깊이감과 귀여움을 동시에

오른쪽 위에서 왼쪽 아래로 보라색 - 분홍색 그라데이션이 되도록 정리했는데, 테두리를 단색으로 표현하는 것보다 깊이감이 더해져 색다른 느낌이 납니다. 은은하게 사용한 주황색의 밝은 느낌이 귀여운 인상도 더해 줍니다.

➡P.042

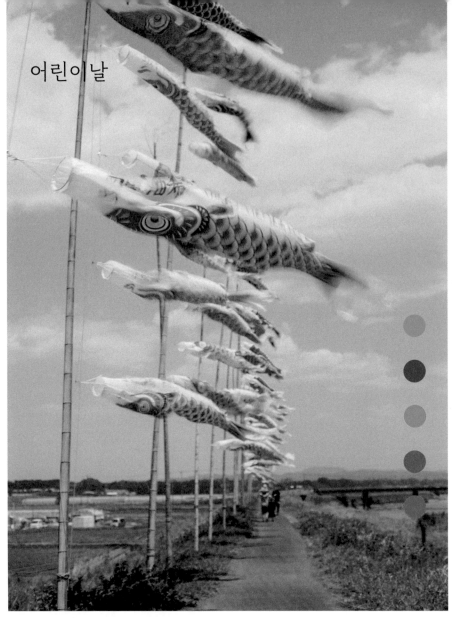

어린이날

#77a6ce	#005293	#ee9a13	#0a7954	#7e7a79
C 056	C 093	C 004	C 085	C 058
M 025	M 069	M 048	M 040	M 052
Y 008	Y 016	Y 093	Y 080	Y 049
K 000	K 000	K 000	K 002	K 000
R 119	R 000	R 238	R 010	R 126
G 166	G 082	G 154	G 121	G 122
B 206	B 147	B 019	B 084	B 121

일본에서는 어린이날에 '코이노보리'라는 잉어 모양 깃발을 답니다. 여기에는 '살아가면서 마주치는 난관을 잉어처럼 돌파해서 승승장구하기를 기원한다'는 소망이 담겨 있습니다.

하늘색, 파란색, 주황색, 초록색 등을 사용하면 화려한 느낌이 나고, 여기에 회색을 더하면 어떤 색과도 잘 어울립니다.

사진: 니시나 카츠스케(仁科勝介)

문자 디자인

KCC-간판체

한국무역협회-KITA

Arbotek
Sandoll 별표고무 Basic

그라데이션

2가지 색	3가지 색	5가지 색

디자인 예시

2가지 색

강렬한

깔끔한

3가지 색

즐거운

깔끔한

4가지 색

진지한

5가지 색

활기찬

스웨덴, 덴마크, 노르웨이, 핀란드, 아이슬란드 등 북유럽 국가의 환경과 라이프 스타일에서 영감을 받아 탄생한 북유럽 디자인은 단순하면서도 고급스러움과 따뜻함을 느낄 수 있어 잡화나 가구 등에 널리 도입·유통되고 있습니다. 여기에서는 북유럽 디자인을 모티브로 한 전시회 포스터 디자인을 소개합니다.

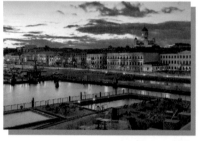

Pop color

#005293　#0a7954　#ee9a13　#77a6ce

포인트 1

색을 부분에만 사용해 고급스러움 더하기

북유럽 디자인은 단순함에서 우러나오는 고급스러움과 품격을 느낄 수 있는 것들이 많습니다. 이런 인상을 남기고 싶을 때는 '여백'이 가장 중요합니다. 여백을 잘 잡고 색을 부분적으로 추가하면 색상 수가 많아도 고급스러운 분위기를 연출할 수 있습니다.

포인트 2

글꼴은 읽기 쉽고 단순하게

제목인 '북유럽 디자인전'이 포인트이므로 가독성이 좋은 글꼴을 선택하는 것이 무엇보다 중요합니다. 세련된 느낌을 연출하는 영어 장식은 어떤 디자인에도 잘 어울리므로 추천합니다.

북유럽 *Scandinavian Design Exhibition*
디 자 인 전
김해가야체 Bold
Beloved Script

Denmark
A P-OTF きざは
し金陵 Std

#187fc4　#ffe55f　➡ P.192

스웨덴의 국기 색상 활용하기

Sweden

제목이 '북유럽 디자인전'이므로 스웨덴 국기의 색을 디자인에도 사용했습니다. 파란색과 노란색은 서로 돋보이게 하므로 2가지 색만 사용하는 것을 추천합니다. 사진을 많이 넣고 싶다면 모서리 네 곳에 배치한 후 강조하고 싶은 정보를 가운데 배치하면 쉽게 정리됩니다.

스칸디나비아 디자인 활용하기

Scandinavian design

북유럽 '스칸디나비아 디자인'의 배색과 장식을 사용했습니다. 스칸디나비아 디자인이란 스칸디나비아 반도를 중심으로 한 지역에서 탄생한 디자인입니다. 스칸디나비아 디자인에서는 자연을 연상시키는 자연스러운 색감과 동식물 모티브를 사용하는 특징이 있습니다. 자연을 연상시키는 녹색 계열의 배색으로 주제를 살렸습니다.

#85cee2　#51a1a1　#d1dfce　#98c2cb　#699a5d　➡ P.195

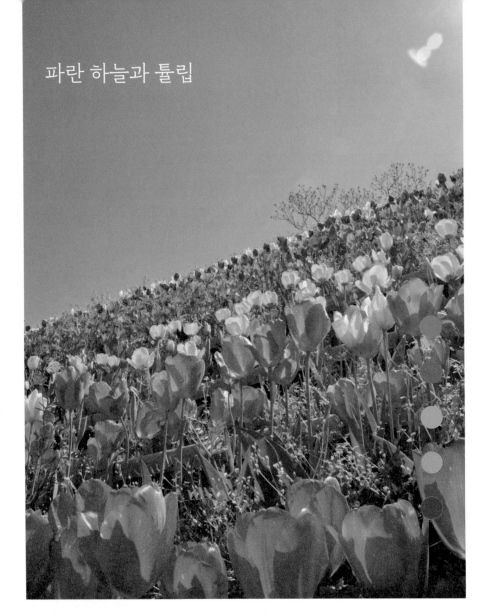

파란 하늘과 튤립

#4d90c0	#d76e47	#eebe4f	#f3a59e	#c04039
C 070	C 014	C 007	C 000	C 026
M 033	M 068	M 029	M 045	M 087
Y 010	Y 071	Y 075	Y 029	Y 078
K 000	K 000	K 000	K 000	K 000
R 077	R 215	R 238	R 243	R 192
G 144	G 110	G 190	G 165	G 064
B 192	B 071	B 079	B 158	B 057

빨강, 분홍, 노랑 튤립이 푸른 하늘을 향해 활짝 핀 모습을 보는 것만으로도 기운을 북돋아 주는 느낌이 납니다.

파란색, 주황색, 노란색, 분홍색, 빨간색 등 채도가 높은 색을 조합하면 화려하면서도 활기찬 느낌으로 디자인을 마무리할 수 있습니다.

사진: 루이(るい)

문자 디자인

tulip class

Dovemayo Medium

Sandoll 안단테

Arbotek

그라데이션

2가지 색

3가지 색

5가지 색

디자인 예시

2가지 색

활기찬

안정적인

3가지 색

발랄한

경쾌한

4가지 색

활기찬

5가지 색

활기찬

아련한 추억

#bfd4e9	#e2d5ba	#e2dde7	#9cadaf	#b6a784
C 029	C 014	C 013	C 044	C 034
M 011	M 016	M 013	M 026	M 033
Y 004	Y 029	Y 005	Y 028	Y 050
K 000	K 000	K 000	K 000	K 000
R 191	R 226	R 226	R 156	R 182
G 212	G 213	G 221	G 173	G 167
B 233	B 186	B 231	B 175	B 132

매화꽃이 피는 계절입니다. 매화나무도 아름답지만 가지 끝에 달린 한 송이 꽃의 자태가 청초하면서도 단아해 보입니다.

하늘색, 베이지색, 연보라색 등의 옅은 파스텔 톤 배경은 부드럽고 우아한 인상을 줍니다. 이러한 배색은 자연스러운 느낌을 나타내고 싶을 때 사용하면 좋습니다.

사진: 이와쿠라 시오리(岩倉しおり)

문자 디자인	그라데이션	디자인 예시

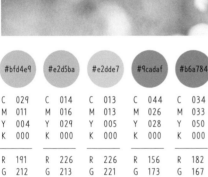

문자 디자인

덧없음과 함께
느끼는 아름다움

Sandoll 명조Neo1
Lt

아련하게,
여리게

제주명조

디자인 예시

편안한

Thankyou

우아한

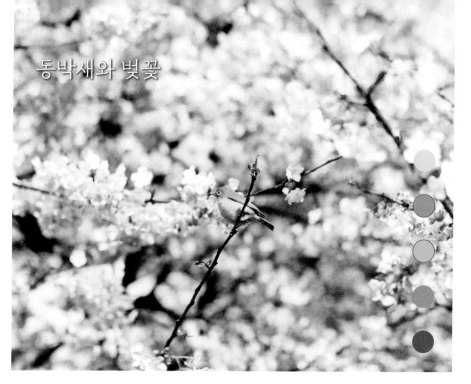

동박새와 벚꽃

#c6e7f5	#e7aeb2	#e7d6d7	#b3b72f	#c5667e
C 025	C 008	C 011	C 037	C 024
M 000	M 040	M 018	M 019	M 071
Y 004	Y 020	Y 011	Y 092	Y 033
K 000	K 000	K 000	K 000	K 000
R 198	R 231	R 231	R 179	R 197
G 231	G 174	G 214	G 183	G 102
B 245	B 178	B 215	B 047	B 126

동박새와 벚꽃이 봄이 왔음을 알려 줍니다. 동박새의 녹색과 벚꽃의 분홍색은 봄을 연상시킵니다.
녹색과 분홍색의 조합은 봄의 기운이 물씬 나는 이미지를 만들 때 딱 좋습니다.

사진: 이와쿠라 시오리(岩倉しおり)

문자 디자인

벚꽃 축제

Sandoll 푸른밤
Bold

3.3 2028 sun

DIN Condensed

그라데이션

디자인 예시

안정적인

Spring fair

발랄한

화관 꾸미기

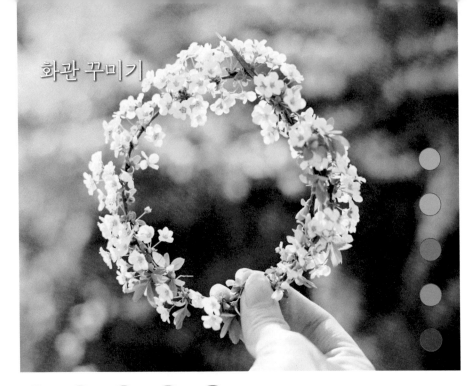

#c2cdc1	#b7cb8b	#9f977f	#8db297	#2f626a
C 028	C 034	C 044	C 050	C 084
M 015	M 010	M 039	M 018	M 057
Y 025	Y 054	Y 051	Y 045	Y 054
K 000	K 000	K 000	K 000	K 007
R 194	R 183	R 159	R 141	R 047
G 205	G 203	G 151	G 178	G 098
B 193	B 139	B 127	B 151	B 106

흰 꽃으로 만든 화관은 강한 인상을 주지 않지만 수수하고 청순한 아름다움을 느낄 수 있게 해줍니다.
색이 조금씩 달라지는 초록의 반짝임과 꽃망울의 연두색, 나뭇가지의 갈색은 자연을 느끼게 하고 싶거나, 고급스러운 인상을 심어 주고 싶을 때 추천하는 배색입니다.

사진: 이와쿠라 시오리(岩倉しおり)

문자 디자인	그라데이션	디자인 예시
꽃말		
Sandoll 안단테		안정적인
green		happy wedding
Altesse Std		편안한

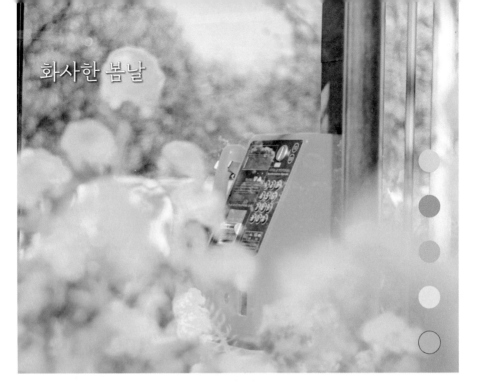

화사한 봄날

#addef8	#f3a694	#f7c8ce	#fff33f	#aacf52
C 035	C 000	C 000	C 000	C 040
M 000	M 045	M 030	M 000	M 000
Y 000	Y 035	Y 010	Y 080	Y 080
K 000	K 000	K 000	K 000	K 000
R 173	R 243	R 247	R 255	R 170
G 222	G 166	G 200	G 243	G 207
B 248	B 148	B 206	B 063	B 082

푸른 하늘색에 벚꽃의 분홍색, 유채꽃의 노란색, 공중
전화의 연두색이 모여 봄을 연상시키는 장면입니다.
이제는 일상에서 잘 사용하지 않는 공중전화이지만 지
나가는 길에 우연히 볼 수도 있죠.
하늘색, 분홍색, 노란색, 연두색의 조합은 봄의 분위기
를 연출하고 싶을 때 좋은 배색입니다.

사진: 루이(るい)

문자 디자인	그라데이션	디자인 예시

Sandoll 크림빵

발랄한

작은 새의 지저귐

Dovemayo Bold

Happy hour

상큼한

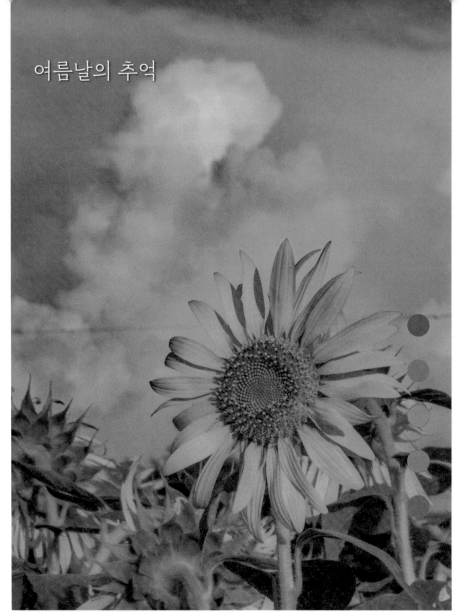

여름날의 추억

#4a6c8f	#8b899e	#ce9c8f	#e48d31	#897e3f
C 076	C 052	C 021	C 009	C 054
M 055	M 045	M 044	M 054	M 049
Y 031	Y 028	Y 039	Y 085	Y 087
K 000	K 000	K 000	K 000	K 002
R 074	R 139	R 206	R 228	R 137
G 108	G 137	G 156	G 141	G 126
B 143	B 158	B 143	B 049	B 063

해가 질 무렵 해바라기밭 풍경입니다. 조금 어두워지는 저녁 시간에는 어딘가 쓸쓸한 기분이 듭니다.
구름 사이로 보이는 맑은 하늘의 푸른색, 저녁노을에 물든 구름의 보라색과 분홍색, 해바라기의 주황색과 초록색은 어두운 인상을 주지 않으면서도 차분한 느낌으로 디자인을 만들 수 있습니다.

사진: 아키네 코코(Akine Coco)

문자 디자인

Sandoll 제비 Light

Sandoll 고딕Neo1 Th

Louvette Banner
MrsBlackfort Pro

그라데이션

2가지 색

3가지 색

5가지 색

디자인 예시

2가지 색

발랄한

안정적인

3가지 색

안정적인

깔끔한

4가지 색

강렬한

5가지 색

경쾌한

제5장 아름다운 사계절에서 아이디어를 얻다

색종이 폭죽을 떠뜨린 듯한 장식을 이용해서 디자인하면 전체 분위기를 활기차게 연출할 수 있습니다. 이 장식은 축제, 결혼식, 기념일을 테마로 한 디자인을 만들 때 자주 사용합니다. 색을 바꾸거나 모양을 변형해서 테마나 대상에 맞게 활용한 디자인 예시를 소개합니다.

나눔스퀘어라운드 ExtraBold

\ Classic color /

#4a6c8f #8b899e #ce9c8f #e48d31 #897e3f

포인트
1

금색 더하기

금색을 부분적으로 사용하면 디자인에 고급스러운 느낌을 줄 수 있습니다. 전체적으로 여러 색상 계열을 사용하더라도 밝기를 조절해서 번잡스럽지 않고 차분하게 디자인하는 것이 바로 배색 포인트입니다.

Louvette Banner、MrsBlackfort Pro

포인트
2

형형색색의 색종이 조각

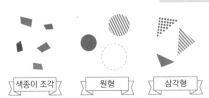

색종이 조각 원형 삼각형

배경을 색종이 조각으로 장식해서 축하하는 분위기를 연출했습니다. 디자인에서 부족하다고 느낄 때에는 배경을 다양하게 연출해 봅시다. 디자인에 방해되지 않을 정도로 색종이 조각을 흩뿌려 보세요.

\ Natural color /

#84bdd8 #5e84ac #edd8cf #bccda2 #829baa ➡ P.196

Thankyou
25th
anniversary

한신 쇼핑몰이 25주년을 맞이했습니다.
앞으로도 지역 여러분께 계속해서 사랑받는 가게가 되겠습니다.

——— 배치&색 변형 ———

축하하는 마음과 친절함을 동시에 담은 배색

일상생활에 밀접한 친근한 배색으로 다채롭게 색을 입히면 시선을 끄는 디자인이 됩니다. 이때 강조하고 싶은 부분 외에는 같은 계열의 색으로 통일하는 것이 좋습니다. 눈에 띄게 하고 싶은 제목만 화려하고 개성 있게 연출해도 잘 어울리는 디자인이 됩니다.

Thankyou
25th
anniversary Alata Regular

——— 배치&색 변형 ———

짙은 녹색으로 성숙함을

녹색의 명도를 바꾸어 짙은 녹색을 바탕으로 디자인하면 성숙한 느낌을 연출할 수 있습니다. 또한 영어 필기체를 사용해 한층 더 화려하고 세련된 인상을 더했습니다.

25th
anniversary

Minion Variable Concept
Adobe Handwriting

\ Dandy color /

#266869 #25302c #719a53 ➡ P.046

Thankyou
25th
anniversary

한신 쇼핑몰이 25주년을 맞이했습니다.
앞으로도 지역 여러분께 계속해서 사랑받는 가게가 되겠습니다.

유리병이 반짝였던 날

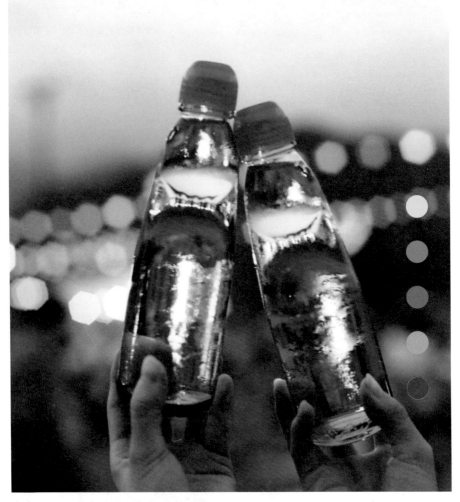

#eaeff4	#72a7be	#c88e95	#e2c7a1	#346480
C 010	C 058	C 024	C 013	C 083
M 005	M 022	M 051	M 024	M 058
Y 004	Y 020	Y 031	Y 038	Y 040
K 000	K 000	K 000	K 000	K 000
R 234	R 114	R 200	R 226	R 052
G 239	G 167	G 142	G 199	G 100
B 244	B 190	B 149	B 161	B 128

투명한 유리병 속의 반짝임과 분홍색, 노란색, 흰색, 하늘색 등 다양한 도시의 빛이 어우러진 아름다운 사진입니다.

디자인에서 색이 많아지면 번잡스러워지기 쉬운데, 채도를 낮춰서 사용하면 차분한 느낌을 줄 수 있습니다.

사진: 이와쿠라 시오리(岩倉しおり)

문자 디자인

Mapo애민 Regular

Sandoll 오동통 Basic

Bely Display

그라데이션

2가지 색	3가지 색	5가지 색

디자인 예시

2가지 색

자연스러운

안정적인

3가지 색

즐거운

우아한

4가지 색

가벼운

5가지 색

경쾌한

여름밤 축제가 연상되는 전단지 디자인

'여름 축제'라고 하면 어떤 키워드가 떠오르나요? 열대야, 불꽃놀이, 바닷가, 파도 소리, 음악회 등 다양할 것입니다. 화려한 불꽃놀이는 무더위에 지친 사람들의 마음을 시원하게 해줍니다. 불꽃놀이 이미지를 이용해 지역의 특징을 살린 여름 축제 디자인 아이디어 3가지를 소개합니다.

\ Casual color /

#eaeff4 #72a7be #c88e95 #e2c7a1 #346480

포인트
1

채도가 낮은 색으로
차분한 인상을

하늘색과 분홍색은 채도를 낮춰 깔끔하게 디자인하면 차분한 인상을 줄 수 있습니다. 불꽃놀이를 주제로 디자인할 때 배경에 짙은 남색을 쓰면 검은색보다 더 밝고 화사한 느낌이 납니다.

포인트
2

영어를 곁들여
현대적인 느낌을

차분한 컬러로 정리한 제목 주변에 시원한 느낌의 글꼴과 영어 필기체를 조합해 사용함으로써, 현대적인 감각과 일본풍을 동시에 느끼게 합니다.

포인트
3

진한 남색 × 흰색으로
불꽃놀이 느낌을

진한 남색 바탕에 흰색으로 불꽃을 표현해 조금 더 세련된 맛이 납니다. 불꽃 장식은 제목을 방해하지 않을 정도로 추가하는 것이 좋습니다.

\ Dynamic color /

#091f26 #b34144 #ea5357 #e97f5e ➡ P.198

배치 & 색 변형

검은색 × 빨간색으로
화려하게

검은색과 빨간색 계열의 조합은 세련되고 멋진 인상을 남기고 싶을 때 사용하는 경우가 많습니다. 여기에서는 제목을 둘러싼 꽃잎과 불꽃 장식의 색을 바꿔서 화려함을 더했습니다. 배경은 K 100%가 아니라 조금 더 밝은 검은색을 선택했습니다. 미묘하게 차이가 나서 언뜻 구별하기 힘들 수도 있지만 전체적으로 K 100%보다 밝은 인상을 줍니다.

\ Elegant color /

#111c3e #5e4d7d #ba7481 ➡ P.058

배치 & 색 변형

분홍색 × 보라색으로
고급스럽게

밤을 형상화하기 위해 배경에 깊은 색감을 사용한 점은 앞의 두 디자인과 같습니다. 여기서는 불꽃 장식을 진한 보라색에 가까운 색으로 함으로써 배경과 함께 전체를 조화롭게 만들었습니다. 이렇게 하면 제목이 돋보이면서도 흐트러짐 없이 정리됩니다.

자꾸 생각나는 과일 빙수

#e8d4da	#95cccf	#187fc4	#bc381d	#ffe55f
C 010	C 045	C 080	C 025	C 000
M 020	M 005	M 040	M 090	M 010
Y 009	Y 020	Y 000	Y 100	Y 070
K 000	K 000	K 000	K 005	K 000
R 232	R 149	R 024	R 188	R 255
G 212	G 204	G 127	G 056	G 229
B 218	B 207	B 196	B 029	B 095

딸기, 파인애플, 블루베리를 얹은 빙수는 일상에서 느
낄 수 없는 특별한 맛입니다. 재료마다 특색이 있는
만큼 조화를 이뤘을 때의 맛도 특별하죠.
분홍색, 빨간색, 하늘색, 파란색, 노란색 등 여러 색을
사용해도 조화를 잘 이루면 서로 돋보이게 해줍니다.

사진: 이와쿠라 시오리(岩倉しおり)

문자 디자인

포장마차

Sandoll 티비스켓

다시 생각나는
memory of summer
여름의 추억

KBIZ한마음명조 M
La Bohemienne

SEA

Filson Soft Bold

그라데이션

2가지 색	3가지 색	5가지 색

디자인 예시

2가지 색	3가지 색	4가지 색
발랄한	활기찬	시원한

5가지 색

 시원한

 경쾌한

 활기찬

불꽃놀이

#2e67a1	#94b4dd	#b5d1dd	#c4b8c5	#6a929e
C 083	C 045	C 033	C 027	C 063
M 056	M 022	M 010	M 028	M 034
Y 015	Y 002	Y 011	Y 015	Y 033
K 000	K 000	K 000	K 000	K 000
R 046	R 148	R 181	R 196	R 106
G 103	G 180	G 209	G 184	G 146
B 161	B 221	B 221	B 197	B 158

해가 저물어 갈 때 하늘에 쏘아 올린 폭죽이 터져 아름답게 빛나는 장면입니다. 칠흑 같은 밤의 불꽃놀이와는 조금 다릅니다. 하늘의 파란색과 구름의 녹색을 띤 회색, 불꽃의 보라색과 하늘색이 조화로워 보입니다. 차분함과 고급스러움을 나타내고 싶을 때 추천하는 배색입니다.

사진: 모나밍(もなみん)

문자 디자인	그라데이션	디자인 예시

문자 디자인

Seoul fireworks display

서울 불꽃놀이

이순신 돋움체 B
Bookmania Light

2027
8.31
tue

Arbotek

디자인 예시

우아한

FIREWORKS
DISPLAY
7.14

자연스러운

아이스바의 계절

#85cee2	#51a1a1	#d1dfce	#98c2cb	#699a5d
C 049	C 068	C 022	C 044	C 064
M 001	M 020	M 007	M 013	M 025
Y 011	Y 038	Y 022	Y 019	Y 075
K 000	K 000	K 000	K 000	K 000
R 133	R 081	R 209	R 152	R 105
G 206	G 161	G 223	G 194	G 154
B 226	B 161	B 206	B 203	B 093

반짝이는 숲의 녹색과 파란색, 흰색 아이스바의 대비가 아름답습니다. 이런 자연 속에서 먹는 아이스바는 분명 특별한 맛이겠죠.

녹색과 파란색은 사람의 마음을 안정시키는 효과가 있다고 합니다. 편안한 느낌을 주고 싶을 때 이런 배색을 시도해 봅시다.

사진: 이와쿠라 시오리(岩倉しおり)

문자 디자인

그리운
nostalgic ice bar
아이스크림

배달의민족
한나는 열한살 OTF
Adorn Pomander

Soda

AB-mayuminwalk
Regular

그라데이션

디자인 예시

경쾌한

깔끔한

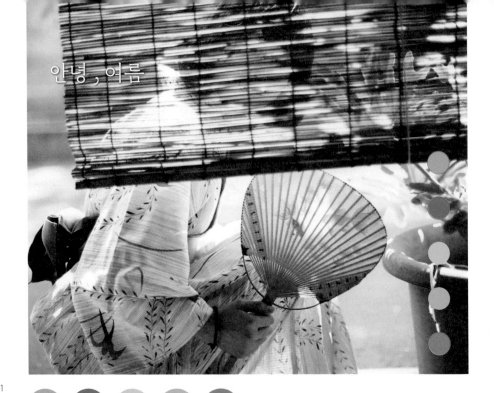

안녕 , 여름

#84bdd8	#5e84ac	#edd8cf	#bccda2	#829baa
C 051	C 067	C 008	C 031	C 055
M 012	M 042	M 018	M 011	M 033
Y 011	Y 018	Y 017	Y 042	Y 027
K 000	K 000	K 000	K 000	K 000
R 132	R 094	R 237	R 188	R 130
G 189	G 132	G 216	G 205	G 155
B 216	B 172	B 207	B 162	B 170

유카타와 둥근 부채는 일본의 여름을 느끼게 해줍니
다. 눅눅하고 무거운 일본의 여름철에도 유카타를 입
으면 시원함을 느낄 수 있다고 합니다.
하늘색이나 파란색, 채도를 낮춘 분홍색, 연두색의 조
합은 차분하고 고급스러우면서도 귀여운 느낌을 주고
싶을 때 쓰면 잘 어울립니다.

사진: 이와쿠라 시오리(岩倉しおり)

문자 디자인	그라데이션	디자인 예시

Mapo홍대프리덤
Regular

편안한

Sandoll 맵시
Light

안정적인

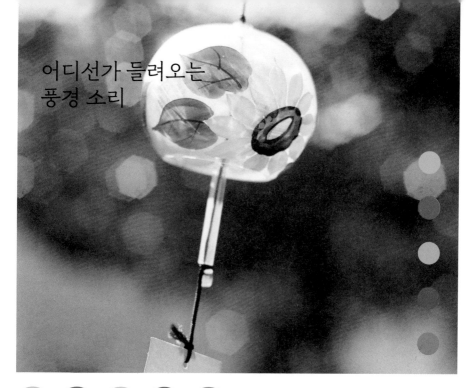

어디선가 들려오는
풍경 소리

#afd3e0	#357b83	#fdd108	#db565a	#90a250
C 035	C 079	C 000	C 010	C 051
M 007	M 043	M 020	M 079	M 027
Y 011	Y 046	Y 090	Y 054	Y 080
K 000	K 000	K 000	K 000	K 000
R 175	R 053	R 253	R 219	R 144
G 211	G 123	G 209	G 086	G 162
B 224	B 131	B 008	B 090	B 080

더운 여름날 은은히 울리는 풍경 소리를 듣고 있으면 조금 시원한 느낌이 듭니다.

유리 풍경에 그려진 해바라기도 여름을 상징하는 꽃이죠. 여름을 모티브로 한 해바라기의 빨강, 노랑, 초록을 조합하면 발랄하면서도 화려한 느낌을 연출할 수 있습니다.

사진: 이와쿠라 시오리(岩倉しおり)

문자 디자인	그라데이션	디자인 예시

해바라기가 피는 계절

Sandoll 아트
Medium

August

깔끔한

SUMMER FESTIVAL 2029

AB-sekka Regular

Music Festival

경쾌한

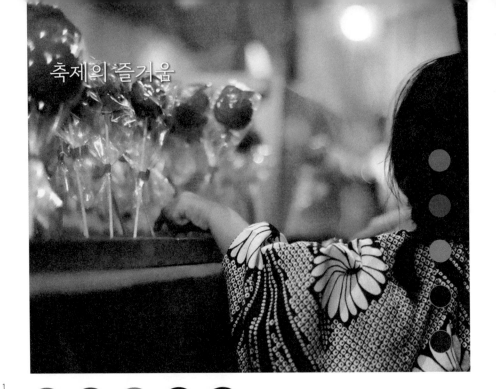

축제의 즐거움

#ea5357	#b34144	#e97f5e	#091f26	#5b252e
C 000	C 033	C 004	C 093	C 060
M 080	M 087	M 062	M 081	M 089
Y 055	Y 071	Y 058	Y 072	Y 073
K 000	K 000	K 000	K 058	K 040
R 234	R 179	R 233	R 009	R 091
G 083	G 065	G 127	G 031	G 037
B 087	B 068	B 094	B 038	B 046

일본에서는 해마다 여름이 되면 다양한 축제가 열립니다. 여름 축제의 즐거움은 노점상 백열등 아래 반짝반짝 빛나는 사과 사탕이죠.

빨간색은 활기찬 느낌을 나타내고 싶을 때 추천합니다. 여기에 네이비 컬러를 더하면 농도를 조절할 수 있습니다.

사진: 이와쿠라 시오리(岩倉しおり)

문자 디자인	그라데이션	디자인 예시

사과 사탕

Sandoll 수필
Light

발랄한

금붕어
건지기

Sandoll 국대떡볶이
Light

max 70% off!!

활기찬

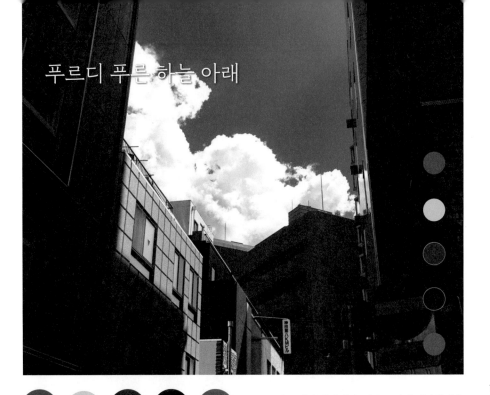

푸르디 푸른 하늘 아래

#1d609a	#cbdae4	#21404d	#280e0e	#2b6d7b
C 087	C 024	C 089	C 074	C 084
M 061	M 010	M 073	M 087	M 052
Y 017	Y 008	Y 060	Y 085	Y 047
K 000	K 000	K 027	K 069	K 001
R 029	R 203	R 033	R 040	R 043
G 096	G 218	G 064	G 014	G 109
B 154	B 228	B 077	B 014	B 123

푸른 하늘 아래 빌딩 숲을 이룬 도시의 풍경입니다. 짙푸른 하늘과 눈이 부시도록 흰 구름, 강하게 내뿜는 태양빛 아래 드리워진 도시 빌딩의 그림자가 대비를 이룹니다. 파란색을 베이스로 한 배색은 세련된 인상을 주고 싶을 때 추천합니다.

사진: 니시나 카츠스케(仁科勝介)

문자 디자인	그라데이션	디자인 예시

강한 햇빛 아래

Sandoll 고딕Neo1 Th

세련된

푸른 하늘 아래

Sandoll 격동명조

멋진

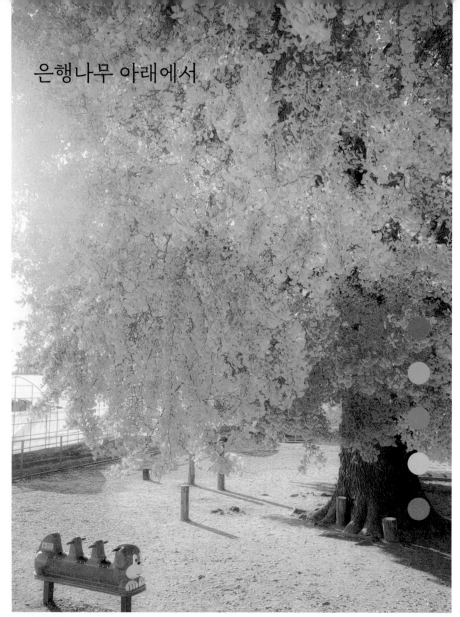

은행나무 아래에서

#b67f1c	#efc11e	#b2a017	#f3da99	#ea6f45
C 034	C 007	C 037	C 005	C 002
M 055	M 027	M 034	M 016	M 069
Y 100	Y 089	Y 100	Y 045	Y 071
K 000	K 000	K 000	K 000	K 000
R 182	R 239	R 178	R 243	R 234
G 127	G 193	G 160	G 218	G 111
B 028	B 030	B 023	B 153	B 069

어린 시절, 공원의 은행나무 아래에서 놀던 추억이 새록 새록 떠오릅니다. 은행나무의 갈색, 노란색, 연두색, 베이지색과 놀이기구의 주황색이 가을을 느끼게 합니다. 울긋불긋한 단풍 사진에서 추출한 색은 가을에 어울리는 이미지를 만들 때 사용하면 좋은 배색입니다.

사진: 아유미(AyuMi)

문자 디자인

은행나무

Sandoll 고딕NeoRound Bd

방과 후

SUITE Regular

이롭게 바탕체 OTF Medium

그라데이션

2가지 색	3가지 색	5가지 색

디자인 예시

2가지 색

 자연스러운

 강렬한

3가지 색

 깔끔한

 자연스러운

4가지 색

 활기찬

5가지 색

 경쾌한

가을을 테마로 한 축제 포스터

가을 하면 단풍이 떠오르죠. 단풍 사진에서 추출한 색은 가을 느낌을 낼 때 활용할 수 있습니다.
여기서는 '가을의 미각'을 주제로 한 포스터 디자인 예시를 소개합니다.

\ Natural color /

#efc11e #ea6f45 #f3da99 #b67f1c

포인트
1

색으로 연출한 가을 분위기

가을 색 하면 단풍의 노란색이나 빨간색, 갈색, 주황색 등이 떠오릅니다. '가을 미식회'를 기념해 단풍의 색으로 전체를 아우르는 디자인을 만들었습니다. 진한 노란색 영역을 넓게 사용하면 밝은 인상과 함께 즐거움이 더욱 잘 전달됩니다.

Before

After

포인트
2

제목 주변은 안정감 있게

제목 주변을 테마와 관련된 장식으로 둘러싸면 단번에 세련된 느낌을 연출할 수 있습니다. 이때 글꼴을 조금 특이한 종류로 사용하면 즐거운 인상을 줍니다.

SD 단편선돋움 Rg, Hey Eloise

ONE 모바일POP OTF

짙은 녹색 × 밝은 노란색

짙은 녹색을 배경으로 하고 문자를 밝은 노란색으로 하면 색이 서로 돋보일 뿐만 아니라 가독성도 좋아집니다. 주제와 관련된 장식이나 사진으로 전체를 한 바퀴 둘러싸고, 가운데 문자 정보를 집중시키는 레이아웃은 문자량이 적은 디자인을 할 때 추천합니다.

\ Natural color /

#717e56 #ffee7d #c0c78f ➡ P.166

밝고 채도가 낮은 색
조합하기

색다르게 연출하고 싶어서 밝은 톤, 낮은 채도로 색을 조합했습니다. 배경을 하얗게 처리해 문자를 돋보이게 하면서도 화려하게 꾸미고 싶을 때는 장식으로 색을 입힙니다. 이렇게 하면 전체 균형도 잘 맞고 문자도 잘 보이도록 디자인할 수 있습니다.

\ Natural color /

#e3ad32 #dcd167 #aec1b0 ➡ P.144

Sandoll 고고라운드 Light

단풍잎에 뻗은 손

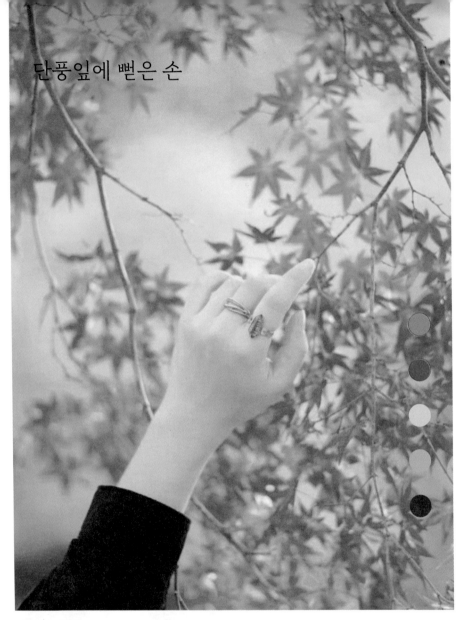

#d9a085	#c8655a	#dfe2dd	#e2c7a7	#334b56
C 016	C 022	C 015	C 013	C 084
M 044	M 071	M 009	M 024	M 068
Y 044	Y 059	Y 013	Y 035	Y 058
K 000	K 000	K 000	K 000	K 020
R 217	R 200	R 223	R 226	R 051
G 160	G 101	G 226	G 199	G 075
B 133	B 090	B 221	B 167	B 086

가을은 단풍의 계절. 붉게 물든 단풍잎과 가까이 뻗은 손의 대비가 아름답습니다. 곧 떨어져 버릴 단풍잎에서 세월의 무상함보다 색의 강렬함, 형태의 귀여움이 더 강하게 느껴지니 이상하네요.

빨간색, 회색, 베이지, 네이비는 사랑스럽고 귀여운 인상을 남기고 싶을 때 추천합니다.

사진: 아야페(ayappe)

문자 디자인

SD 격동명조2 Lt Cd

야름다운 경치

Sandoll 격동명조

Medusa

그라데이션

2가지 색

3가지 색

5가지 색

디자인 예시

2가지 색

발랄한

편안한

3가지 색

강렬한

발랄한

4가지 색

경쾌한

5가지 색

자연스러운

205

\ Chic color /

#334b56 #dfe2dd

회사 소개 자료를 세련되게 디자인하고 싶다면 사용하는 색의 수를
줄여서 정리하는 것을 추천합니다.
세련된 분위기를 연출하고 싶다면 채도가 낮은 색을 사용해 보세요.

Futura PT Heavy, Sandoll 다솔 Medium

포인트
1
세련되게 배색하기

네이비와 옅은 회색은 깔끔함을 연출하고 싶을 때 추
천합니다. 제목을 가독성 좋은 글꼴과 네이비로 바꾸
고 옅은 회색 배경 위에 얹어 멋스러움도 동시에 표현
했습니다.

포인트
2
도형과 사진을 겹쳐서 깊이감 더하기

사진 위에 도형과 문자를 겹쳐 놓는 레이아웃은 깊이
감을 주면서 사진과 문자 모두 크게 배치할 수 있습니
다. 여기에서는 사진과 문자를 사각형으로 배치해 통
일감을 주었습니다. 또한 영어 문자를 대각선으로 배
치하면 전체 균형을 잡기도 쉽습니다.

\ Casual color /

#c8655a　#e2c7a7

배경 & 색 변형

사진을 흑백으로 만들어 색상 수 줄이기

사진을 흑백으로 변환하고 색상 수를 과감히 줄여서 세련된 인상을 연출했습니다. 배경의 색을 분할하면 단조로워 보이지 않습니다. 여기에서도 사진의 사각형과 배경의 빨간색 사각형을 의식하며 디자인을 정리했습니다.

배경 & 색 변형

빨간색 × 원형으로 친근하게

흰색을 바탕으로 한 상태에서 네이비 문자로 전체 색감을 살리고 밝은 빨간색을 부분적으로 사용했습니다. 원 모양의 빨간색은 디자인 포인트로 시선을 사로잡는 역할을 합니다. 여기서는 사진과 도형을 원 모양으로 통일해 사각형을 사용할 때보다 조금 더 친근한 인상을 연출합니다.

\ Casual color /

#334b56　#d9a085

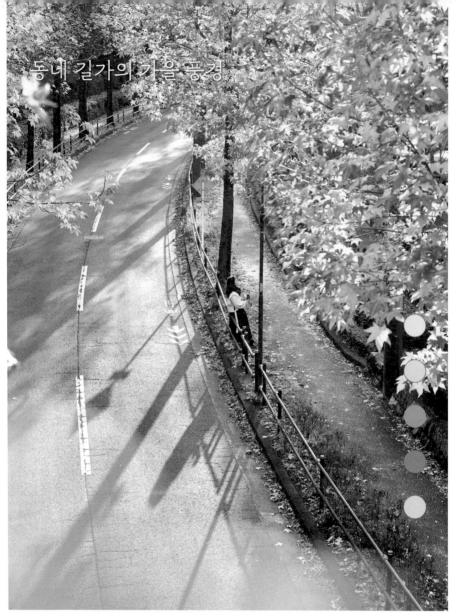
동네 길가의 가을 풍경

#f8f3c4	#d2e7be	#f4aa9a	#669fab	#c1e4e9
C 004	C 022	C 000	C 063	C 028
M 003	M 000	M 043	M 025	M 000
Y 030	Y 033	Y 033	Y 030	Y 010
K 000	K 000	K 000	K 000	K 000
R 248	R 210	R 244	R 102	R 193
G 243	G 231	G 170	G 159	G 228
B 196	B 190	B 154	B 171	B 233

매일 지나는 길의 나뭇잎이 초록색에서 노란색, 빨간색으로 변해 가는 계절입니다. 분주했던 여름이 끝나면 나뭇잎의 색은 그라데이션처럼 점차 짙어집니다. 밝은 노란색이나 분홍색, 연두색, 하늘색은 디자인을 밝게 해서 사랑스러운 인상을 주고 싶을 때 딱 맞는 배색입니다.

사진: 모나밍(もなみん)

문자 디자인

Sandoll 격동명조

Sandoll 격동명조

AB-koki Regular

그라데이션

2가지 색

3가지 색

5가지 색

디자인 예시

2가지 색

3가지 색

4가지 색

시원한

활기찬

발랄한

5가지 색

경쾌한

우아한

경쾌한

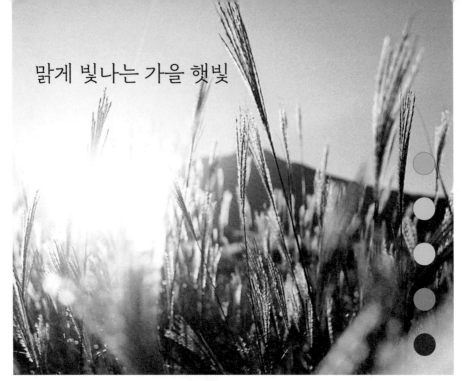

맑게 빛나는 가을 햇빛

#a7becc	#e8d4c7	#e9d9af	#c29650	#4c4a2a
C 039	C 010	C 011	C 028	C 071
M 018	M 019	M 015	M 044	M 064
Y 016	Y 020	Y 035	Y 074	Y 093
K 000	K 000	K 000	K 000	K 033
R 167	R 232	R 233	R 194	R 076
G 190	G 212	G 217	G 150	G 074
B 204	B 199	B 175	B 080	B 042

맑은 가을 날씨와 억새가 상쾌한 기분을 느끼게 합니다. 억새는 갈색, 연노란색 외에도 햇빛을 받아 약간 분홍빛을 띤 것처럼 보이고, 빛이 닿는 각도에 따라 색과 풍경이 달라지는 듯합니다. 짙은 파란색이나 노란색, 분홍색 등은 우아한 인상을 남기고 싶을 때나 자연스러운 느낌을 주고 싶을 때 추천합니다.

사진: 모나밍(もなみん)

문자 디자인	그라데이션	디자인 예시

Sandoll 청류

우아한

2029 09/23

발랄한

LTC Bodoni 175

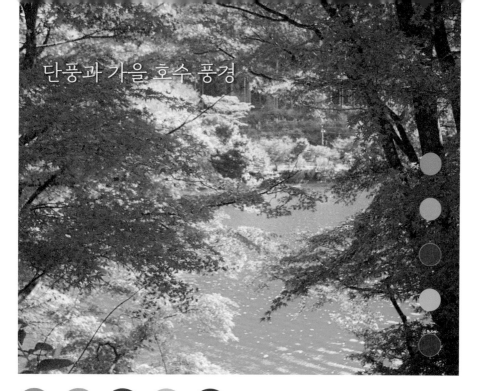

단풍과 가을 호수 풍경

#dda17c	#cebb63	#3a5961	#7ec9bb	#4f5126
C 014	C 024	C 082	C 052	C 071
M 044	M 025	M 062	M 000	M 060
Y 050	Y 068	Y 056	Y 032	Y 100
K 000	K 000	K 012	K 000	K 028
R 221	R 206	R 058	R 126	R 079
G 161	G 187	G 089	G 201	G 081
B 124	B 099	B 097	B 187	B 038

단풍이 들어 옷을 갈아입는 단풍나무와 호수의 하늘 색이 어울려 아름다워 보입니다. 매년 볼 수 있는 단풍이지만 잎의 색이나 모양, 물의 색은 하루도 같지 않을 것입니다. 숲속에서 추출한 네이비와 단풍잎에서 추출한 밝은 주황색, 노란색처럼 어두운 색과 밝은 색의 조합은 서로 돋보이게 합니다.

사진: 아야페(ayappe)

문자 디자인	그라데이션	디자인 예시

Sandoll 정체 630

우아한

Sandoll 고고Round Rg

편안한

가을은 독서의 계절

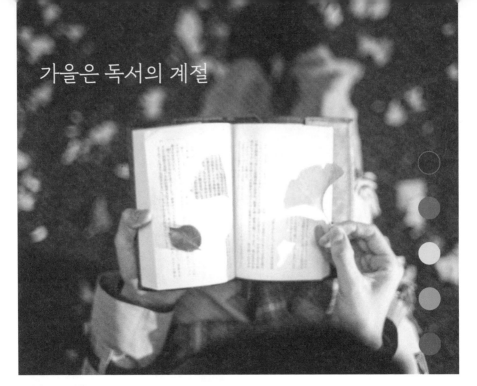

#596439	#7b917a	#f3ef80	#f2b977	#918055
C 070	C 058	C 008	C 004	C 051
M 054	M 036	M 000	M 034	M 049
Y 090	Y 055	Y 060	Y 055	Y 072
K 015	K 000	K 000	K 000	K 001
R 089	R 123	R 243	R 242	R 145
G 100	G 145	G 239	G 185	G 128
B 057	B 122	B 128	B 119	B 085

아름다운 꽃이나 잎으로 책갈피를 만들어 본 적 있나요? 부채처럼 생긴 황금빛 은행잎으로 만든 책갈피는 독서의 계절인 가을 이미지와 잘 어울립니다.
짙은 초록색, 짙은 파란색, 노란색, 주황색, 갈색 등은 깔끔한 느낌을 주고 싶을 때 추천합니다.

사진: 모나밍(もなみん)

문자 디자인	그라데이션	디자인 예시

Sandoll
고딕NeoRound Bd

고풍스러운

Book Cafe

Maxular

깔끔한

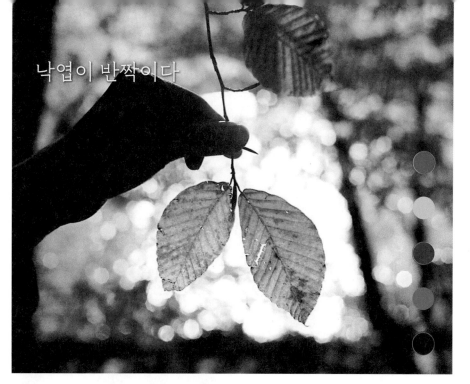

낙엽이 반짝이다

#5b7b74	#f0dfb9	#465d60	#a68366	#212f39
C 071	C 007	C 078	C 042	C 088
M 046	M 014	M 060	M 051	M 078
Y 055	Y 031	Y 058	Y 060	Y 066
K 000	K 000	K 011	K 000	K 043
R 091	R 240	R 070	R 166	R 033
G 123	G 223	G 093	G 131	G 047
B 116	B 185	B 096	B 102	B 057

햇빛을 향해 낙엽을 들고 자세히 보면 그동안 무심코 지나쳤던 것을 새삼 발견할 수 있습니다. 땅에 떨어져 있을 때는 미처 깨닫지 못했던 색과 모양이 눈에 들어옵니다.

네이비, 베이지, 갈색, 검은색 등은 차분한 느낌을 주므로 클래식한 분위기를 나타낼 때 추천합니다.

사진: 모나밍(もなみん)

문자 디자인

낙엽

Sandoll 신문제비
Medium

PIANO
CONCERT
2025

Copperplate

그라데이션

디자인 예시

고전적인

music fair

우아한

해 질 녘 황홀한 설경

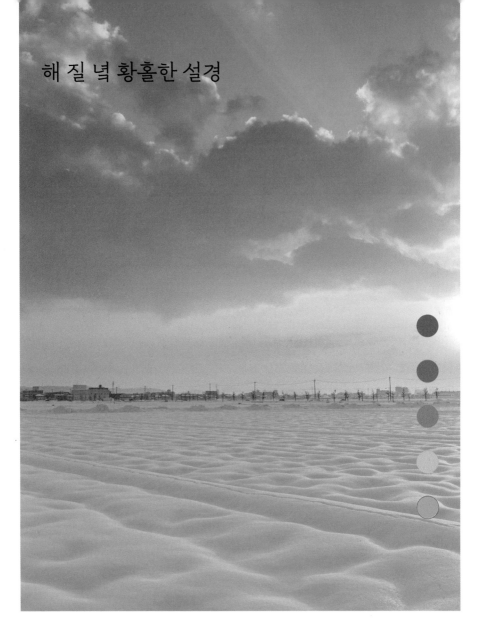

#1479b7	#7981b3	#b79bab	#f9d2b4	#afbcda
C 082	C 059	C 033	C 001	C 035
M 044	M 047	M 042	M 024	M 022
Y 007	Y 010	Y 022	Y 029	Y 004
K 000	K 000	K 000	K 000	K 000
R 020	R 121	R 183	R 249	R 175
G 121	G 129	G 155	G 210	G 188
B 183	B 179	B 171	B 180	B 218

세상은 눈이 내리면 전혀 다른 모습으로 바뀝니다. 푸르던 하늘은 점차 보라색, 자주색, 주황색으로 변하고, 눈 쌓인 대지는 푸른 하늘을 반사하듯 온통 하늘색으로 물들어 환상의 세계를 만들어 냅니다. 이러한 색 조합은 겨울을 느끼게 하면서도 우아한 인상을 주는 이미지를 만들 때 추천합니다.

사진: 아키네 코코(Akine Coco)

문자 디자인

Sandoll 고고Round Th

원스토어 모바일POP Regular

Garamond Premier Pro
DNP 秀英にじみ初号明朝 Std

그라데이션

2가지 색

3가지 색

5가지 색

디자인 예시

2가지 색

안정적인

발랄한

3가지 색

사랑스러운

우아한

4가지 색

우아한

5가지 색

세련된

33 프레젠테이션 자료의 차례 디자인

\ Elegant color /

#b79bab #f9d2b4

회사 소개 프레젠테이션 자료에는 대부분 차례 페이지가 있습니다. 문자의 가독성이 중요하다면 배경은 너무 강하지 않은 옅은 색감을 선택해 보세요.

contents

01 기업 소개 ——— 인사말
——— 기본 정보
——— 경영 이념

02 사업 내용 ——— 상품 소개
——— 당사의 강점

03 업계 안내 ——— 업계의 과제
——— 업계의 미래

04 마치며

Sandoll 다솔 Medium, きざはし金陵 StdN

포인트
1

보라색 × 주황색 배경

따뜻한 계열의 2가지 색을 배경으로 사용해 따뜻함과 품격을 겸비한 디자인입니다. 배경은 2가지 색상을 분할해서 사용하기만 해도 여백이 신경 쓰이지 않는 레이아웃을 만들 수 있습니다.

포인트
2

고급스러운 레이아웃 & 글꼴

영어나 숫자는 명조체 계열의 글꼴을 사용하면 멋스러울 뿐만 아니라 고급스러움도 연출할 수 있습니다. 제목인 'contents'라는 문자와 차례의 내용을 페이지 오른쪽 상단과 왼쪽 하단의 대각선으로 배치하면 디자인 요소가 한쪽에 치우치지 않고 전체적으로 균형 잡힌 레이아웃으로 완성할 수 있습니다.

\ Elegant color /

#afbcda #7981b3 #f9d2b4

배치 & 색 변형

2가지 파란색으로 깊이감을 더하다

배경에 2가지 파란색을 사용하고, 그 위에 문자를 배치하면 깊이감 있게 디자인할 수 있습니다. 본문과 내용은 진한 파란색 위에 주황색 문자로 올려 명도차를 이용해 조합하여 읽기 쉽게 만듭니다. 이 방법은 개성을 살리고 싶을 때 추천합니다.

contents

DIN Alternate Bold

배치 & 색 변형

파란색으로 지적인 느낌을

파란색 계열은 지적이고 성실한 인상을 줍니다. 색상 수를 늘리고 싶을 때 이번처럼 같은 계열의 색을 사용하면 보기 편한 레이아웃이 됩니다. 만약 한 가지 색으로 정리하고 싶다면 진한 파란색만 써도 충분합니다.

contents

DIN Alternate Bold

\ Cool color /

#1479b7 #7981b3 #afbcda

contents

01	**기업 소개**	인사말 · 기본 정보 · 경영 이념
02	**사업 내용**	상품 소개 · 당사의 강점
03	**사업 내용**	업계의 과제 · 업계의 미래
04	**마치며**	

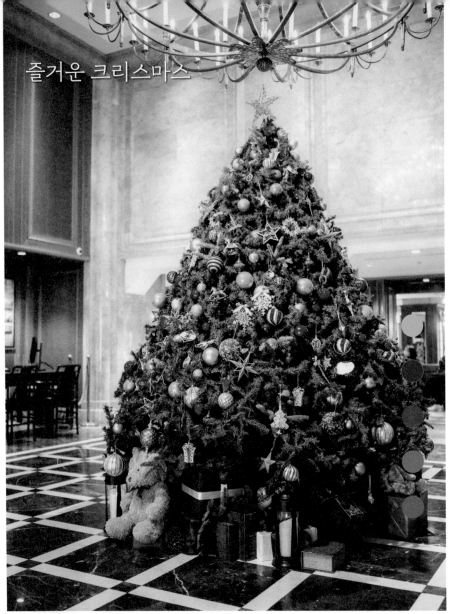

즐거운 크리스마스

#f5d421	#035144	#e51521	#6f88b8	#b07e28
C 005	C 091	C 001	C 062	C 037
M 016	M 058	M 098	M 042	M 055
Y 088	Y 076	Y 090	Y 010	Y 095
K 000	K 025	K 000	K 000	K 000
R 245	R 003	R 229	R 111	R 176
G 212	G 081	G 021	G 136	G 126
B 033	B 068	B 033	B 184	B 040

크리스마스 트리 아래에 선물이 가득 쌓여 있습니다. 트리의 노란색, 초록색, 빨간색, 파란색, 황토색 등도 초록색과 빨간색을 바탕으로 조합하면 크리스마스의 즐거움을 표현할 수 있습니다. 초록색과 빨간색은 어떤 디자인에서든 크리스마스 분위기를 연출할 수 있는 배색입니다.

사진: 루이(るい)

문자 디자인

메 리
크 리 스 마 스
Merry Christmas

Sandoll 개화 Regular
Adobe Handwriting

장갑과
머플러

Sandoll 고딕NeoRound Rg

holy night.

Miss Fitzpatrick

그라데이션

2가지 색

3가지 색

5가지 색

디자인 예시

2가지 색

편안한

안정적인

3가지 색

강렬한

깔끔한

4가지 색

경쾌한

5가지 색

강렬한

크리스마스를 대표하는 녹색과 빨간색은 색상환에서 거의 반대되는 위치에 있습니다. 색조 차이가 120~150°일 때의 색을 '대조색'이라고 합니다. 색상환에서 반대편에 위치한 색을 조합하면 서로 돋보이게 하지만, 각각 개성이 강해서 자칫 어울리지 않을 수도 있으므로 주의해야 합니다. 두 색 사이에 흰색 등 옅은 색감을 두고 레이아웃을 구성하면 서로 돋보이게 하면서도 세련된 느낌으로 디자인을 완성할 수 있습니다.

Before → After

Sandoll 고딕 Medium

\ Christmas color /

#035144 #e51521

포인트 **1**

크리스마스 컬러로 즐겁게!

디자인에는 녹색과 빨간색 계열만 사용했습니다. 사진의 색감이 화려해서 이 2가지 색만으로도 충분히 즐거운 인상을 줄 수 있습니다. 문자는 읽기 쉽게 녹색을 사용하고, 테두리 선과 도트, 눈 결정체 일러스트는 빨간색으로 구분했습니다. 그런데 장식으로 사용한 눈 결정체는 가는 빨간 선 사이사이에 흰 여백이 있어서 같은 단색인 도트와 다른 색을 사용한 것처럼 보입니다.

AB-suzume Regular

포인트 **2**

사진에 움직임을 주어 재미있게

컬러풀한 케이크 사진의 크기에 변화를 주거나 위치를 지그재그로 배치하는 등 움직임을 주어 생동감 있게 표현했습니다.

노란색을 추가해 느낌 있게

장식으로 노란색 별을 뿌려 크리스마스 느
낌이 더 잘 드러나도록 했습니다. 빨간색 제
목을 가운데에 크게 배치하여 사진에 뒤지
지 않을 정도로 강한 인상을 줍니다.

Hey Eloise

\ Dynamic color /

#e51521 #035144 #f5d421

짙은 녹색 × 황토색으로 고급스럽게

짙은 녹색과 황토색의 조합은 고급스러움과 차분함을
표현하고 싶을 때 딱입니다. 황토색은 전체 배경에 사
용하지 말고 부분적으로 쓰는 것이 좋습니다. 여기 디
자인에서는 빨간색을 사용하지 않았는데, 사진 속 케
이크의 빨간색만으로도 크리스마스 분위기를 제대로
낼 수 있습니다.
고급스러운 느낌을 주기 위해 기본적으로 명조체를
사용하고, 제목만 개성 넘치는 귀여운 글꼴로 바꾸면
딱딱하지 않으면서 깔끔한 느낌으로 디자인을 정리할
수 있습니다.

\ Gorgeous color /

#035144 #b07e28

A P -OTF さくらぎ蛍雪 Std M
Sandoll 명조 Bold, Medium

제5장 아름다운 사계절에서 아이디어를 얻다

흰 눈으로 뒤덮인
삼나무 세상

#afd9e5	#e7f5fc	#98b6bd	#fff8e7	#46616c
C 035	C 012	C 045	C 000	C 078
M 003	M 000	M 020	M 004	M 060
Y 010	Y 001	Y 023	Y 012	Y 052
K 000	K 000	K 000	K 000	K 006
R 175	R 231	R 152	R 255	R 070
G 217	G 245	G 182	G 248	G 097
B 229	B 252	B 189	B 231	B 108

하룻밤 사이에 온통 하얀 세상이 되었습니다. 눈으로 화장한 듯 삼나무 숲이 새하얗게 물들었습니다.
눈이 만든 하얀 세상에도 다양한 색이 숨어 있습니다. 하늘의 푸른색과 숲에 비친 햇빛의 옅은 노란색, 짙은 하늘색, 네이비색 등은 눈이나 물을 연상시키므로 조합하면 차가운 인상을 주는 배색이 됩니다.

사진: 아유미(AyuMi)

문자 디자인

서울남산체L

Sandoll 격동명조

Broadacre

그라데이션

2가지 색	3가지 색	5가지 색

디자인 예시

2가지 색	3가지 색	4가지 색

편안한

시원한

깔끔한

5가지 색

안정적인

깔끔한

경쾌한

꼬마 눈사람

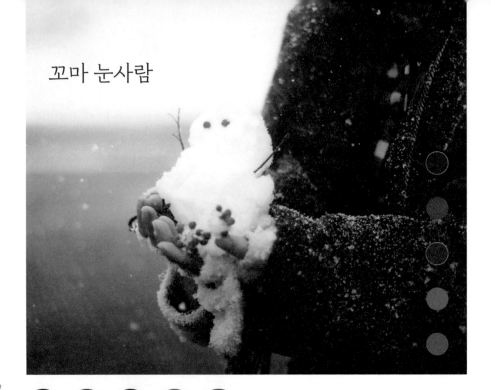

#4c292b	#b03244	#343d42	#bb7177	#576c77
C 065	C 035	C 082	C 030	C 073
M 083	M 093	M 071	M 064	M 056
Y 074	Y 069	Y 066	Y 043	Y 048
K 046	K 001	K 034	K 000	K 002
R 076	R 176	R 052	R 187	R 087
G 041	G 050	G 061	G 113	G 108
B 043	B 068	B 066	B 119	B 119

추운 겨울 빨개진 작은 손과 흰 꼬마 눈사람, 빨간 열매의 색이 대비를 이루어 아름답습니다.

적갈색, 빨간색, 연한 빨간색은 모두 빨간색을 바탕으로 하므로 친숙하고 사용하기 편한 배색입니다. 거기에 검정이나 네이비 등 서로 다른 계열의 색을 조합하면 포인트 역할을 합니다.

사진: 이와쿠라 시오리(岩倉しおり)

문자 디자인	그라데이션	디자인 예시

눈사람

Sandoll 둥굴림
Regular

활기찬

복주머니

Sandoll 설레임
Medium

발랄한

초승달과 고요한 밤하늘

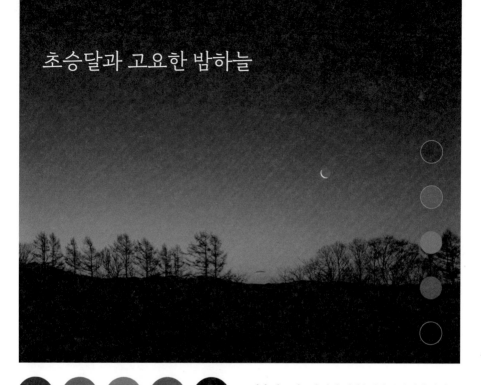

#1b3f57	#4b788e	#a19471	#966841	#050407
C 093	C 075	C 044	C 047	C 093
M 077	M 047	M 041	M 063	M 087
Y 053	Y 036	Y 058	Y 081	Y 085
K 020	K 000	K 000	K 005	K 076
R 027	R 075	R 161	R 150	R 005
G 063	G 120	G 148	G 104	G 004
B 087	B 142	B 113	B 065	B 007

해가 지고 어느덧 밤이 되었습니다. 초승달이 밤의 고요함을 한층 돋보이게 해줍니다.

이 시간대의 하늘은 갈색에서 파란색, 짙은 파란색으로 그라데이션한 것처럼 변해 갑니다. 어두운 색을 조합하면 무게감과 고급스러움을 표현할 수 있습니다.

사진: 이와쿠라 시오리(岩倉しおり)

문자 디자인	그라데이션	디자인 예시

Sandoll 고고라운드
Regular

편안한

여기어때 잘난체 고딕

진지한

겨울밤 빛의 축제

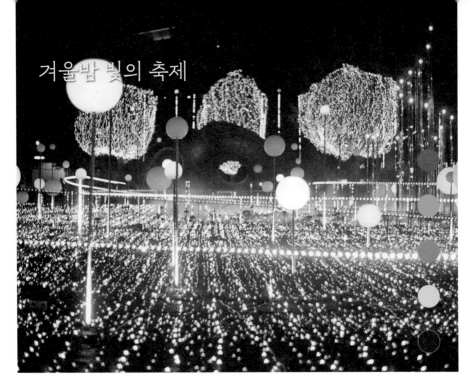

#907b28	#89c0cb	#d6a89e	#c0e5f8	#203f49
C 051	C 049	C 018	C 028	C 089
M 051	M 011	M 040	M 000	M 071
Y 100	Y 019	Y 032	Y 001	Y 062
K 002	K 000	K 000	K 000	K 030
R 144	R 137	R 214	R 192	R 032
G 123	G 192	G 168	G 229	G 063
B 040	B 203	B 158	B 248	B 073

입김으로 손을 녹이면서라도 보러 가고 싶어지는 일루미네이션은 추운 겨울날의 맑은 공기와 함께 더욱 빛을 발합니다. 캄캄한 밤하늘에 하늘색, 분홍색, 금색의 빛이 찬란하게 빛나는 모습은 디자인에도 응용할 수 있습니다. 황토색은 디자인에 부분적으로 사용하면 고급스러운 느낌을 줄 수 있습니다.

사진: 아야페(ayappe)

문자 디자인	그라데이션	디자인 예시

일루미네이션

Sandoll
고딕NeoRound Lt

깔끔한

하이트
크리스마스

여기어때 잘난체

경쾌한

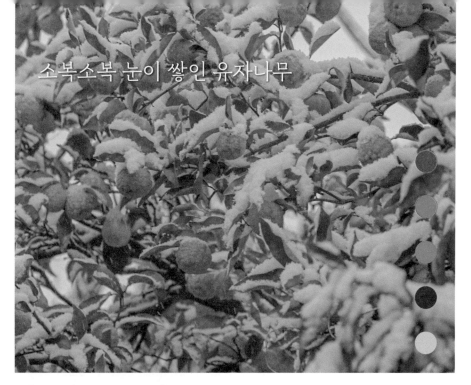

소복소복 눈이 쌓인 유자나무

#b56b1e	#92a324	#f29342	#43532d	#d6d8dc
C 034	C 050	C 000	C 076	C 019
M 066	M 025	M 053	M 058	M 013
Y 100	Y 100	Y 076	Y 095	Y 011
K 000	K 001	K 000	K 027	K 000
R 181	R 146	R 242	R 067	R 214
G 107	G 163	G 147	G 083	G 216
B 030	B 036	B 066	B 045	B 220

따뜻하고 향긋한 유자차가 생각나는 추운 겨울입니다. 창밖 유자나무에는 눈이 쌓여 잘 익은 주황색 열매가 금방이라도 떨어질 것 같습니다.
유자나무의 주황색, 갈색, 연두색과 눈의 회색은 경쾌한 느낌을 표현하고 싶을 때 추천합니다.

사진: 루이(るい)

문자 디자인

배달의민족 도현 OTF

새해 복
많이 받으세요

Sandoll 오동통
Basic

그라데이션

디자인 예시

경쾌한

자연스러운

프레젠테이션 자료 디자인의 7가지 포인트

우리는 정보나 아이디어를 다른 사람에게 전달하고 제안할 때 '프레젠테이션 자료'를 작성합니다. 그러므로 프레젠테이션 자료를 목적과 대상에 맞게 그림, 표 등의 시각 자료를 이용해 디자인하는 것이 무엇보다 중요합니다. 아무리 좋은 내용이라도 '잘 전달되지 않는다', '이해하기 힘들다' 라는 느낌을 주지 않으려면 디자인에서 어떻게 해야 할까요? 알아 두면 좋은 프레젠테이션 자료 디자인의 포인트를 소개합니다.

여백의 미를 살리자

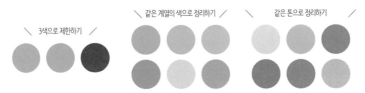

문장 주변과 행 사이에 여백을 주는 것만으로도 가독성이 크게 향상됩니다.

공간이 부족하면 '정보가 너무 많다' 고 느끼지 않도록 문장을 간결하게 정리하거나 페이지를 나누는 방법을 고려해 보세요.

색을 너무 많이 사용하지 말자

＼ 같은 계열의 색으로 정리하기 ／ ＼ 같은 톤으로 정리하기 ／

＼ 3색으로 제한하기 ／

색이 다양하면 마무리 작업이 어려워질 뿐만 아니라 시점이 분산되어 버립니다.

기본으로 사용할 색상 수를 줄이되, 많이 사용하고 싶을 때는 같은 계열 또는 같은 톤으로 정리하면 좋습니다.

명도 차를 이용하자

시각 자료인 그래프 등에 문자를 배치할 때는 읽기 쉽도록 명도 차를 크게 하는 것이 좋습니다.

그림자는 적당히 넣자

너무 짙은 그림자는 전달할 내용보다 눈에 띄어 디자인이 부자연스러워지는 원인이 됩니다.

그림자는 은은하게 사용합시다.

글꼴은 고딕체를 쓰자

고딕체　명조체

명조체는 글자에 가는 부분과 굵은 부분이 있습니다. 자료를 모니터나 스크린에 투사하여 청중 앞에서 설명해야 하는 프레젠테이션에서는 멀리에서도 잘 보이는 고딕체를 추천합니다.

긴 글은 양쪽 정렬로 바꾸자

＼가운데 정렬／

무엇이든 열심히 한 뒤에는
스스로 자신에게 작은 보상을 해줍시다.
귀여운 디저트, 몽블랑은 어때요?
옷의 네이비와 하늘색, 몽블랑의 크림색,
손톱의 연한 보라색, 접시 그림자의 갈색 배합이
편안한 분위기를 자아냅니다.
보라색과 파란색은 궁합이 좋으며,
갈색은 어떤 색과도 잘 어울리는 만능 색상입니다.

＼양쪽 정렬／

무엇이든 열심히 한 뒤에는 스스로 자신에게 작은 보상을 해줍시다.
귀여운 디저트, 몽블랑은 어때요? 옷의 네이비와 하늘색, 몽블랑의 크림색, 손톱의 연한 보라색, 접시 그림자의 갈색 배합이 편안한 분위기를 자아냅니다. 보라색과 파란색은 궁합이 좋으며, 갈색은 어떤 색과도 잘 어울리는 만능 색상입니다.

설명문처럼 문장이 길 때 '가운데 정렬'로 정렬하면 가독성이 떨어집니다.
긴 문장은 '양쪽 정렬'로 설정하세요.

도형은 납작하지 않게 넣자

말풍선 등의 도형을 확대·축소하다 보면 어느새 틀어지는 경우가 있습니다.
도형의 모양이 틀어지면 어색하고 좋은 인상을 주기 어려우므로 항상 신경 써서 사용합시다.

이 책의 2장~5장에서 소개한 사진에서 추출한 색의 색상 코드와 본문 쪽수를 7개 색상 계열별로 정리했습니다. 원하는 색이나 사진을 찾고 싶을 때 활용하세요.

※ 색상 코드는 숫자, 알파벳 순으로 나열되어 있습니다. 쪽수가 여러 개일 때 맨 앞은 대표 사진을 소개하는 페이지입니다.

빨간색·분홍색 계열

색상 코드	쪽수
#b03244	224
#b34144	198,105,193
#ba5953	164
#bb7177	224
#bc381d	192
#bd6174	170,109
#c04039	178,135,155
#c19792	170,109,172
#c46f71	140,142
#c5667e	181
#c8655a	204,207
#c88e95	188,190
#ce9c8f	184,186
#d3bac2	042,044,167,173
#d6a89e	226,065,135
#db565a	197
#dda17c	211
#e19b9e	066,068,147
#e51521	218,220,221
#e5c3bb	170,109,172
#e7aeb2	181
#e7c9d4	102,104,167
#e7ccc9	115
#e7d6d7	181,168
#e8988f	071
#e8d4c7	210
#e8d4da	192
#e97f5e	198,193
#ea5357	198,193
#eb5e58	115
#eba1bc	164
#ebcfd3	140,142
#ec9490	115
#edd0dd	161
#edd8cf	196,187
#eec2da	152,154
#efcce1	132,134,143,167
#f09950	110,112,113
#f0aa8f	062,064
#f2b977	212
#f3a59e	178,135,155
#f3a694	183,173
#f4aa9a	208,083,167
#f6c2ca	170,109,172
#f7c8ce	183,173
#f8cab5	114,168
#f9d2b4	214,216,217
#f9d2ca	042,044,173
#f9d9d1	077,083,168
#fad6da	164
#fbdacb	071,168
#fbdee2	034,037

갈색 계열		
#918055		212
#966841		225
#35221b		110,112,113
#4c292b		224
#5b252e		198,105
#795c2f		092,094,095
#9e5a24		106,108
#a68366		213
#ac897c		075
#ae8b75		096,053,098
#b07e28		218,223
#b2a017		200
#b36c1f		110,112,113,168
#b4a67d		084,086,087,143
#b56b1e		227
#b67f1c		200,099,202
#c0994e		092,094,095
#c29650		210,167
#c4995b		096,098
#c55a45		156,045,158,159
#c58a1e		100
#c7966b		170,109,172
#c89169		118,127
#ce5b16		116,167
#d2863b		042,044
#d76e47		178,135
#d9a085		204,207
#daaa8e		110,112,113,168
#dcc1b0		096,053,098
#e2c7a7		204,207

#e6c8a9		156,045,158
#e8c223		136,138
#ef887f		034,036,037,168
#f9dabf		042,044,173

노란색 계열		
#836a55		076,069
#cebb63		211
#d2c06a		118,127,168
#d4c3a0		101,109
#d5af7a		076,069
#ded29a		117
#e0bd6b		117
#e2c7a1		188,190
#e2d5ba		180,167
#e3ad32		144,146,168,203
#e48d31		184,186
#e4dea7		116,168
#e7d678		072
#e9d9af		210
#ea6f45		200,202
#ebdfbe		118,127
#edd841		152,154
#ee9a13		174,176
#eebe4f		178,135,155
#eee0a5		140,142
#efc11e		200,099,202
#f0dfb9		213
#f0ebe5		088,090,091
#f29342		227
#f2bd4b		148,150,151
#f2e034		092,094,095

#f3da99		200,099,167,168,202
#f3ef80		212
#f4e954		164
#f5a33b		160
#f5b041		042,173
#f5d421		218,223
#f6b26b		152,139
#f6ec4f		124,126
#f8e098		071
#f8f3c4		208,083
#facda5		034,037
#faee86		160
#fbeab6		100,167,168
#fccc4a		062,064
#fce893		136,167,168
#fdd000		166
#fdd108		197
#fef3df		034,036,037
#ffe55f		192,177
#ffee7d		166,203
#fff33f		183,173
#fff8e7		222

녹색 계열

#035144		218,220,221
#074755		080,082
#266869		046,048,187
#596439		212
#719560		072
#738660		117
#338e39		070
#003e49		119,155

#717e56		166,203
#003f54		096,053,098,167
#00666b		102,139
#00ac97		084,086,143
#01556f		114
#0a7954		174,176
#10959f		106,108
#123c2d		084,087,143
#1a592f		046,048
#1b3f57		225,053
#1b432f		070
#1c97aa		162
#203f49		226
#266a57		106,108
#2b6d7b		199,127
#2f626a		182,099
#307d7c		165
#334b56		204,206,207
#357b83		197
#3a5961		211
#3a6d72		096,053,098,168
#43532d		227
#465d60		213
#46616c		222
#4b8858		156,159
#4c4a2a		210
#4f5126		211
#4f5d4a		100
#51a1a1		195,105,177
#586f5d		070
#58827e		118
#5b7b74		213

#5c7654		076
#669fab		208,083
#68ac2f		038,040,041
#699a5d		195,105,177
#6a929e		194
#708a64		054,056,057
#70b72c		072
#719a53		046,048,187
#75b2b5		092,094,095
#789fa1		074,045
#7b917a		212
#7c9880		076
#7d8c5c		161
#7dc5d5		119
#7ec9bb		211
#80902b		160
#827c58		140
#897e3f		184,186
#8db297		182,099
#907b28		226,065,135
#90a250		197
#91a99d		100
#92a324		227
#949a72		074,045
#95cccf		192
#979f9c		120
#98b6bd		222,167
#9cadaf		180
#9cb2af		088,091
#9f977f		182,099
#9fb984		121
#a19471		225,053

#a2d7db		080,082
#a49771		118,127
#a5c9c3		073,049,168
#a9bc7a		148,150,151
#aaa782		106,108
#aacf52		183
#aec1b0		144,146,203
#afd9e5		222
#b3b72f		181
#b4d156		152,139
#b6a784		180
#b7cb8b		182,099
#b9d889		124,126
#bcba7f		054,056,057,147,168
#bccda2		196,187
#bec263		164
#bfdbac		163
#c0c78f		166,203
#c1d21f		070
#c3d8bf		106,108
#c6c453		136
#c7b871		116
#c9d57e		070
#c9dce0		162
#d1dfce		195,105,177
#d2e7be		208,167
#d3d8c4		066,068
#d8e2bc		162
#dad980		076,069
#dae199		124,126
#dbdb9f		161
#dcd167		144,146,203

#e0eaec	088		#4b788e	225
#e2e7d9	117		#4d90c0	178,135
#e3eec8	080,082,168		#516b88	075
			#5478a1	075
			#538c98	080

#005293	174,176		#547ebf	162
#066285	062,064		#576c77	224
#076498	077,083		#5c6fa1	058,060,061
#327485	054,056,057,147		#5e84ac	196,187
#346480	188,190		#5eb7e8	160
#466180	121		#5f7387	120
#004a6d	110,112,113		#6295a0	148,150,151
#005c74	072		#65acc1	088,090,091
#033b7b	058,060,061		#6ac6db	136,138
#123d96	152,154		#6cbed8	140,142,167
#1479b7	214,217		#6e91a9	050,052,168
#1493c2	038,041,069		#6f88b8	218
#187fc4	192,177		#72a7be	188,190
#1d609a	199,127		#738fa6	101,109
#27668b	038,040,041,069,168		#75a9c6	073,049
#2b5558	074,045		#75bbd2	084,086,087,143
#2ba2dd	062,064		#77a6ce	174,176
#2c82a6	050,052		#7a89c3	132,134
#2d97aa	084,086,143		#81c7e8	075
#2e67a1	194		#82a3c2	163
#344e7c	073,049		#84bdd8	196,187
#3ea7d5	121		#85b1df	102
#3f9bbf	054,057,147		#85cee2	195,177
#44617a	101,109		#87b0cc	128,130
#4879a9	077		#89c0cb	226,065,135
#4a6c8f	184,186		#8aa4d3	148,150,151
#4b757f	156,158,159,167		#8bbcd1	120

#8bc5ec	062	#d6def0	163,168	
#93b3ca	038,040,069	#dbeff4	136	
#94b4dd	194	#e7f5fc	222	

#98b8e1	124,126,168	#5e4d7d	058,060,061,193
#98c2cb	195,105,177	#6b87b2	165
#99afbd	165	#7981b3	214,217
#99cfe3	163	#7c6d75	114
#9fbcd8	121	#877aa9	132,134,143
#9fd9f6	166	#8c94bc	077,083
#a0d8ef	088,090,091	#8e7195	102,104,139
#a3cdda	054,057,147	#948aa9	066,068,147,168
#a5c4e7	034,036,037,167	#9a888f	115
#a6b5ca	120	#9a8ec3	165
#a7becc	210	#a7b3db	162
#aacfe0	074	#ad3358	161
#addef8	183	#b6bbde	102,104
#afbcda	214,217	#b79bab	214,216
#afd3e0	197	#ba7481	058,061,193
#b1c6dd	163	#be82b6	132,134,143
#b5d1dd	194,168	#c19e9b	119
#b7c6d3	080,082	#c4b8c5	194
#b9e1f1	160	#c5a2b0	066,068,147
#bfd4d9	117	#c9b5d0	120
#bfd4e9	180	#ccbfcc	101,109
#c0e0f6	124,126	#cdb8d9	132,134,143
#c0e5f8	226,065,135	#d0b0bf	077,083,168
#c1d2dd	119,155	#d470a1	161
#c1e4e9	208,083	#dab6b2	128,130
#c6e7f5	181	#dc829d	071
#cbdae4	199,127	#e0daec	165
#cbe1e3	144,146		
#d5e9f7	071,168		

검은색 · 회색 계열

색상	값
#050407	225,053
#091f26	198,105,193
#0a3119	072
#0c1836	073
#0d131a	114
#111c3e	058,061,193
#212f39	213
#21404d	199,127
#25302c	046,048,187
#280e0e	199,127
#343d42	224
#3e535e	121
#3f5161	116
#41686e	128,130,167
#4d411d	046,048
#5a7476	128
#5c747e	073,049
#6f6a54	074
#7892a6	066,068,147
#7e7a79	174
#829baa	196,187
#8b899e	184,186
#9eb5b5	128
#a3a5b1	050,052
#b3ac9a	101,109
#b7bac9	114
#b8c0ba	156,045
#bdc0bd	116
#bfc2b1	100
#c2cdc1	182,099

색상	값
#d6d3e0	119,155
#d6d8dc	227
#d7cfc4	115
#dad0d5	050
#dddde2	075
#dfd6cd	144,146
#dfe2dd	204,206
#e2dde7	180
#e9e8ef	038,040,041,069
#eaeff4	188,190
#ecebe9	092
#f1edef	148,151
#f9f7f7	050,052,167

――――――――――――――――― 참고 문헌 ―――――――――――――――――

〈공동주택 지하주차장 안전 배색 가이드〉, KCC 컬러디자인센터

『신뢰·성실을 중요시하는 업종별 로고 디자인』 2021년, 파이 인터내셔널 편
(『信頼·誠実を大切にする 業種別ロゴのデザイン』2021年、パイ インタナショナル編、刊)

『무심코 클릭하고 싶어지는 배너 디자인 책』 2022년, 카토히카루 저, 임프레스 간행
(『思わずクリックしたくなる バナ デザインのきほん』2022年、カトウヒカル著、インプレス刊)

――――――――――――――――― 참고 사이트 ―――――――――――――――――

DIC 컬러디자인 주식회사
https://www.dic-color.com/

일반재단법인 일본색채연구소
https://www.jcri.jp/JCRI/

NPO법인 컬러유니버설디자인기구
https://cudo.jp/

무사시노 미술대학 조형파일(武蔵野美術大学 造形ファイル)
http://zokeifile.musabi.ac.jp/

마치며

이 책을 손에 쥐고 페이지를 넘겨 끝까지 읽어주신 여러분, 정말 감사합니다.

작년 여름, 책에 쓸 사진을 고르고, 색을 추출하고, 디자인 예제를 만들어 마침내 여러분에게 전달할 수 있었습니다.
어떤 콘셉트로 만들면 더 많은 사람들이 즐길 수 있을까, 세세한 부분까지 고민하고 결정에 이르기까지 항상 응원해 주시는 여러분의 목소리가 항상 곁에 있었습니다.

또한 이 책은 많은 사람들의 도움으로 완성될 수 있었습니다.

멋진 사진을 제공해 주신 아키네 코코(Akine Coco) 님, 아유미(Ayumi) 님, 아야페(ayappe) 님, 오야마다 미호(小山田美稲) 님, 모나밍(もなみん) 님, 루이(るい) 님, 이와쿠라 시오리(岩倉しおり) 님, 니시나 카츠스케(仁科勝介) 님, 편집자 렌본 씨, 그리고 책을 만드는 데 참여해 주신 모든 분께 진심으로 감사드립니다.

이 책을 읽는 사람마다 '디자인은 재미있다', '색은 재미있다'는 생각을 조금이나마 할 수 있으면 좋겠습니다.

2023년 1월
고바야시 레나

아키네 코코(Akine Coco)

사랑스럽고 애틋하고 정겨운 풍경을 추구하며 애니메이션의 한 장면과 같은 사진으로 유일무이한 세계관을 만들어내는 아티스트. 저서로 『アニメのワンシーンのように』(芸術新聞社) 등이 있다.

X(Twitter) @akinecoco987
Instagram @akine_coco

아야페(Ayappe)

기후현에 거주하는 '라렐 워커(본업 이외에도 사회 공헌 활동을 하고 있는 사람들)'. 사진 촬영, 라이팅, 디자인으로 매력을 끌어내 전하는 것이 특기다. 자신이 본 순간의 경치를 소중히 필름으로 담아, 일상 속 덧없지만 다정함이 묻어나는 사진으로 인기를 모으고 있다.

X(Twitter) @ayk4820
Instagram @ayk4820

아유미(AyuMi)

나가노현 중심으로 일본의 풍경 사진을 촬영하는 사진가. 절경을 촬영한 작품에서 자연의 고요함과 웅장함을 섬세하게 표현했으며, 때로는 '마치 그림 같다'는 평을 듣기도 해 많은 이들의 탄성을 자아내고 있다.

X(Twitter) @a_yumi0425
Instagram @a_yumi0425

이와쿠라 시오리(岩倉しおり)

가가와현에 거주하는 사진가. 계절의 변화와 빛을 소중히 여기며 주로 필름 카메라로 촬영한다. 가가와현에서 촬영한 작품을 SNS로 발표하는 것 외에 사진전, CD 재킷이나 책의 커버, 광고 사진을 다룬다. 저서로 사진집 『さよならは青色』(KADOKAWA)가 있다.

X(Twitter) @iwakurashiori
Instagram @Shiori1012

오야마다 미호(小山田美稲)

'그때', '이 시간'을 떠올리면서 여러 가지 감정을 생각해내고 웃을 수 있게 만드는 사진을 계속 찍고 싶다는 생각으로 카메라와 마주한다. 또, 사진뿐만 아니라 동영상 촬영이나 편집도 다룬다.

홈페이지 https://athreelaugh.co.jp
Instagram @searaw95

니시나 카츠스케(仁科勝介)

사진가. 1996년 오카야마현 구라시키시 출생. 히로시마 대학 재학 중에 일본의 전 시읍면 1,741곳을 돌면서 여행한 내용을 정리한 책 『ふるさとの手帖』(KADOKAWA)를 시작으로, 2022년에는 『どこで暮らしても』(自費出版)을 간행했다.

X(Twitter) @katsuo247
Instagram @katsuo247

모나밍(もなみん)

도쿄에 거주하는 사진가이자 손글씨 작가. 계절을 테마로 촬영하는 친구와 함께한 시간이나, 유적지를 촬영한 사진이 자연스럽고 보는 맛이 있어 인기를 모은다. PR 촬영·미디어 집필, 손글씨 작가로서 '모나문자'로 대기업의 로고 제작을 하는 등 폭넓게 활약하고 있다.

X(Twitter) @and_monami
Instagram @and_mona

루이(るい)

노을이 지는 하늘을 중심으로 다양한 풍경을 귀엽게, 때로는 덧없는 느낌을 살려 촬영한 사진을 발표하고 있다. '빨려 들어갈 것 같은 하늘', '계속 보고 싶어진다'라는 같은 반응에 힘입어 인기를 모으고 있다. 평소에는 인물 사진 촬영도 함께 하고 있다.

X(Twitter) @ruiruicamera
Instagram @ruiruicamovi

일러스트 제공: 미니마루(みにまる), Instagram @minimaru_house

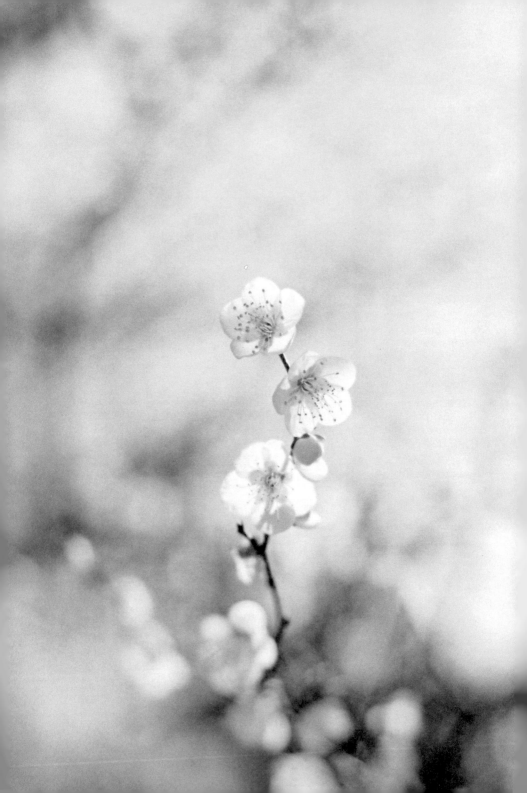

디자이너, 마케터, 콘텐츠 제작자라면 꼭 봐야 할 입문서!
각 분야 전문가의 노하우를 담았다

된다!
포토샵&일러스트레이터
― 오늘 바로 되는 입문서

유튜브 섬네일부터 스티커 제작까지!
기초부터 중급까지 실무 예제 총망라!

박길현, 이현화 지음 | 504쪽 | 22,000원

된다!
일러스트레이터
― 오늘 바로 되는 입문서

배너 디자인부터 캐릭터 드로잉까지
기본부터 하나하나 실습하며 배운다!

모나미, 김정아 지음 | 344쪽 | 18,000원